人體速寫技法

男性篇

羽川幸一 著

角丸圓 編輯

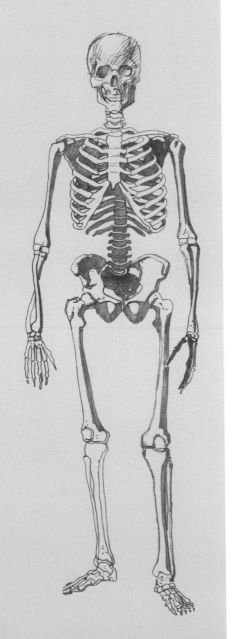

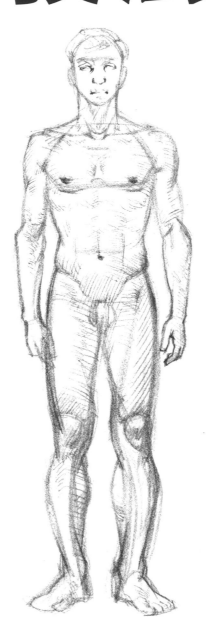

快速描繪人物所需要的準備工夫

本書為解說各種描繪人物（男性）方法的技巧書。為了要將充滿躍動感、維持在一瞬間的動作姿勢及宛如運動賽事的場景中才能看見的帥氣動作等，這些稍縱即逝的動勢（動作姿勢）記錄下來，使用一口氣就能夠快速描繪的作畫方法。

然而，當我們在畫出充滿速度感的線條時，如果只是不規則描繪的話，就無法兼具正確性。不過只要學習描繪人物時的特定法則，就能夠擁有既合理又能夠短時間描繪的技巧。

> 「一邊觀察模特兒，一邊描繪」或「不需要觀察模特兒進行描繪」並不是什麼大問題。重要的是描繪出符合目的的畫作！

❶ 以理想體型的男性形象素描為中心向外衍生，既可表現出現實人物般的真實感，也可以表現出簡化後的角色人物形象。

> 唯一的問題在於「怎麼樣才能描繪出栩栩如生的人物」！

> 即使參考資料照片進行描繪，也要配合「想要描繪成心中設定怎麼樣的人物？」，修改描繪成具有真實感的形象！

❶ 本書提供了許多描繪技巧，一邊說明素描的思考方式，一邊嘗試具體的練習方法，幫助各位能夠快速描繪出符合作畫目的之人物形象。

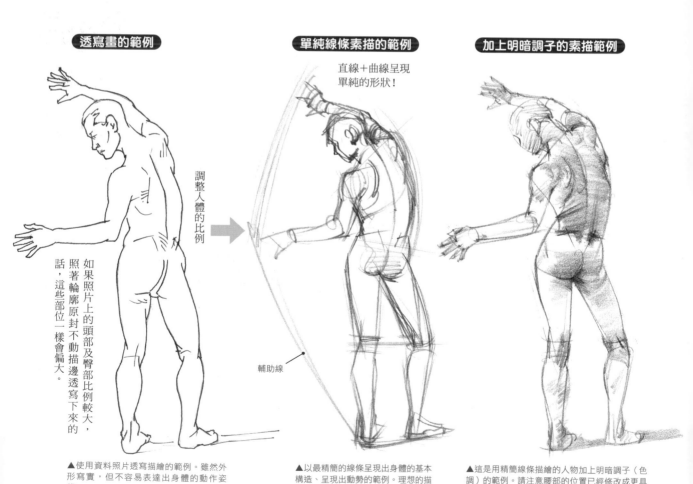

透寫畫的範例

調整人體的比例

如果照片上的頭部及臀部比例較大，照著輪廓原封不動描邊透寫下來的話，這些部位一樣會偏大。

▲使用資料照片透寫描繪的範例。雖然外形寫實，但不容易表達出身體的動作姿態。

單純線條素描的範例

直線＋曲線呈現單純的形狀！

輔助線

▲以最精簡的線條呈現出身體的基本構造、呈現出動勢的範例。理想的描繪時間是 1～3 分鐘。

加上明暗調子的素描範例

▲這是用精簡線條描繪的人物加上明暗調子（色調）的範例。請注意腰部的位置已經修改成更具有動勢的形狀。理想的描繪時間是 7～10 分鐘。

以短時間描繪簡略化的素描為目標

重點 1

本書以將資料照片墊在下方描繪出來的「透寫畫」為例，與素描進行比較。請比較並研究「透寫畫」、「單純線條素描」與「加上明暗調子的素描」的不同之處。

- 何處變化成為單純的形狀？
- 人體的特徵在什麼位置？
- 強調與省略的訣竅及辨別方法

本書的範例是以職業舞蹈家為模特兒的資料照片作為基礎描繪而成。可以看出即使是再優美的動作，以「透寫畫」這種沒有抑揚頓挫的線條描繪，同樣很難表現出魅力。

重點 2

解說「單純線條素描」與「加上明暗調子的素描」作品各自的用意。

- 藉由極簡單、短時間描繪的「單純線條素描」，呈現出人物姿勢中可以觀察到的身體重心移動以及動勢，充滿能量的生命感。（此即名為姿態描繪法的練習法。請參考第 6 頁）。

- 「加上明暗調子的素描」則是沿著外形起伏加上色調呈現出明暗、濃淡、強弱。

1 身體的分量感

2 身體部位的前後關係

3 藉由光與影的立體、空間表現

4 質感表現

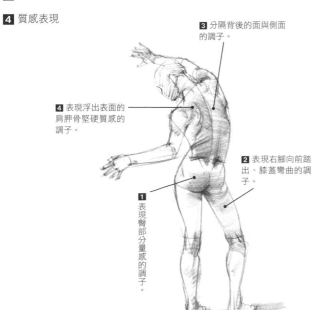

3 分隔背後的面與側面的調子。

4 表現浮出表面的肩胛骨堅硬質感的調子。

2 表現右腳向前踏出、膝蓋彎曲的調子。

1 表現臀部分量感的調子。

重點 3

相同的姿勢請至少要描繪 3～4 張作品。將紙張覆蓋在最初描繪的素描上，描繪出新的素描。如此可以確認與墊在下面的作品相較之下，描繪目的不同時會帶來什麼樣的變化。

● 從在草稿上堆砌組合各個身體部位，一直到線稿、加上調子的素描作品，明確定出描繪的目的，不斷地練習數張素描。

1 描繪直立人物的「加上明暗調子的素描」範例。下一張素描練習，試著用更精簡的線條呈現人物姿態。

2 將新的畫紙覆蓋其上做好準備。使用的紙張尺寸是方便手部活動運筆的 B4 影印紙。如果描繪的狀況不理想時，與其將素描擦掉，不如將紙張重疊在其上，重新描繪一張素描會更好。

3 以底下透過來的形狀輪廓為參考進行描繪。新描繪的素描可以將第一張素描不理想的部分修正後繼續描繪。以橫握鉛筆的感覺握筆，適合用來加上較粗且柔和感覺的調子。

目錄

第 **1** 章

快速描繪
人體的
基本技巧

本章解說短時間描繪的作畫方法，以及各式各樣呈現人體結構的重點事項。其中尤其是以人體的比例為重要的基礎知識。針對正面、斜側面、側面、後面的基準比例以及各部位的描繪方法、熟記後會很有用的各部位名稱以及特徵進行解說。除此之外，也會著重說明肌肉凹凸曲線變化形成的魅力以及背部的描繪方法。

短時間描繪的建議事項

＊位置參考線…剛開始下筆描繪時，為了當作參考而畫出來的臨時線條與標記。

（1）適合用來短時間描繪的姿態描繪法

所謂的姿態描繪法（gesture drawing），即是在短時間內描繪出人體大致形態的素描方法。是普遍用來練習「動態人物」的方法。這一種藉由流暢的線條呈現整體形狀的素描方法，非常適合在極短時間呈現人物的動作姿勢。顧名思義，

姿態指的就是動作與姿勢。就算是沒有誇張的動作，只是直立站立的姿勢，其實也存在著透過兩條腿取得平衡的「動作姿勢」在內。除此之外，在描繪只能夠維持一瞬間的姿勢時，姿態描繪法是再適合不過的方法。

素描時要抱持特定的目的

最大的目的就是要將身體的結構單純化，並熟悉具備一定法則的人體形狀。一張接著一張不斷描繪各種不同姿勢的姿態描繪法，可以當作是仔細描繪素描前的暖身運動，也可以當作是描繪困難姿勢時的位置參考線使用。然而並非只是漫無目的地描繪，而是要呈現動作與姿勢的動勢，盡可能描繪出

充滿活力的形狀。一方面可以當作在插畫上描繪運動賽事中充滿動感的運動場景時的練習，還能夠在有需要「我看到有人做出這種動作」這樣透過畫面將場景描述給其他人時派上用場。

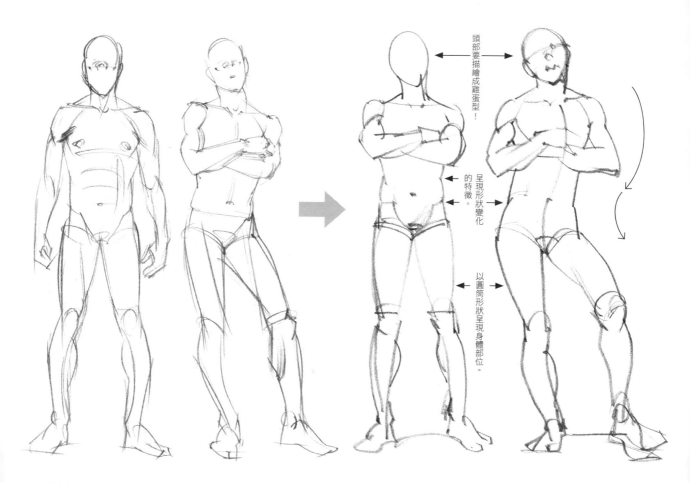

頭部要描繪成雞蛋型！

呈現形狀變化的特徵。

以圓筒形狀呈現身體部位。

▲一邊參考照片資料，一邊以曲線及直線短時間描繪的範例。

▲再進一步單純化，找出身體的動作與姿勢的範例。將體重分散在兩腳的姿勢（左圖）看起來較穩重，而將體重集中在右腳的姿勢（右圖），就會以較為平順的曲線呈現身體的姿勢。

擺出誇張的姿勢會更好

一開始就要擺出愈誇張愈好的姿勢。索性將動作所具備的方向性與動作姿勢盡情地呈現出來。動作較小的素描，後面要修改成較誇張的動作很困難，而原有的動作就呈現出動勢的話，就算後續要部分進行修改也會意外地簡單許多。

重要的是整體感，不需要在意細節！

反覆進行短時間描繪練習，目標是要描繪出整體平衡感更佳的動作姿勢。為了要盡快習慣描繪人體的形狀，練習時先不需要描繪臉部的表情以及其他細節部位。若是需要在畫面上表現出頭部的角度，那麼也只需要決定出眼睛、鼻子的位置即可。

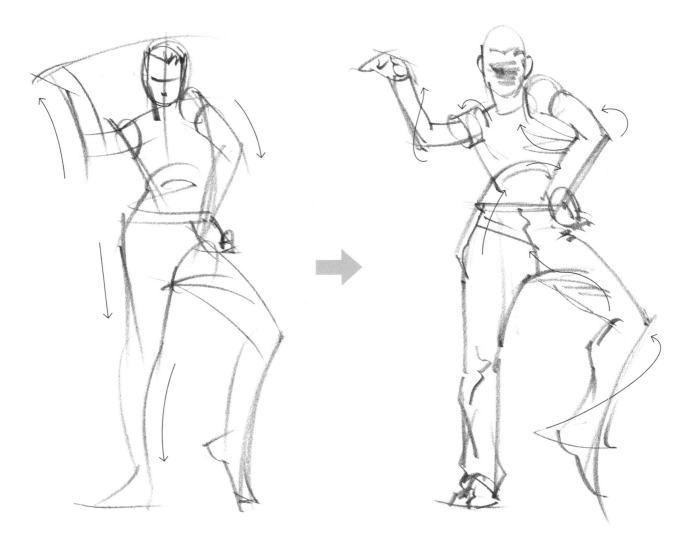

▲使用充滿張力的線條，呈現出誇張動作的範例。彷彿就要開始舞動般的姿勢賦予生命力。

▲將另一張紙重疊於其上再次作畫的範例。為了不要失去動作的動作姿勢，加強了動作姿勢的特徵。除了一邊修正改善之外，也試著加上衣服的褶痕。

（2）透過「伸展」與「內縮」呈現形狀

進行姿態描繪法的基礎練習時，可以先使用照片資料。從一開始就只依靠想像呈現動作姿勢的特徵是有其難度的，因此要先從觀察開始。那麼，要觀察的對象是什麼呢？不要只著重於動作姿勢的輪廓，而是要注意觀察動作姿勢的「伸展」和「內縮」的部分。

姿態描繪法的練習

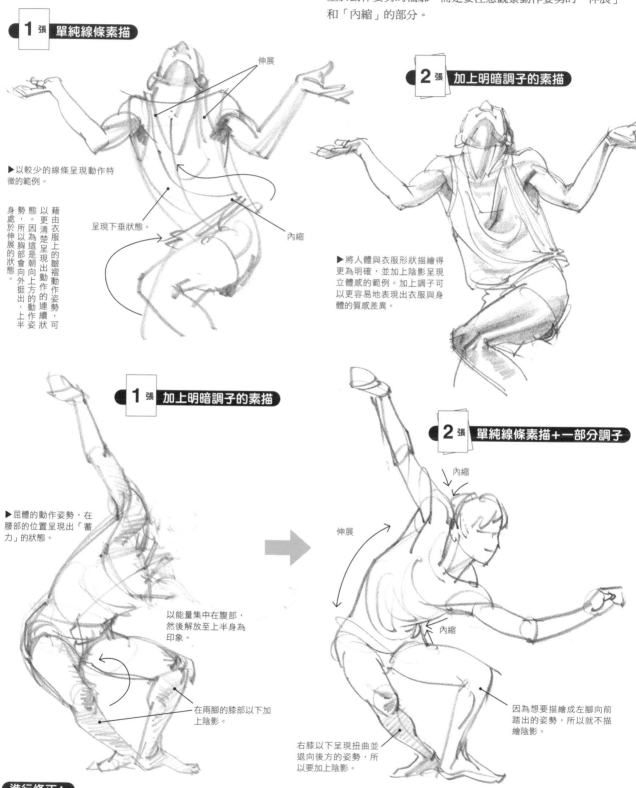

1張 單純線條素描

伸展

▶以較少的線條呈現動作特徵的範例。

藉由衣服上的皺褶動作姿勢，可以更清楚呈現出動作姿勢的連續狀態。因為這是朝向上方的動作姿勢，所以胸部會向外挺出，上半身處於伸展的狀態。

呈現下垂狀態。

內縮

2張 加上明暗調子的素描

▶將人體與衣服形狀描繪得更為明確，並加上陰影呈現立體感的範例。加上調子可以更容易地表現出衣服與身體的質感差異。

1張 加上明暗調子的素描

▶屈體的動作姿勢，在腰部的位置呈現出「蓄力」的狀態。

以能量集中在腹部，然後解放至上半身為印象。

在兩腳的膝部以下加上陰影。

2張 單純線條素描＋一部分調子

內縮

伸展

內縮

因為想要描繪成左腳向前踏出的姿勢，所以就不描繪陰影。

右膝以下呈現扭曲並退向後方的姿勢，所以要加上陰影。

進行修正！

因為手臂與頭部的比例平衡不甚理想，因此先以橡皮將線條消去後，再拿一張新的紙張試著重新進行描繪。

由於這是重心偏低的穩定姿勢，所以上半身可以做出更具動感的動作。請注意上半身的「伸展」與「內縮」，快速地將動作透過描繪紀錄下來。

姿態描繪法的步驟 1

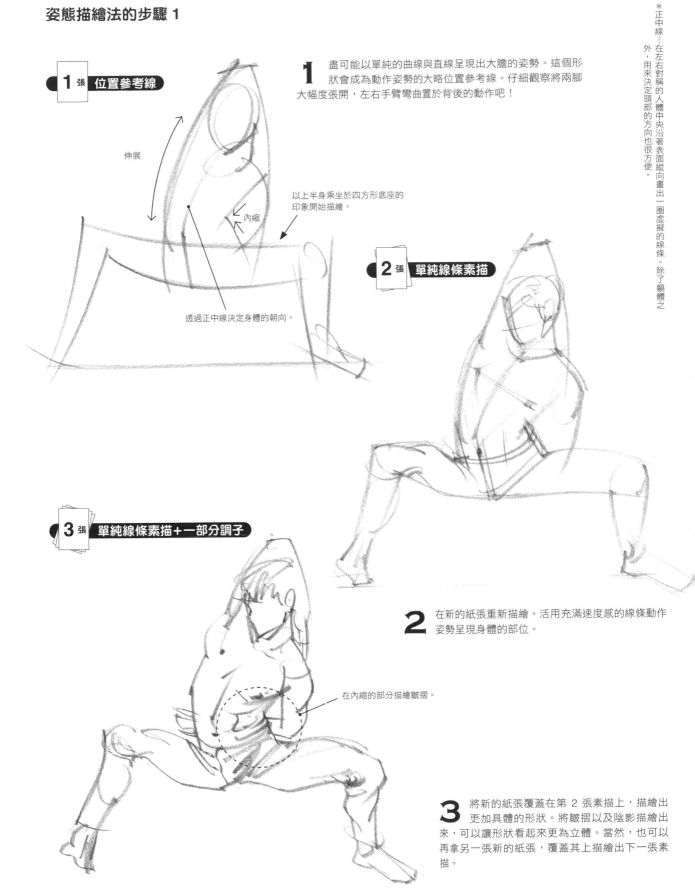

1 張｜位置參考線

1 盡可能以單純的曲線與直線呈現出大膽的姿勢。這個形狀會成為動作姿勢的大略位置參考線。仔細觀察將兩腳大幅度張開，左右手臂彎曲置於背後的動作吧！

伸展

以上半身乘坐於四方形底座的印象開始描繪。

內縮

透過正中線決定身體的朝向。

2 張｜單純線條素描

3 張｜單純線條素描＋一部分調子

2 在新的紙張重新描繪。活用充滿速度感的線條動作姿勢呈現身體的部位。

在內縮的部分描繪皺摺。

3 將新的紙張覆蓋在第 2 張素描上，描繪出更加具體的形狀。將皺摺以及陰影描繪出來，可以讓形狀看起來更為立體。當然，也可以再拿另一張新的紙張，覆蓋其上描繪出下一張素描。

姿態描繪法的步驟 2

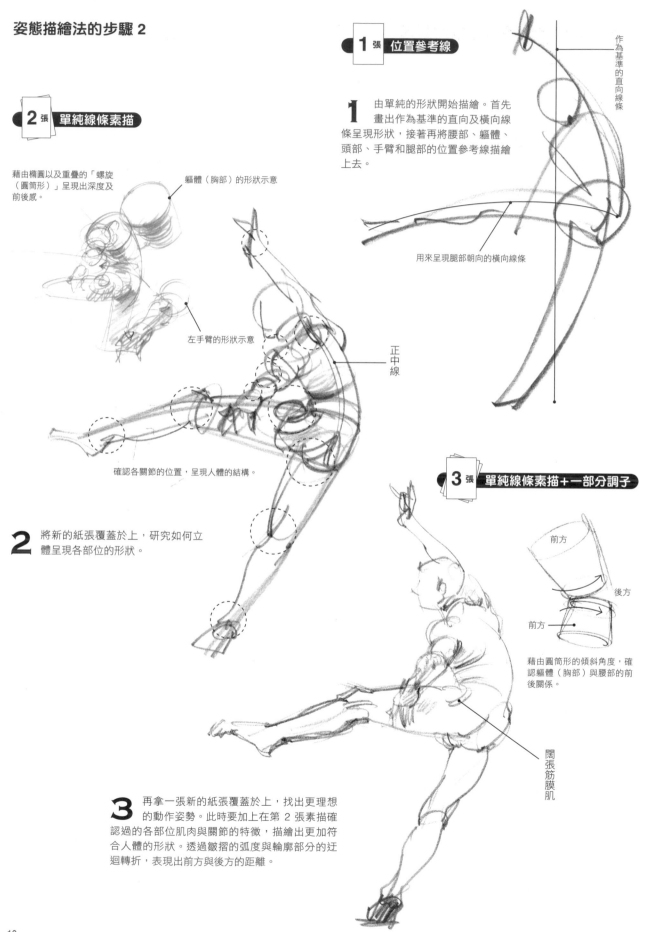

1 張　位置參考線

1 由單純的形狀開始描繪。首先畫出作為基準的直向及橫向線條呈現形狀，接著再將腰部、軀體、頭部、手臂和腿部的位置參考線描繪上去。

作為基準的直向線條

用來呈現腿部朝向的橫向線條

2 張　單純線條素描

藉由橢圓以及重疊的「螺旋（圓筒形）」呈現出深度及前後感。

軀體（胸部）的形狀示意

左手臂的形狀示意

正中線

確認各關節的位置，呈現人體的結構。

2 將新的紙張覆蓋於上，研究如何立體呈現各部位的形狀。

3 張　單純線條素描＋一部分調子

前方

後方

前方

藉由圓筒形的傾斜角度，確認軀體（胸部）與腰部的前後關係。

闊張筋膜肌

3 再拿一張新的紙張覆蓋於上，找出更理想的動作姿勢。此時要加上在第 2 張素描確認過的各部位肌肉與關節的特徵，描繪出更加符合人體的形狀。透過皺摺的弧度與輪廓部分的迂迴轉折，表現出前方與後方的距離。

（3）大量加入不可或缺的要素

以背景與主體觀察

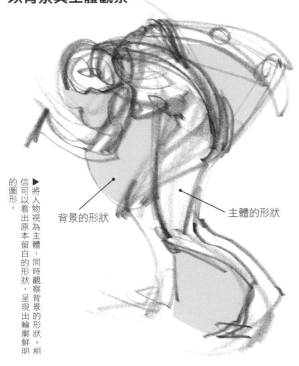

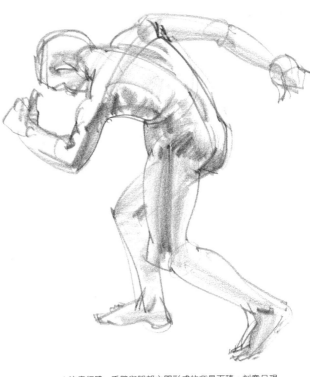

背景的形狀　　主體的形狀

▶將人物視為主體，同時觀察背景的形狀，呈現出輪廓鮮明的圖形。相信可以看出原本留白的形狀，呈現出輪廓鮮明的圖形。

▲注意軀體、手臂與腿部之間形成的背景面積，刻意呈現出具備緊張感的形狀。背景與主體之間的圖形關係都是呈現出優美形狀的重要因素（請參考第 32 頁）。

以圓筒形狀思考　　　　　以交互描繪思考

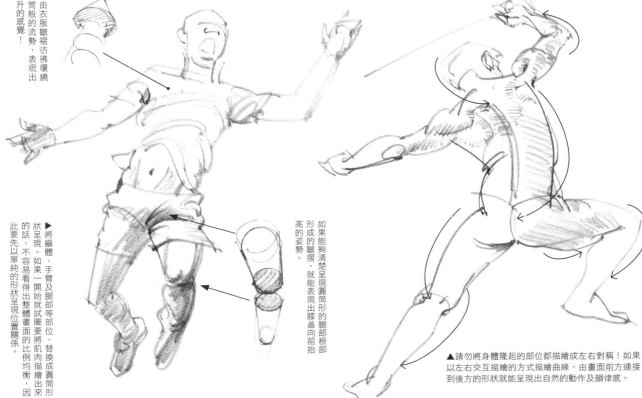

藉由衣服皺褶彷彿環繞圓筒般的流勢，表現出上升的感覺！

▶將軀體、手臂及腿部等部位，替換成圓筒形狀呈現。如果一開始就試圖要將肌肉描繪出來的話，不容易看得出整體畫面的比例均衡，因此要先以單純的形狀呈現位置關係。

如果能夠清楚呈現圓筒形的腿部根部形成的皺褶，就能表現出膝蓋向前抬高的姿勢。

▲請勿將身體隆起的部位都描繪成左右對稱！如果以左右交互描繪的方式描繪曲線，由畫面前方連接到後方的形狀就能呈現出自然的動作及韻律感。

（4）藉由「扭轉」與「重疊」呈現生命感

當我們或站或坐在地面上，姿勢與動作都會受到重力的影響。以雙腳站立的姿勢而言，可以表現出抗拒引力而向上升起的強勁力道。就如同是植物不斷向上生長的「扭轉」力量的印象一般。

將腰部的位置壓低，保持身體的穩定感，對於描繪強勁力道的動作姿勢來說有其意義存在。觀察身體的重量，以及體重會落在身體的哪個部位，表現出具備現實感，栩栩如生的人物吧！

分析伸展向上的動作

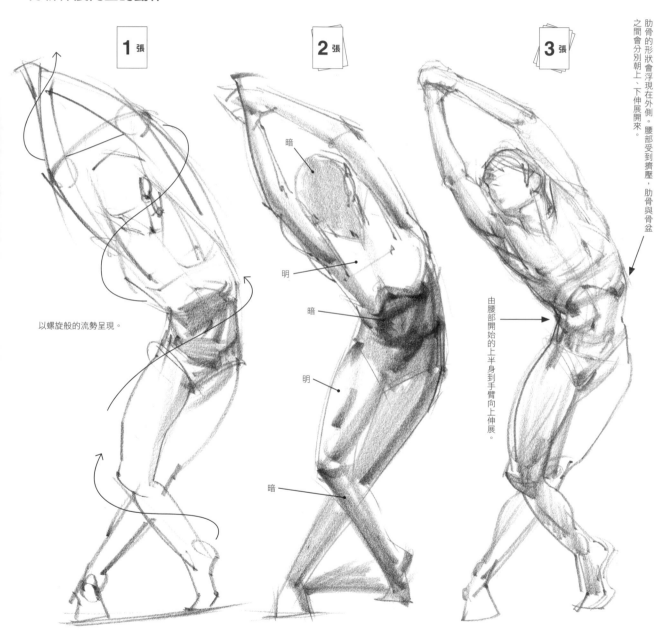

1 張

以螺旋般的流勢呈現。

2 張

明

暗

明

暗

3 張

肋骨的形狀會浮現在外側。腰部受到擠壓，肋骨與骨盆之間會分別朝上、下伸展開來。

由腰部開始的上半身到手臂向上伸展。

▲將身體描繪成如螺旋般扭轉的範例。請注意觀察扭轉成為「く」字形的身體、承受體重的左腳以及正在施力的腰部。

▲在螺旋扭轉的身體加上光影明暗，表現出立體感的範例。由正面不容易觀察的身體凹凸起伏（面的高低落差），也變得更容易理解。

▲將向上牽動的肋骨及其他部位的肌肉與關節形狀描繪出來，向上伸展動作的描繪範例。

實踐短時間描繪的素描

由充滿躍動感的男性背部最明顯的位置，開始描繪吧！

（1）分析將腰部壓低的動作

為了不要失去位置參考線的動作姿勢，請盡可能以簡單的線條描繪素描為目標。
如果考量到形狀的立體呈現，也可以直接從加上調子的素描開始練習。

④藉由耳朵的位置表現頭部的傾斜。

頭部

⑤描繪手臂位置。

③描繪軀體線條。

①'呈現脊椎與臀部連接的部位。

①首先要畫出表現由腰部到頸部頸椎流勢的脊椎線條。

②透過曲線呈現腿部的大略位置。

1 張 位置參考線

1 描繪出以單純的曲線即可營造出大動作的脊椎線條，呈現由腰部到腿部、軀體的輪廓。①～⑤是線條下筆的參考順序。

2 張 單純線條素描

①腰部

②膝部

向內收縮

③腳踝

2 因為是半蹲姿勢的關係，由腰部到腿部的長度要描繪成向內收縮的感覺。

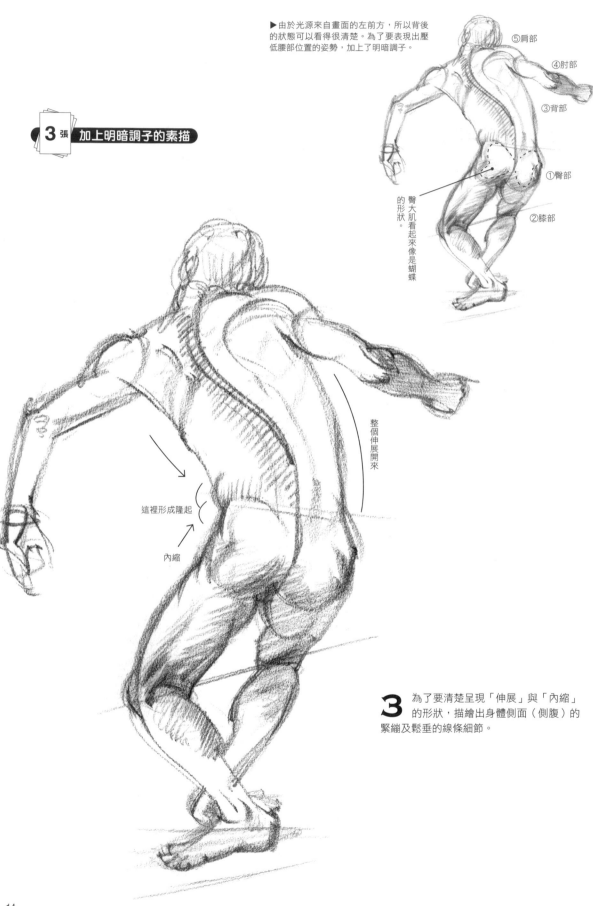

▶由於光源來自畫面的左前方，所以背後的狀態可以看得很清楚。為了要表現出壓低腰部位置的姿勢，加上了明暗調子。

⑤肩部

④肘部

③背部

①臀部

臀大肌看起來像是蝴蝶的形狀。

②膝部

3 張 加上明暗調子的素描

整個伸展開來

這裡形成隆起

內縮

3 為了要清楚呈現「伸展」與「內縮」的形狀，描繪出身體側面（側腹）的緊繃及鬆垂的線條細節。

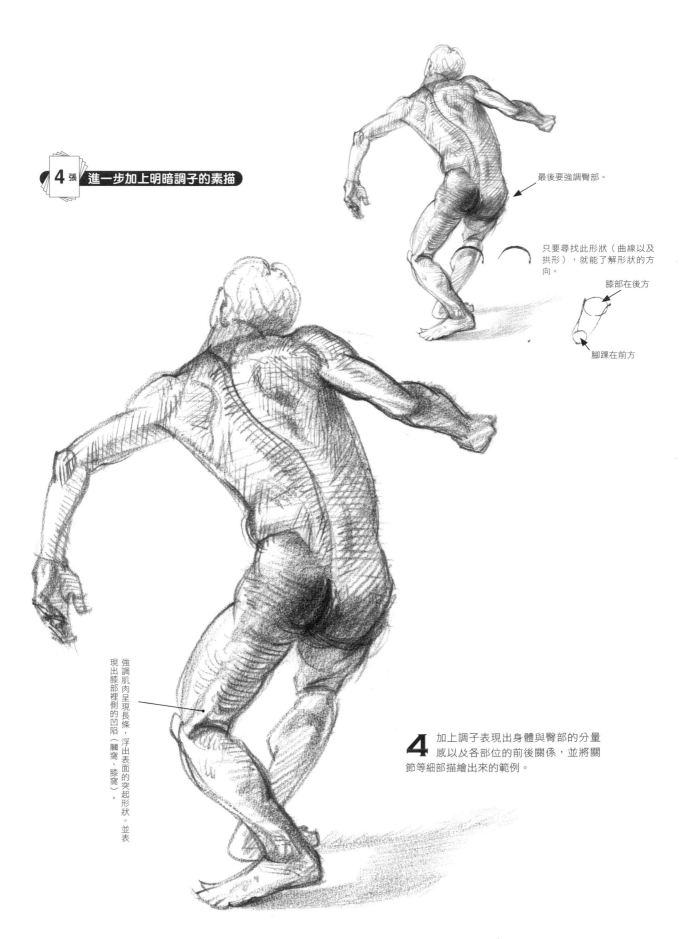

4 張 **進一步加上明暗調子的素描**

最後要強調臀部。

只要尋找此形狀（曲線以及拱形），就能了解形狀的方向。

膝部在後方

腳踝在前方

強調肌肉呈現長條，浮出表面的突起形狀。並表現出膝部裡側的凹陷（膕窩、膝窩）。

4 加上調子表現出身體與臀部的分量感以及各部位的前後關係，並將關節等細部描繪出來的範例。

（2）改變觀察的角度

當要理解一個姿勢的動作時，由另一個角度觀察可以有助於理解。有時候由某一個方向觀察，不容易呈現彎曲的腿部與手臂的角度，但只要稍微變更一下觀察的位置，就能夠更容易理解位置關係。就讓我們從另一個角度描繪第 13 頁開始解說的「壓低腰部的動作」吧！

順序與第 13 頁相同，由背後的線條開始描繪。

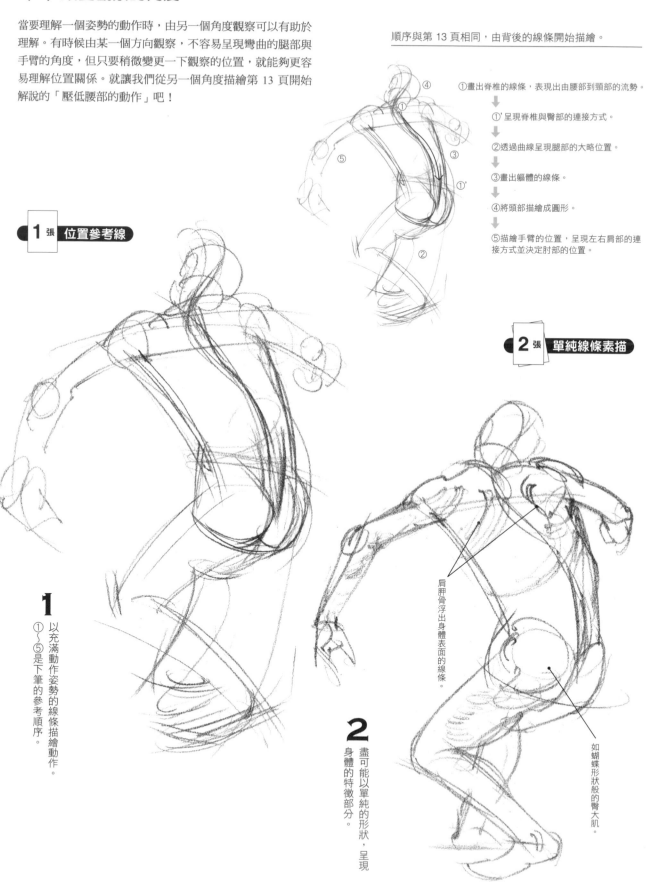

①畫出脊椎的線條，表現出由腰部到頸部的流勢。

①' 呈現脊椎與臀部的連接方式。

②透過曲線呈現腿部的大略位置。

③畫出軀體的線條。

④將頭部描繪成圓形。

⑤描繪手臂的位置，呈現左右肩部的連接方式並決定肘部的位置。

1 張 位置參考線

1
①～⑤是下筆的參考順序。
以充滿動作姿勢的線條描繪動作。

2 張 單純線條素描

肩胛骨浮出身體表面的線條。

如蝴蝶形狀般的臀大肌。

2
盡可能以單純的形狀，呈現身體的特徵部分。

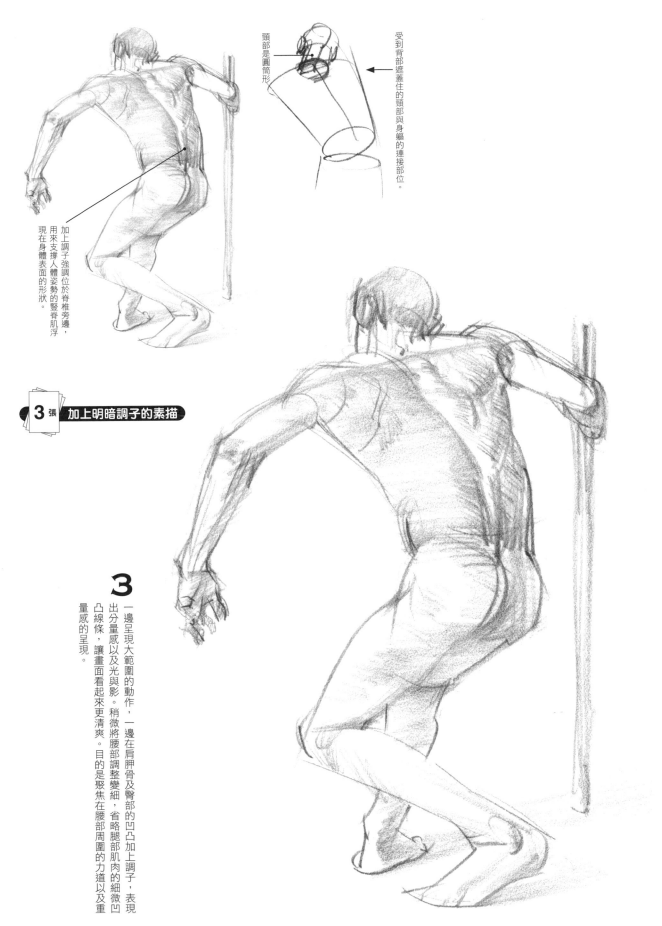

受到背部遮蓋住的頸部與身軀的連接部位。

頸部是圓筒形

加上調子強調位於脊椎旁邊，用來支撐人體姿勢的豎脊肌浮現在身體表面的形狀。

3 張　加上明暗調子的素描

3

一邊呈現大範圍的動作，一邊在肩胛骨及臀部的凹凸加上調子，表現出分量感以及光與影。稍微將腰部調整變細，省略腿部肌肉的細微凹凸線條，讓畫面看起來更清爽。目的是聚焦在腰部周圍的力道以及重量感的呈現。

（3）在姿勢上加些變化

將先前練習描繪的「壓低腰部的動作」的上半身稍微向上伸展，作為姿勢的變化應用，並將觀察的角度調整至可以看見身體的右側面。

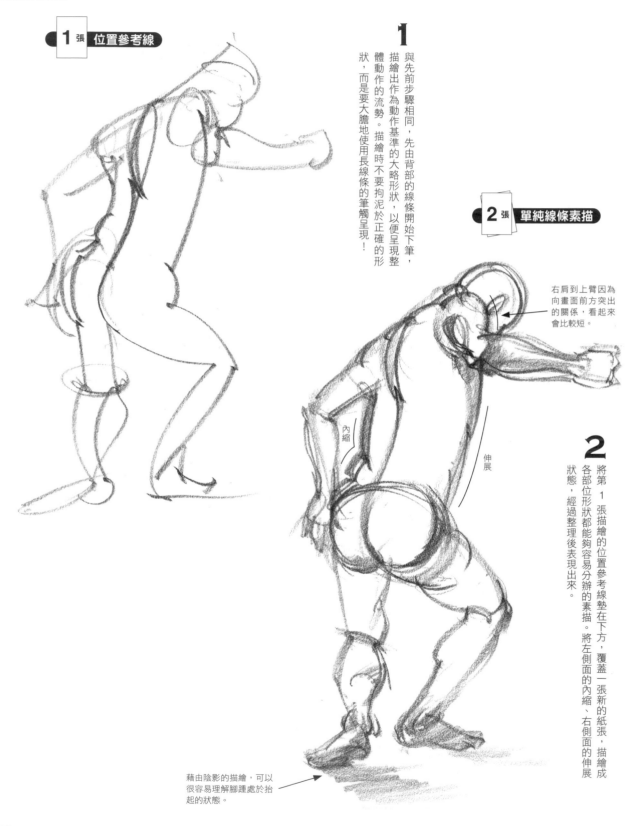

1 張　位置參考線

1 與先前步驟相同，先由背部的線條開始下筆，描繪出作為動作基準的大略形狀，以便呈現整體動作的流勢。描繪時不要拘泥於正確的形狀，而是要大膽地使用長線條的筆觸呈現！

2 張　單純線條素描

右肩到上臂因為向畫面前方突出的關係，看起來會比較短。

內縮

伸展

2 將第 1 張描繪的位置參考線墊在下方，覆蓋一張新的紙張，描繪成各部位形狀都能夠容易分辨的素描。將左側面的內縮、右側面的伸展狀態，經過整理後表現出來。

藉由陰影的描繪，可以很容易理解腳踝處於抬起的狀態。

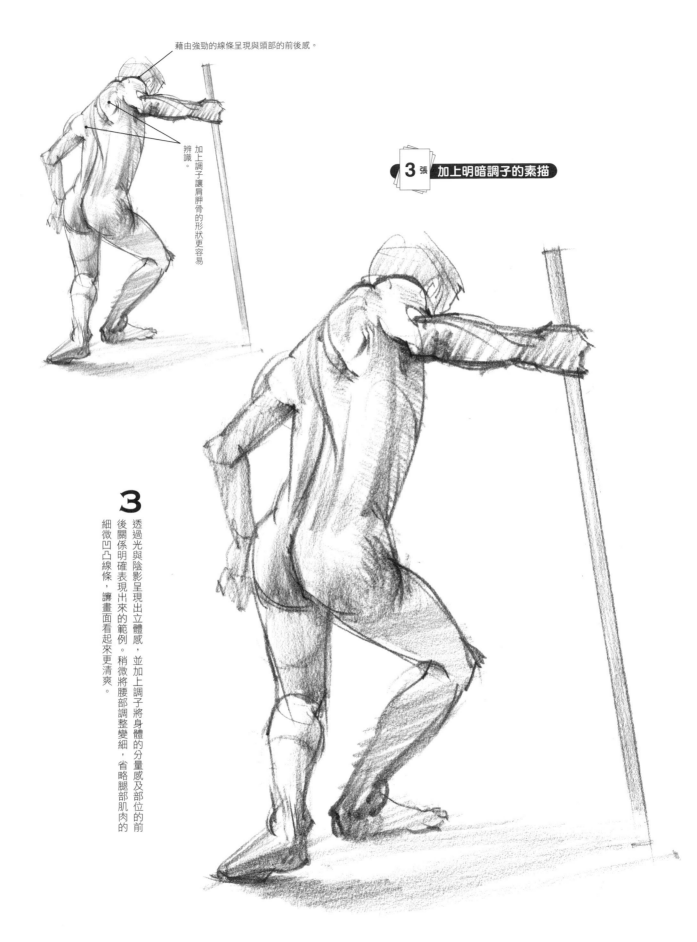

藉由強勁的線條呈現與頭部的前後感。

加上調子讓肩胛骨的形狀更容易辨識。

3 張 加上明暗調子的素描

3

透過光與陰影呈現出立體感，並加上調子將身體的分量感及部位的前後關係明確表現出來的範例。稍微將腰部調整變細，省略腿部肌肉的細微凹凸線條，讓畫面看起來更清爽。

熟記人體的比例與部位特徵

為了能夠自由描繪身體的各種動作，請先熟記基礎的身體比例以及身體的各部位特徵。
首先要描繪的是由正面觀看的男性直立姿勢，接著再配合這個狀態描繪斜側面、側面及
後面的身體素描。由於像這樣沒有大動作的直立姿勢不好描繪，所以描繪時要不斷意識
到比例均衡，作為後續描繪各種不同姿勢前的預習。依照這裡建議的作畫步驟進行描
繪，大約可以完成約 7.5 頭身～8 頭身的理想人體素描。依照身體的姿勢不同或是觀看
的角度不同，手臂等部分很多時候看起來會較短，請注意不要讓全身與身體部位的比例
看起來太過奇怪。

描繪正面

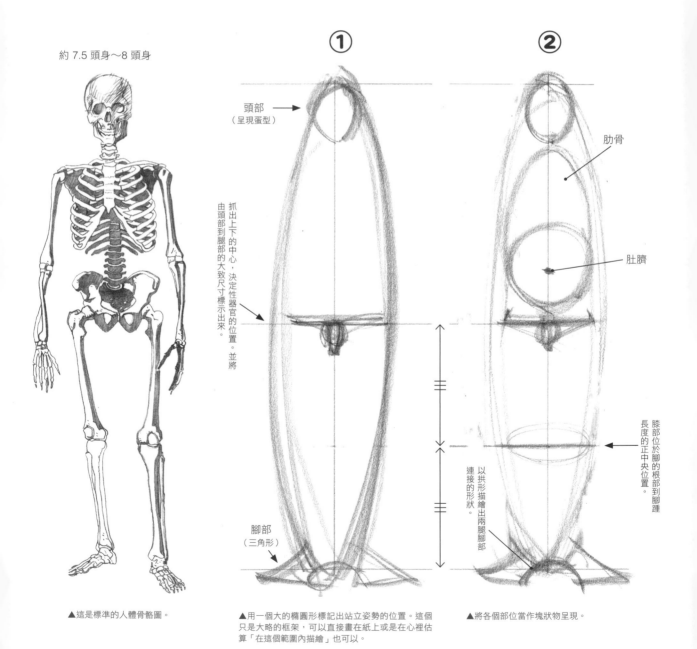

約 7.5 頭身～8 頭身

頭部
（呈現蛋型）

抓出上下的中心，決定性器官的位置。並將由頭部到腳部的大致尺寸標示出來。

肋骨

肚臍

以拱形描繪出兩腿腳部連接的形狀。

膝部位於腳的根部到腳踵長度的正中央位置。

腳部
（三角形）

▲這是標準的人體骨骼圖。

▲用一個大的橢圓形標記出站立姿勢的位置。這個只是大略的框架，可以直接畫在紙上或是在心裡估算「在這個範圍內描繪」也可以。

▲將各個部位當作塊狀物呈現。

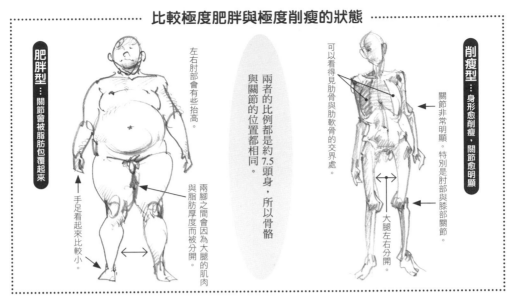

肥胖型…關節會被脂肪包覆起來

左右肘部會有些抬高。

兩者的比例都是約 7.5 頭身，所以骨骼與關節的位置都相同。

可以看得見肋骨與肋軟骨的交界處。

削瘦型…身形愈削瘦，關節愈明顯

關節非常明顯。特別是肘部與膝部關節。

手足看起來比較小。

兩腳之間會因為大腿的肌肉與脂肪厚度而被分開。

大腿左右分開。

上半身的比例大約是 4 個頭長。

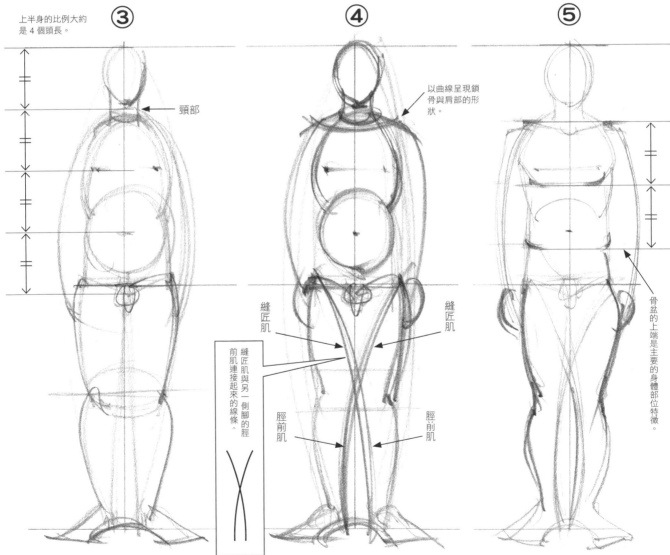

③

④

⑤

頸部

以曲線呈現鎖骨與肩部的形狀。

縫匠肌

縫匠肌

縫匠肌與另一側腳的脛前肌連接起來的線條。

脛前肌

脛前肌

骨盆的上端是主要的身體部位特徵。

▲一開始先描繪成幼兒體型（沒有起伏的水桶腰體型）決定出各部位的位置。

▲使用連續不中斷的曲線描繪出左右對稱的連接形狀。

▲由鎖骨向下抓 2 個頭長，決定出胸大肌下部及腹股溝韌帶的位置。

女性與男性的比較（正面）

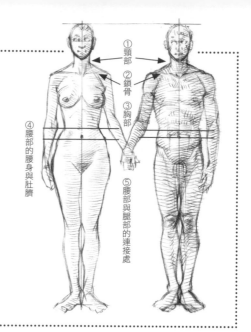

①女性的斜方肌大多不太發達，因此頸部看起來較細。男
　性的頸部則是畫得粗一些較佳（喉結視情形決定是否要
　描繪出來）。

②女性的鎖骨線條看起來平行或是朝向下方。男性則是大
　多看起來朝向上方。

③女性的肋骨較狹窄，男性則是既寬廣又大。女性的胸大
　肌上方有隆起的乳房，而男性則可以直接看到胸大肌的
　線條。

④女性的腰身位置與肚臍有些距離，而男性的腰身位置與
　肚臍位置接近。

⑤女性的腰部附近脂肪較多，看起來腰部較寬，因此腿部
　的連接處看起來較高，腿也看起來較長。男性的腰部寬
　幅較窄，腿部的連接處看起來較低。

①頸部
②鎖骨
③胸部
④腰部的腰身與肚臍
⑤腰部與腿部的連接處

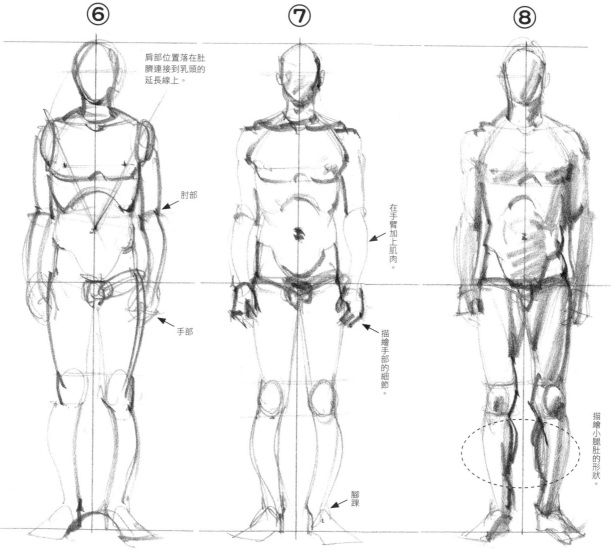

⑥　　　　　　　　⑦　　　　　　　　⑧

肩部位置落在肚
臍連接到乳頭的
延長線上。

肘部

手部

在手臂加上肌肉。

描繪手部的細節。

腳踝

描繪小腿肚的形狀。

▲決定肩部到手臂的位置。　　　　　▲將關節的細節描繪出來，使形狀更加具體。　　　　　▲在大腿及小腿肚加上肌肉，並在陰影處加上調子，呈現出立體感。

稍微有些健壯的體型

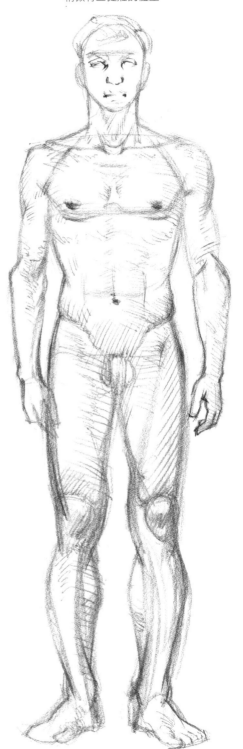

▲加上調子的素描範例。並且將明顯的肌肉及關節等細部也描繪出來。這種體型的胸大肌及腹直肌都相當發達。

身體部位特徵以及大略的比例

只要熟記出人體的部位特徵以及各部位的比例，就能夠快速描繪簡略化的人體。

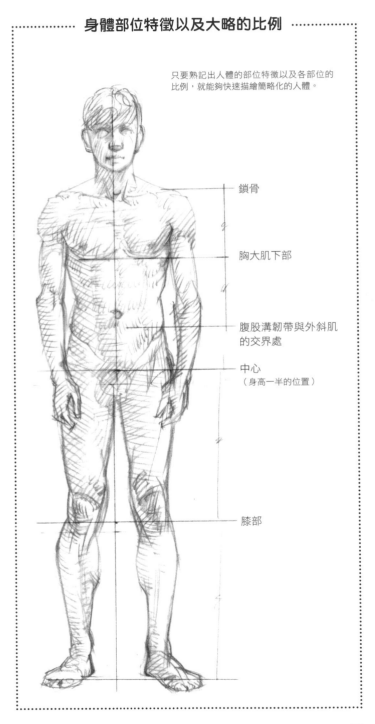

鎖骨

胸大肌下部

腹股溝韌帶與外斜肌的交界處

中心
（身高一半的位置）

膝部

（2）描繪斜側面

接下來要描繪男性直立姿勢的斜側面素描。為了要呈現出畫面的深度，請運用線條的遠近法。線條的遠近法又被稱之為透視圖法。先將視平線的高度設定在腰部的位置，描繪成將人體左右對稱部分的連接線條延伸加長後，都會朝向一個相同的消失點。這裡是為了要標示出身體位置的基準範例，如果實際作畫時太過一板一眼的話，會讓整個畫面變得生硬。因此請當作找出部位特徵的參考使用即可。

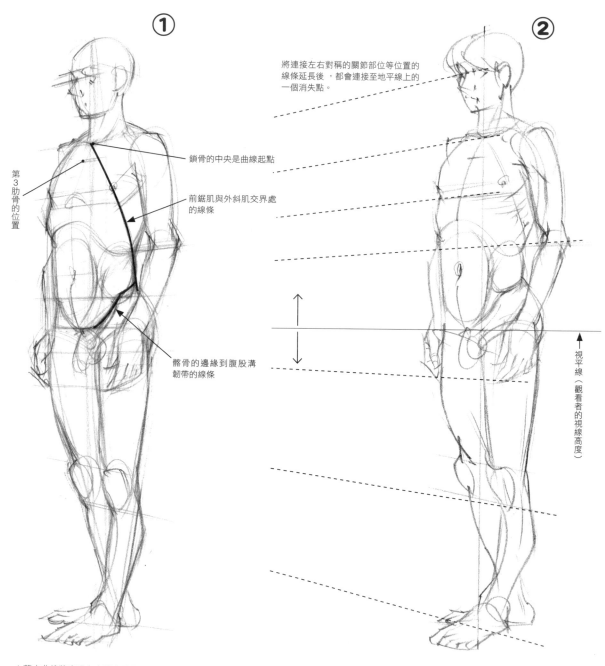

鎖骨的中央是曲線起點

前鋸肌與外斜肌交界處的線條

第3肋骨的位置

髂骨的邊緣到腹股溝韌帶的線條

將連接左右對稱的關節部位等位置的線條延長後，都會連接至地平線上的一個消失點。

視平線（觀看者的視線高度）

▲藉由曲線將出現在身體表面的特徵部位連接起來，便於確認各部位的位置。

▲位於水平的視平線以上的部位描繪成仰視的角度，而視平線以下的部位則描繪成俯視的角度。以較少的線條完成的素描範例。

③

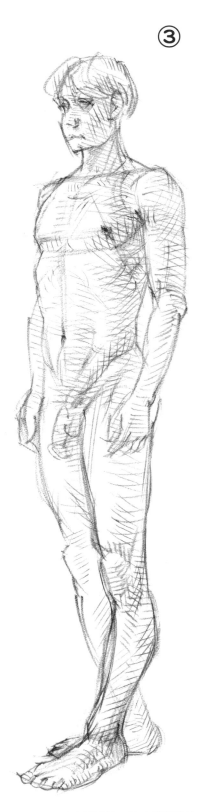

如何讓直立的姿勢呈現出更多動作姿勢

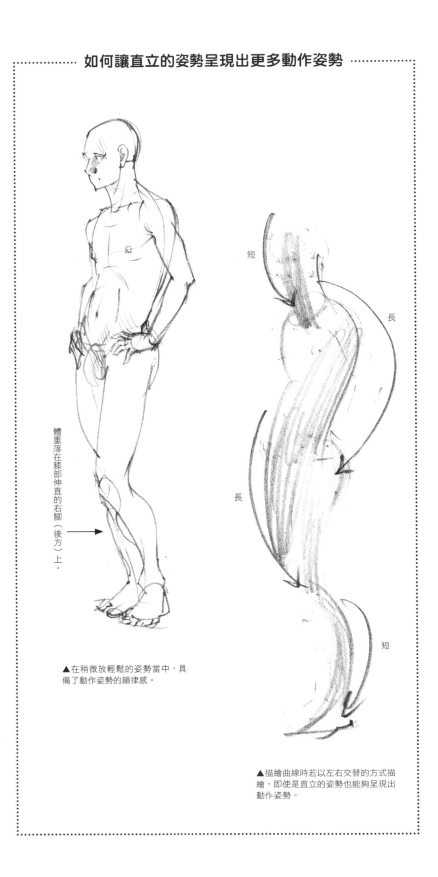

體重落在膝部伸直的右腳（後方）上。

▲在稍微放輕鬆的姿勢當中，具備了動作姿勢的韻律感。

短

長

長

短

▲描繪曲線時若以左右交替的方式描繪，即使是直立的姿勢也能夠呈現出動作姿勢。

▲加上調子後的素描範例。看起來感覺相當僵硬緊張的直立姿勢。

（3）描繪側面

為了支撐沉重的頭部，脊椎彎曲成為 S 形。呈現由頸部到腰部、腰部到腳部的和緩弧線，描繪出自然的側面站立姿勢素描。

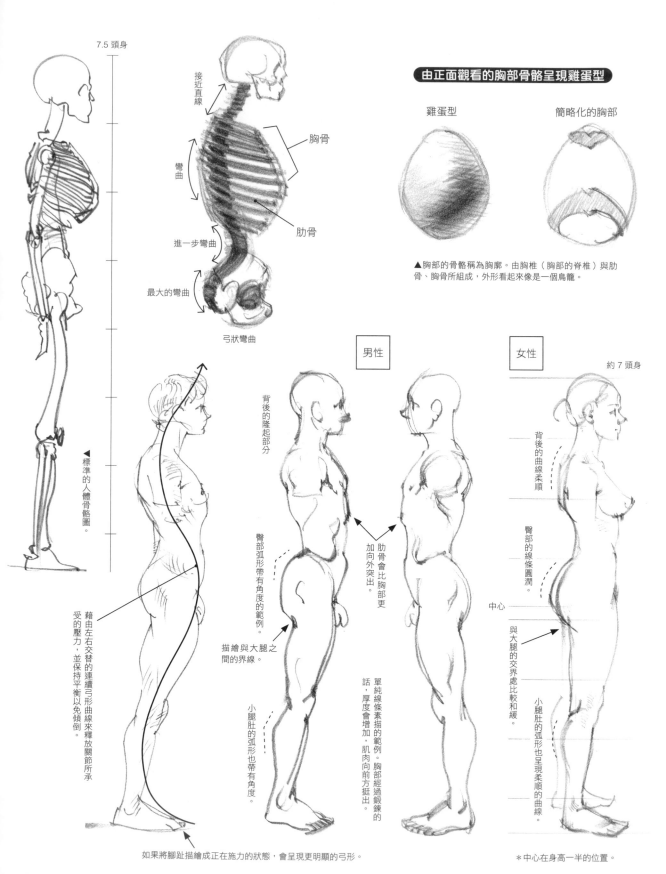

7.5 頭身

▲標準的人體骨骼圖。

接近直線

彎曲

進一步彎曲

最大的彎曲

胸骨

肋骨

弓狀彎曲

由正面觀看的胸部骨骼呈現雞蛋型

雞蛋型

簡略化的胸部

▲胸部的骨骼稱為胸廓。由胸椎（胸部的脊椎）與肋骨、胸骨所組成，外形看起來像是一個鳥籠。

藉由左右交替的連續弓形曲線來釋放關節所承受的壓力，並保持平衡以免傾倒。

臀部弧形帶有角度的範例。

描繪與大腿之間的界線。

小腿肚的弧形也帶有角度。

男性

背後的隆起部分

肋骨會比胸部更加向外突出。

單純線條素描的範例。胸部經過鍛鍊的話，厚度會增加，肌肉向前方挺出。

女性

約 7 頭身

背後的曲線柔順

臀部的線條圓潤。

中心

與大腿的交界處比較和緩。

小腿肚的弧形也呈現柔順的曲線。

如果將腳趾描繪成正在施力的狀態，會呈現更明顯的弓形。

＊中心在身高一半的位置。

26

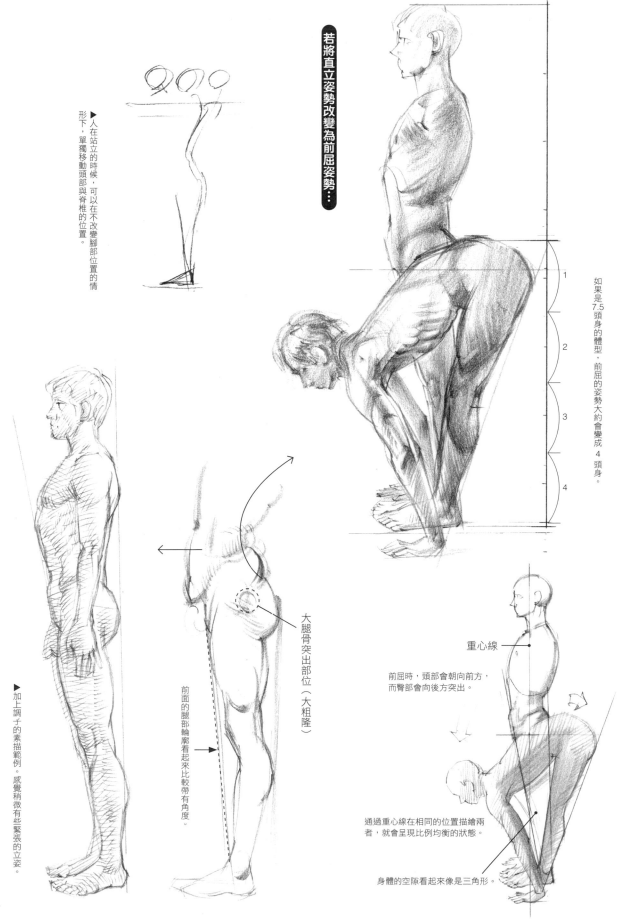

若將直立姿勢改變為前屈姿勢…

▶人在站立的時候，可以在不改變腳部位置的情形下，單獨移動頭部與脊椎的位置。

如果是 7.5 頭身的體型，前屈的姿勢大約會變成 4 頭身。

1
2
3
4

大腿骨突出部位（大粗隆）

前面的腿部輪廓看起來比較帶有角度。

▶加上調子的素描範例。感覺稍微有些緊張的立姿。

重心線

前屈時，頭部會朝向前方，而臀部會向後方突出。

通過重心線在相同的位置描繪兩者，就會呈現比例均衡的狀態。

身體的空隙看起來像是三角形。

27

（4）描繪後面

在此要為在本書中呈現多樣變化的「男性的背後」形狀作為重點進行解說。直立
姿勢雖然變化較少，但只要動作姿勢一改變，手臂一活動，骨骼與肌肉所形成的
凹凸形狀就會有所不同。既使是描繪背影的情形，如何簡化呈現身體部位的特
徵，就是短時間描繪的訣竅了。

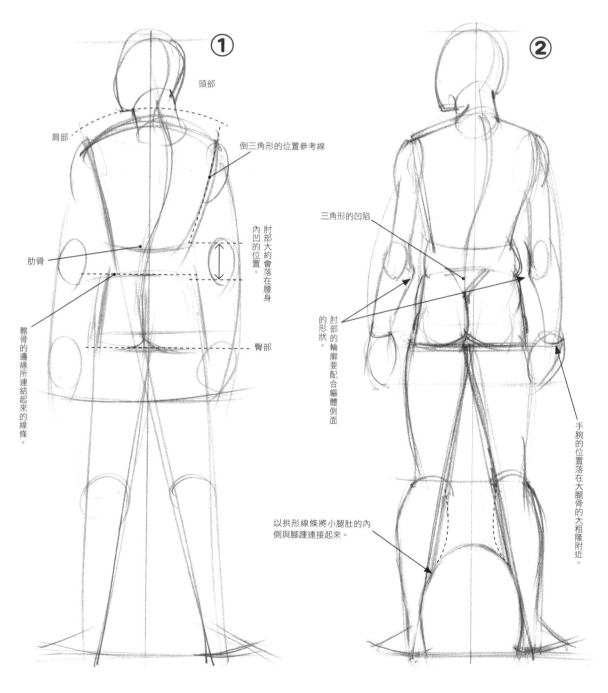

①

頭部

肩部

倒三角形的位置參考線

肋骨

肘部大約會落在腰身內凹的位置。

骼骨的邊緣所連結起來的線條。

臀部

②

三角形的凹陷

肘部的輪廓要配合軀體側面的形狀。

手腕的位置落在大腿骨的大粗隆附近。

以拱形線條將小腿肚的內側與腳踵連接起來。

▲以曲線及直線將位置參考線描繪出來。為了要將脊椎的動作姿勢以曲線呈現，描繪時採取稍微側面的角度。

▲以關節的位置做為參考，用線條將手臂及腿部的形狀描繪出來。三角形的凹陷是特徵部位，臀部臀大肌的形狀看起來就像是蝴蝶一般。

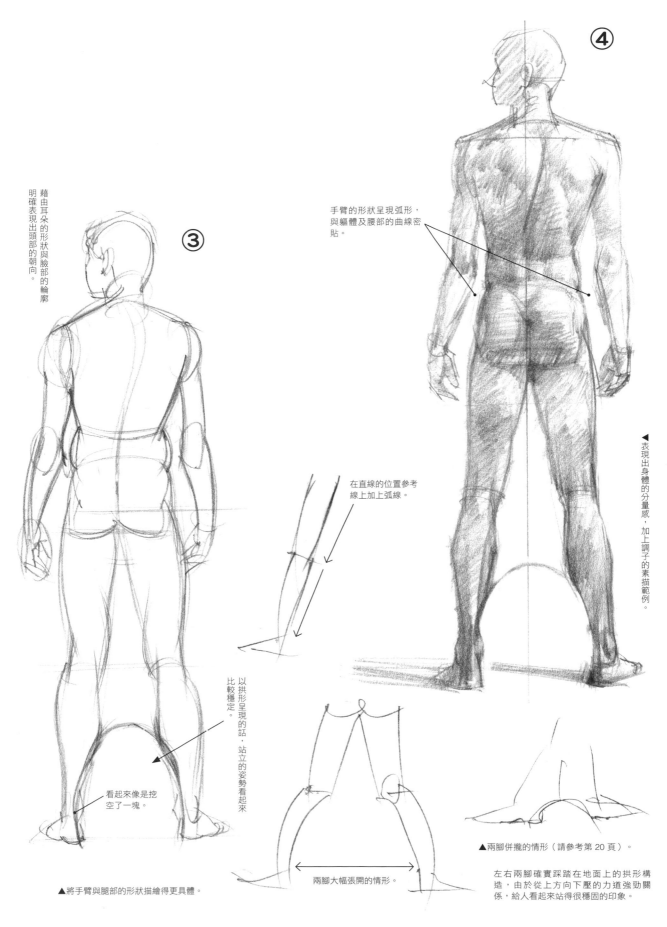

藉由耳朵的形狀與臉部的輪廓明確表現出頭部的朝向。

③

手臂的形狀呈現弧形，與軀體及腰部的曲線密貼。

在直線的位置參考線上加上弧線。

④

▶表現出身體的分量感，加上調子的素描範例。

以拱形呈現的話，站立的姿勢看起來比較穩定。

看起來像是挖空了一塊。

▲兩腳併攏的情形（請參考第20頁）。

兩腳大幅張開的情形。

▲將手臂與腿部的形狀描繪得更具體。

左右兩腳確實踩踏在地面上的拱形構造，由於從上方向下壓的力道強勁關係，給人看起來站得很穩固的印象。

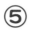

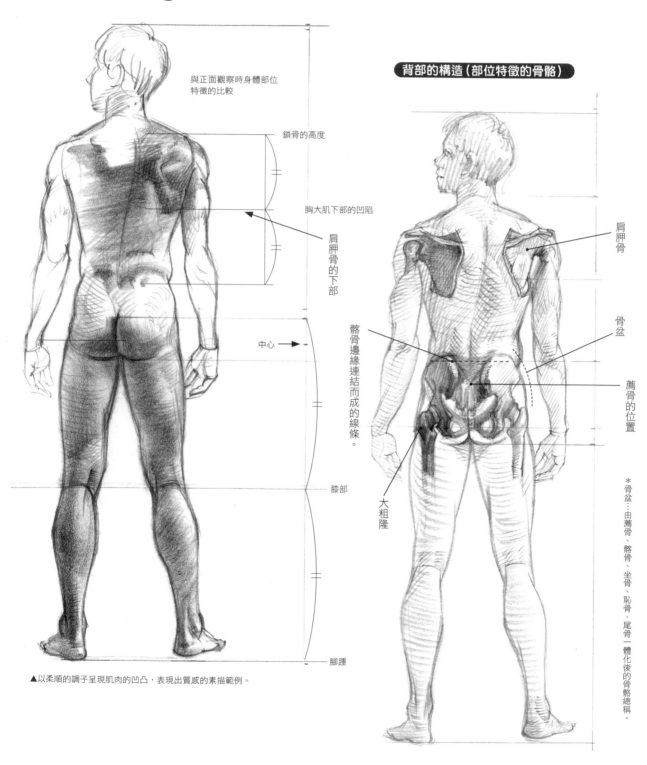

與正面觀察時身體部位特徵的比較

鎖骨的高度

胸大肌下部的凹陷

肩胛骨的下部

中心 →

膝部

腳踵

背部的構造（部位特徵的骨骼）

肩胛骨

骨盆

薦骨的位置

髂骨邊緣連結而成的線條。

大粗隆

＊骨盆…由薦骨、髂骨、坐骨、恥骨、尾骨一體化後的骨骼總稱。

▲以柔順的調子呈現肌肉的凹凸，表現出質感的素描範例。

女性與男性的比較（背面）

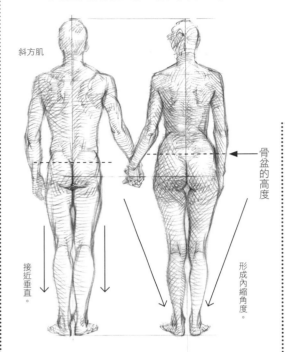

斜方肌

骨盆的高度

接近垂直。

形成內縮角度。

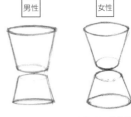

男性　女性

男性因為斜方肌較發達的關係，頸部看起來比較粗。由背面觀察時，男女的差異可以一目瞭然。女性的腰部寬幅較寬，所以腿部連接處的位置看起來較高。男性的腰部寬幅較窄，所以腿部連接處的位置看起來較低。

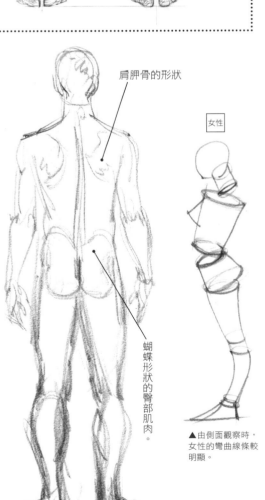

肩胛骨的形狀

女性

蝴蝶形狀的臀部肌肉。

▲由側面觀察時，女性的彎曲線條較明顯。

▲將背部具有特徵的部位以線條呈現的素描範例。

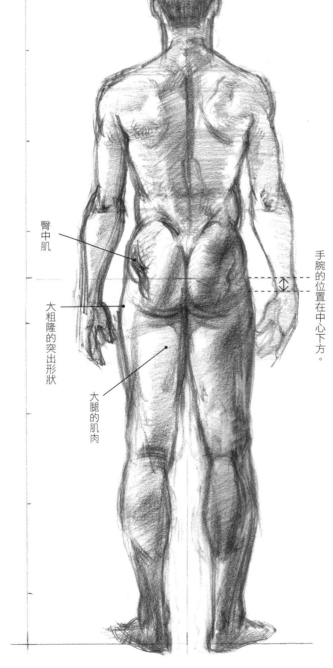

臀中肌

大粗隆的突出形狀

大腿的肌肉

手腕的位置在中心下方。

▲加上調子的素描範例。表現出身體的分量感及質感。

31

透過主體與背景呈現外形輪廓

有時候將身體部分以主體的方式呈現,並且對背景的形狀與大小加以考量會更容易描繪(請參考第 11 頁)。

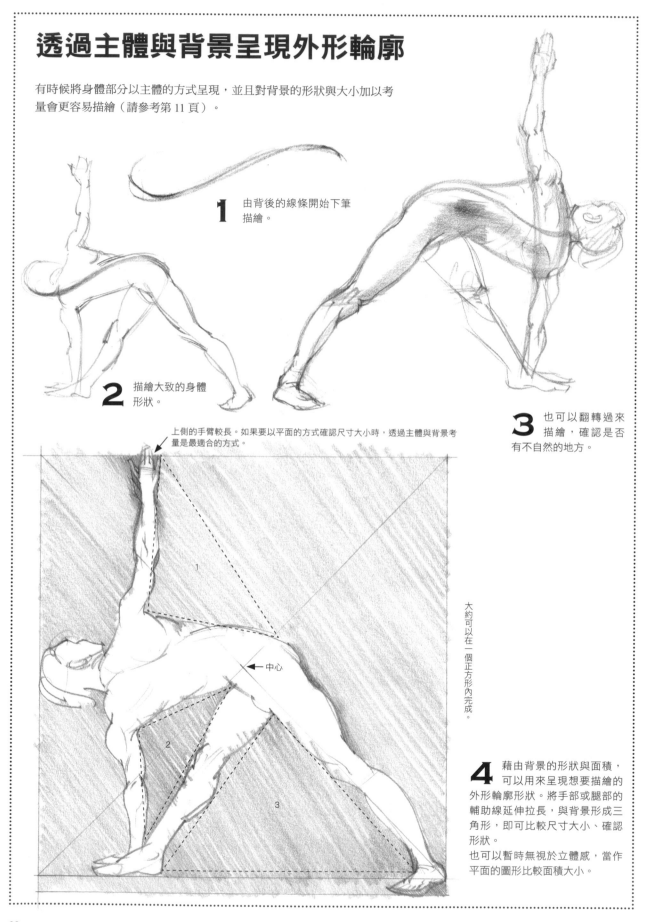

1 由背後的線條開始下筆描繪。

2 描繪大致的身體形狀。

3 也可以翻轉過來描繪,確認是否有不自然的地方。

上側的手臂較長。如果要以平面的方式確認尺寸大小時,透過主體與背景考量是最適合的方式。

←中心

大約可以在一個正方形內完成。

4 藉由背景的形狀與面積,可以用來呈現想要描繪的外形輪廓形狀。將手部或腿部的輔助線延伸拉長,與背景形成三角形,即可比較尺寸大小、確認形狀。
也可以暫時無視於立體感,當作平面的圖形比較面積大小。

第 2 章

透過 圓筒形 呈現人體

想在短時間用最少的線條進行描繪，思考如何簡略化處理是很重要的事情。只要使用圓筒形，就能在紙張上快速地表現出具備立體感的形狀。在這個章節將以模特兒的照片資料為基礎，為各位解說如何將人體轉化成單純形狀的重點。

活用圓筒形描繪站立姿勢 … 呈現全身以及身體部位

快速呈現人物構造的描繪方法之一，就是將其換成單純的形狀。雖然也有轉化成圓形或是四角形的方法，但要能夠將身體的厚度以立體的形象呈現，還是圓筒形最為恰當。而且圓筒形還能同時表現出各部位的方向與形狀。請一邊參考第 20 頁的人體比例，一邊試著短時間描繪看看。

描繪雙腳併攏的站立姿勢

加上明暗調子的素描

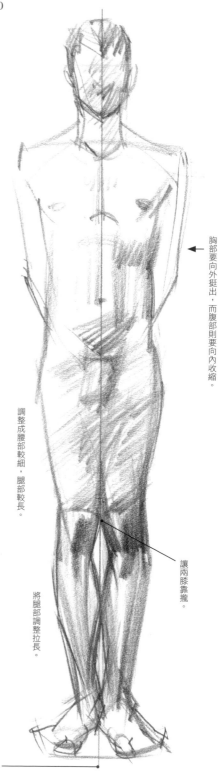

胸部要向外挺出，而腹部則要向內收縮。

調整成腰部較細，腿部較長。

讓兩膝靠攏。

將腿部調整拉長。

▲利用圓筒形呈現全身外形。以支撐體重，與地面接觸的腳部為基準，呈現朝向上方的流勢。

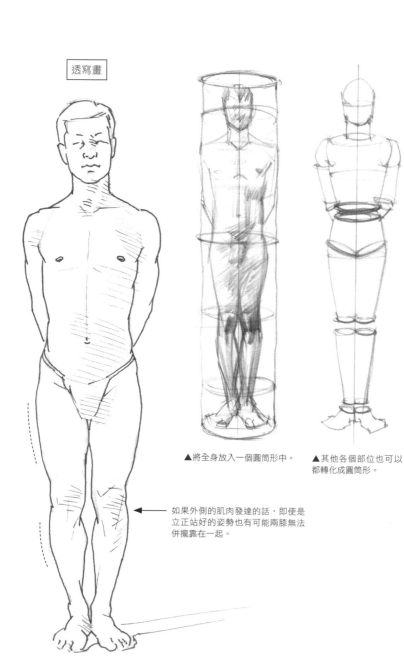

透寫畫

如果外側的肌肉發達的話，即使是立正站好的姿勢也有可能兩膝無法併攏靠在一起。

▲將全身放入一個圓筒形中。

▲其他各個部位也可以都轉化成圓筒形。

畫一條中心線作為基準，後續會比較好描繪。

加上明暗調子的素描

鎖骨看起來有些上揚。

腹部看起來有些突出。

大粗隆的位置比女性還要高。

腿部連接處的寬幅會變得較寬。

觀察這個間隙的形狀，呈現腳的形狀（輪廓）。

▶女性常見的內八字姿勢。膝部以下的部分向內側扭轉，對膝部的關節造成負擔，因此姿勢看起來會有些不太穩固。

內旋

▲腿部的扭轉狀態要以圓筒形呈現。

腳踵的位置

▲腿部向內側扭轉，兩膝也朝向內側靠攏在一起的姿勢。大腿內側的肌肉受到牽引而呈現緊繃的狀態。膝部與腳尖的方向相符合。如果方向不相符的話，膝部的關節就會感到疼痛。

描繪雙腳張開站立的姿勢

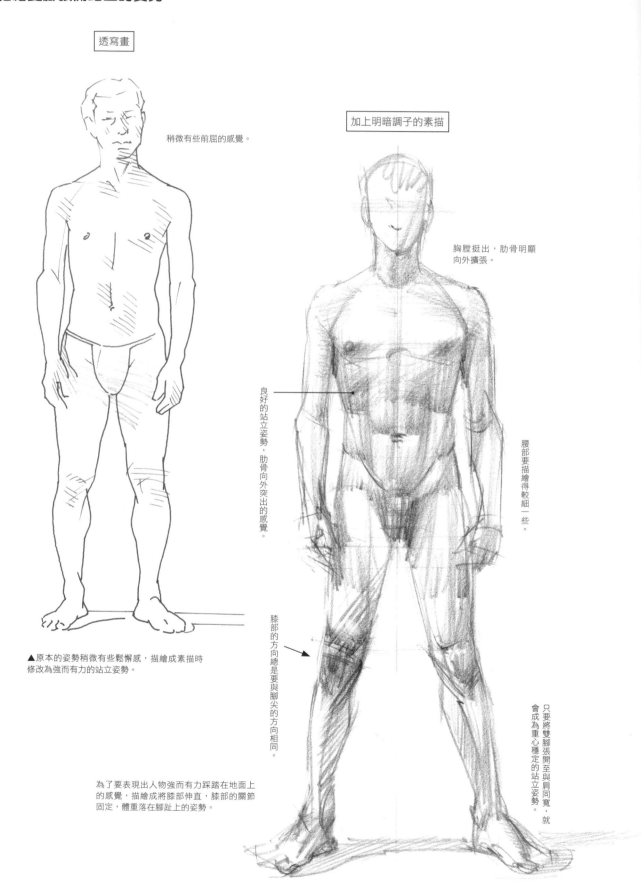

透寫畫

稍微有些前屈的感覺。

▲原本的姿勢稍微有些鬆懈感，描繪成素描時修改為強而有力的站立姿勢。

為了要表現出人物強而有力踩踏在地面上的感覺，描繪成將膝部伸直，膝部的關節固定，體重落在腳趾上的姿勢。

加上明暗調子的素描

胸膛挺出，肋骨明顯向外擴張。

良好的站立姿勢，肋骨向外突出的感覺。

腰部要描繪得較細一些。

膝部的方向總是要與腳尖的方向相同。

只要將雙腳張開至與肩同寬，就會成為重心穩定的站立姿勢。

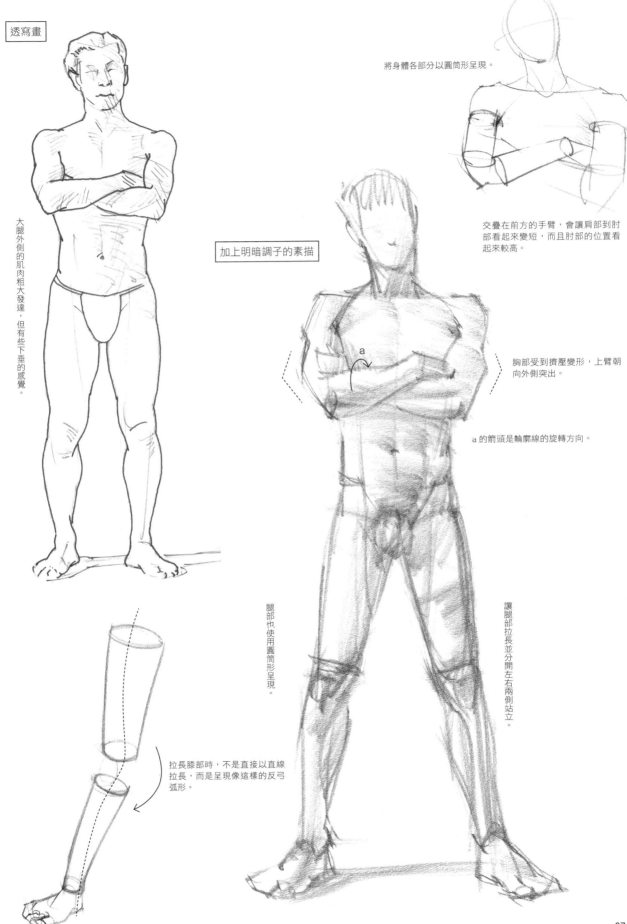

透寫畫

大腿外側的肌肉粗大發達，但有些下垂的感覺。

將身體各部分以圓筒形呈現。

交疊在前方的手臂，會讓肩部到肘部看起來變短，而且肘部的位置看起來較高。

加上明暗調子的素描

a

胸部受到擠壓變形，上臂朝向外側突出。

a 的箭頭是輪廓線的旋轉方向。

腿部也使用圓筒形呈現。

拉長膝部時，不是直接以直線拉長，而是呈現像這樣的反弓弧形。

讓腿部拉長並分開左右兩側站立。

活用圓筒形描繪橫躺姿勢
…透過圓筒形呈現強烈遠近感的取景方式

由頭部或腳部觀察橫躺的人物時，看起來會比實際的長度呈現極短的狀態。像這樣畫面遠處較小，長度也看起來較短的描繪方法，稱之為「短縮法」。這種描繪方法也可以應用在強烈的仰視或是俯視角度的姿勢上。請將身體換成圓筒形，呈現出強烈的遠近感吧！

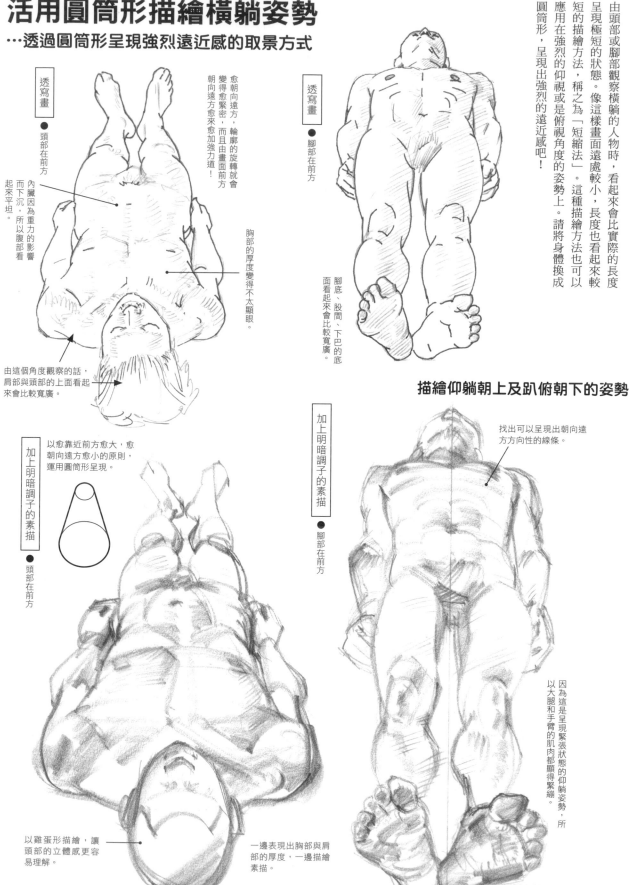

透寫畫
- 頭部在前方

內臟因為重力的影響而下沉，所以腹部看起來平坦。

愈朝向遠方，輪廓的旋轉就會變得愈緊密，而且由畫面前方朝向遠方愈來愈加強力道！

胸部的厚度變得不太顯眼。

由這個角度觀察的話，肩部與頭部的上面看起來會比較寬廣。

透寫畫
- 腳部在前方

腳底、股間、下巴的底面看起來會比較寬廣。

以愈靠近前方愈大，愈朝向遠方愈小的原則，運用圓筒形呈現。

加上明暗調子的素描
- 頭部在前方

以雞蛋形描繪，讓頭部的立體感更容易理解。

一邊表現出胸部與肩部的厚度，一邊描繪素描。

描繪仰躺朝上及趴俯朝下的姿勢

找出可以呈現出朝向遠方方向性的線條。

加上明暗調子的素描
- 腳部在前方

因為這是呈現緊張狀態的仰躺姿勢，所以大腿和手臂的肌肉都顯得緊繃。

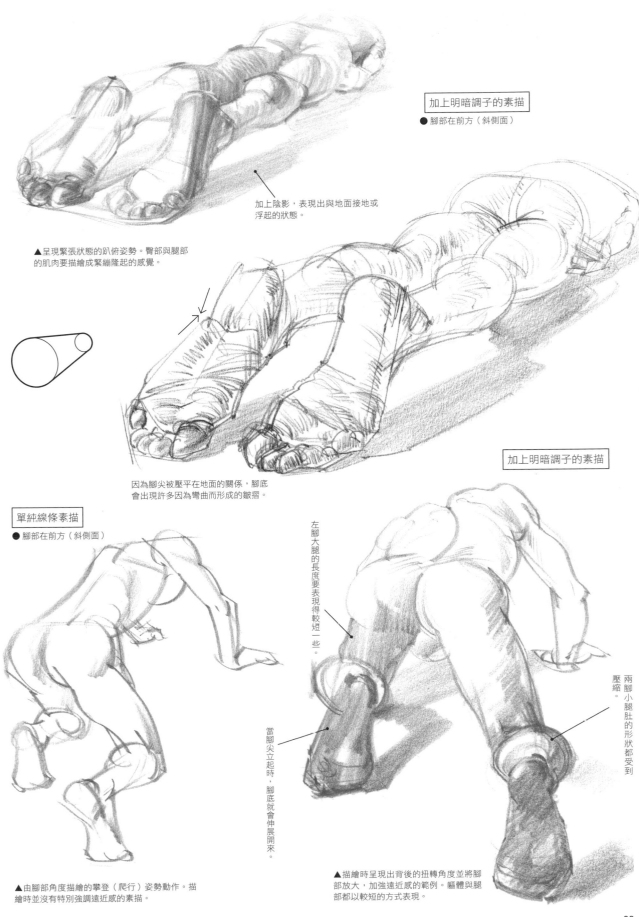

加上明暗調子的素描
● 腳部在前方（斜側面）

加上陰影，表現出與地面接地或浮起的狀態。

▲呈現緊張狀態的趴俯姿勢。臀部與腿部的肌肉要描繪成緊繃隆起的感覺。

加上明暗調子的素描

因為腳尖被壓平在地面的關係，腳底會出現許多因為彎曲而形成的皺摺。

單純線條素描
● 腳部在前方（斜側面）

左腳大腿的長度要表現得較短一些。

當腳尖立起時，腳底就會伸展開來。

兩腳小腿肚的形狀都受到壓縮。

▲由腳部角度描繪的攀登（爬行）姿勢動作。描繪時並沒有特別強調遠近感的素描。

▲描繪時呈現出背後的扭轉角度並將腳部放大，加強遠近感的範例。軀體與腿部都以較短的方式表現。

活用圓筒形描繪坐下姿勢 … 呈現身體部位的傾斜

圓筒形也可以用來呈現坐在椅子上的姿勢。腰部以及椅子的椅面是以什麼樣的狀態接觸？上半身傾斜的程度如何？……等等，都可以將需要確認的部分換成圓筒形思考。

單純線條素描＋一部分調子

加上明暗調子的素描

描繪背部挺直的姿勢

描繪手指時先將關節連接在一起的構造線（曲線）畫出來，接著再當作圓筒形思考。

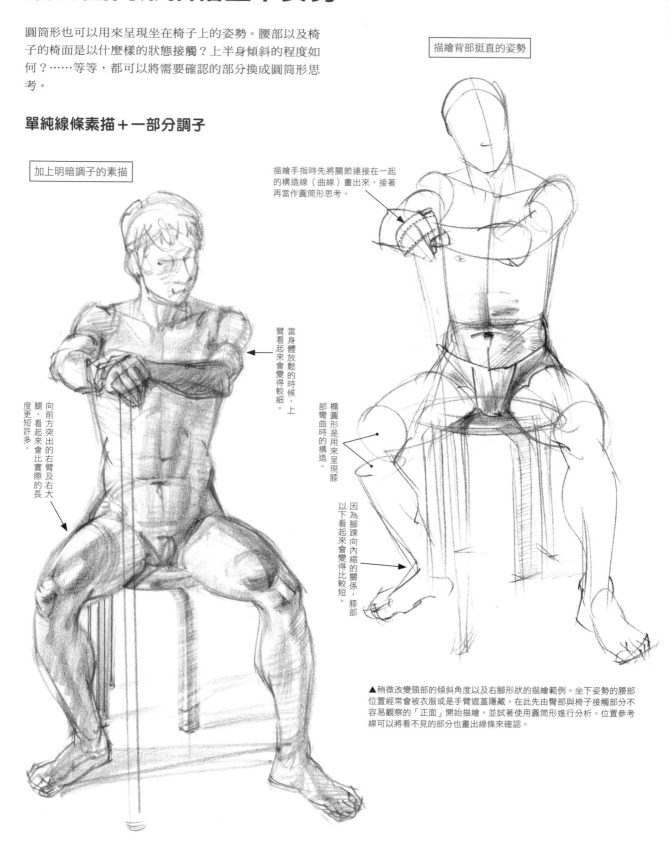

當身體放鬆的時候，上臂看起來會變得較細。

向前方突出的右臂及右大腿，看起來會比實際的長度更短許多。

橢圓形是用來呈現膝部彎曲時的構造

因為腳踝向內縮的關係，膝部以下看起來會變得比較短。

▲稍微改變頸部的傾斜角度以及右腳形狀的描繪範例。坐下姿勢的腰部位置經常會被衣服或是手臂遮蓋隱藏。在此先由臀部與椅子接觸部分不容易觀察的「正面」開始描繪，並試著使用圓筒形進行分析。位置參考線可以將看不見的部分也畫出線條來確認。

▲手持棍棒坐在椅子上的姿勢。為了要表現出肌肉的緊繃以及浮出外側的肘部、膝部等堅硬部分，可以將鉛筆側握橫放，在畫面上加上調子。

腰部與椅子的接觸方式

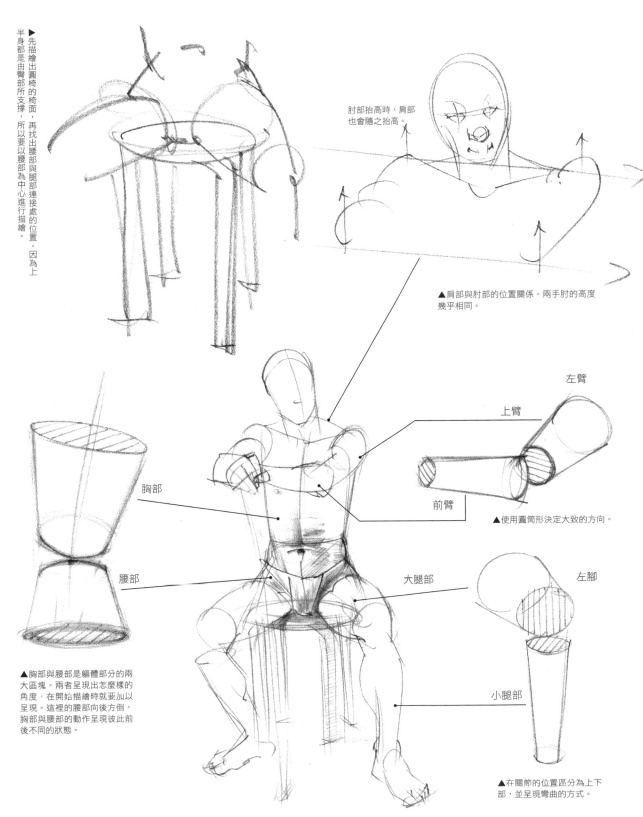

▶ 先描繪出圓椅的椅面，再找出腰部與腿部連接處的位置。因為上半身都是由臀部所支撐，所以要以腰部為中心進行描繪。

肘部抬高時，肩部也會隨之抬高。

▲肩部與肘部的位置關係。兩手肘的高度幾乎相同。

左臂

上臂

前臂

▲使用圓筒形決定大致的方向。

胸部

腰部

大腿部

左腳

小腿部

▲在關節的位置區分為上下部，並呈現彎曲的方式。

▲胸部與腰部是軀體部分的兩大區塊。兩者呈現出怎麼樣的角度，在開始描繪時就要ㄐㄧㄝ以呈現。這裡的腰部向後方倒，胸部與腰部的動作呈現彼此前後不同的狀態。

▲如果一開始就先拘泥於肌肉與關節的細部形狀的話，就無法呈現出上半身到腳部的自然連接線條以及動勢了。膝蓋的外形狀態雖然每個人的觀察都不盡相同，但請盡可能以接近簡略化的橢圓形以及四角形的面呈現較佳（關於膝部屈伸所形成的形狀變化，在第 3 章會進行解説）。

41

以盒子思考坐姿的空間

將使用圓筒形描繪的人物放進盒子（長方體）中，就能夠更容易理解空間與深度的關係。運用第 24 頁介紹的線條遠近法吧！描繪一個坐在椅子上，眼睛向下看的人物時，頭部及肩部、手臂、大腿等上方的面會比較容易看得到。手臂與大腿的左右高度幾乎相同，所以各自的延長線都會朝向位於遠方的消失點。

視平線

朝向另一個消失點。

盒子的構造線會交集在地平線上（視平線）的 2 個消失點上。

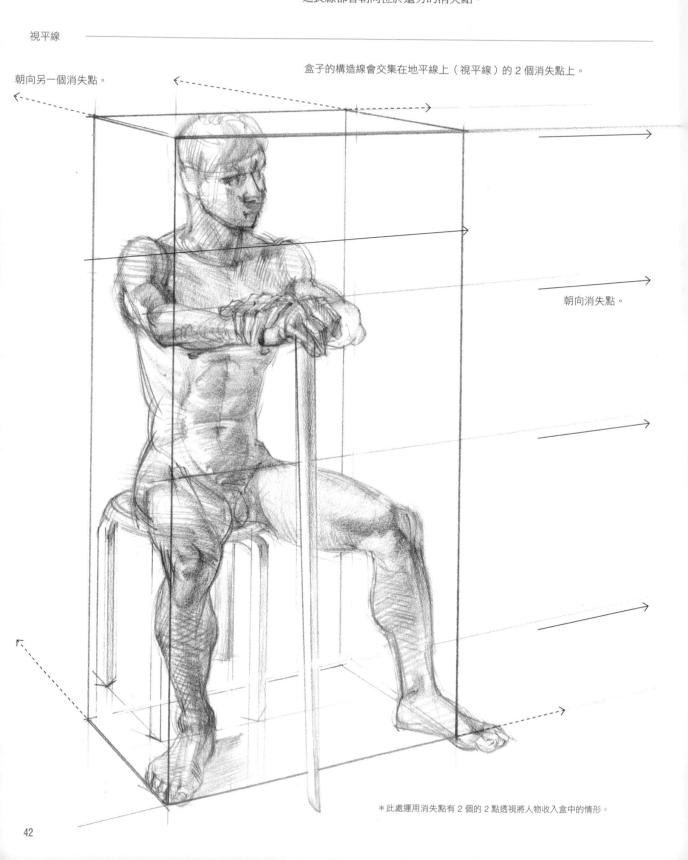

朝向消失點。

＊此處運用消失點有 2 個的 2 點透視將人物收入盒中的情形。

42

描繪背部向後倒的姿勢

淺淺地坐在椅子上，背部倚靠在椅背的姿勢，也同樣透過圓筒形呈現腰部及腿部的形狀。

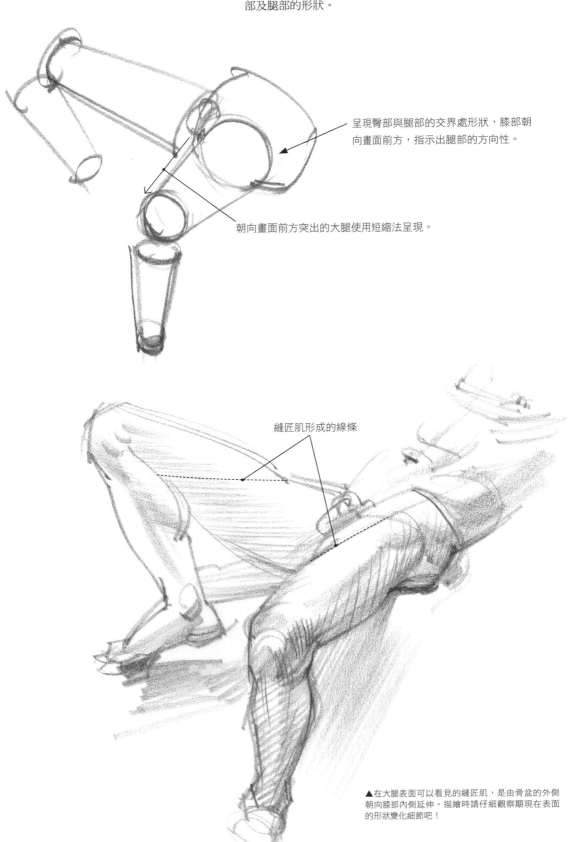

呈現臀部與腿部的交界處形狀，膝部朝向畫面前方，指示出腿部的方向性。

朝向畫面前方突出的大腿使用短縮法呈現。

縫匠肌形成的線條

▲在大腿表面可以看見的縫匠肌，是由骨盆的外側朝向膝部內側延伸。描繪時請仔細觀察顯現在表面的形狀變化細節吧！

43

活用圓筒形描繪手臂姿勢 … 呈現身體部位的重疊

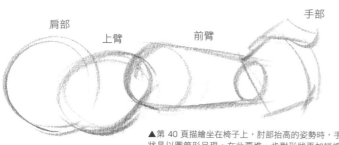

肩部　上臂　前臂　手部

短縮法如果加上部位重疊的話，可以更加強化畫面的深度表現。除了以圓筒形描繪位置參考線之外，變得較短的上臂、肩部可以使用更加簡略化的橢圓形來決定位置。

▲ 第 40 頁描繪坐在椅子上，肘部抬高的姿勢時，手臂的形狀是以圓筒形呈現。在此要進一步對形狀更加短縮，「朝向畫面前方突出的形狀」的呈現方法進行觀察。

＊伸肌…如肱三頭肌這些用來伸展手臂時會使用到的肌肉總稱。

＊橈骨頭…指橈骨前端的圓形突出部分。

＊尺骨頭…指尺骨下端的圓形突出部分。

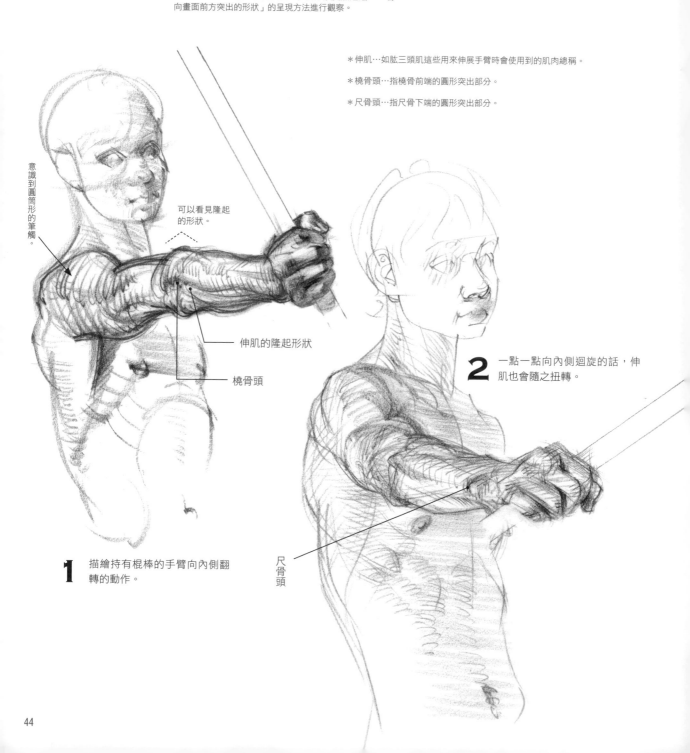

意識到圓筒形的筆觸。

可以看見隆起的形狀。

伸肌的隆起形狀

橈骨頭

1 描繪持有棍棒的手臂向內側翻轉的動作。

2 一點一點向內側迴旋的話，伸肌也會隨之扭轉。

尺骨頭

44

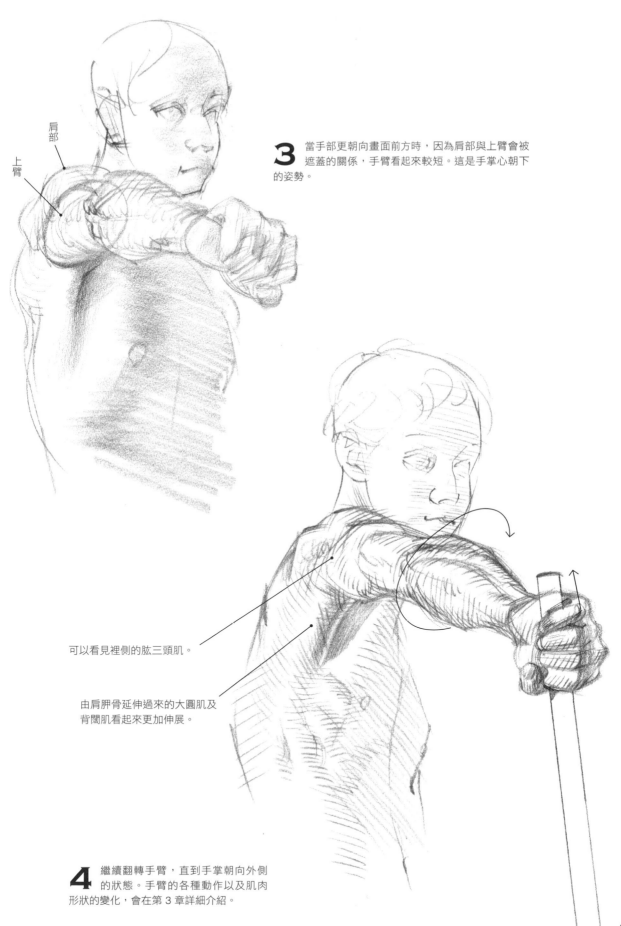

肩部

上臂

3 當手部更朝向畫面前方時,因為肩部與上臂會被遮蓋的關係,手臂看起來較短。這是手掌心朝下的姿勢。

可以看見裡側的肱三頭肌。

由肩胛骨延伸過來的大圓肌及背闊肌看起來更加伸展。

4 繼續翻轉手臂,直到手掌朝向外側的狀態。手臂的各種動作以及肌肉形狀的變化,會在第 3 章詳細介紹。

為了要表現出圓筒形的朝向，可以在表面加上曲線的筆觸。像這樣的筆觸集合在一起，看起來就像是素描的明暗與濃淡調子。將圓筒形當作是螺旋線條重疊結合在一起的形狀。為了要表現出畫面的深度與前後感，活用沿著形狀朝向的曲線或螺旋狀線條筆觸是很有效的方法。請一邊確認形狀是朝向畫面前方突出或是退後至畫面後方，一邊進行描繪。

＊筆觸…帶有目的性描繪的直線、曲線、點。因應形狀的呈現或是表現明暗等不同目的，調整下筆的筆壓或粗細。

不要只是勉強將朝向畫面前方突出的肘部尺寸加大，而是要從起點的腋下部位就要開始仔細地描繪連接的部位。

手臂抬高的時候，胸大肌與腹直肌也會隨之向上伸展，肋骨周圍的肌肉看起來很明顯。

配合形狀加上不同筆觸。

肱三頭肌等部位的連接處。

腋下的起點

活用螺旋的筆觸將各自的形狀連接表現出來。

如果不在肩部到肘部這一段部位考慮畫面深度的話，看起來會比畫面前方的手臂更長。

第 **3** 章

呈現身體
各部位及
其肌肉！

快速描繪運動中的人物，除了要精確呈現大部位（頭部、胸部、腰部）的位置之外，也要對於伸展的手臂及腿部，還有將這些部位連接在一起的肌肉流勢都要有所呈現。為了要達到這樣的目標，有必要了解各個部位在活動的時候，外觀形狀會呈現怎麼樣的變化。接下來從頭部和頸部開始，一路解說到腿部的關節為止吧！

呈現頭部～頸部的動作

首先從頭部與頸部的連接方式開始觀察。

將頭部與頸部單純化

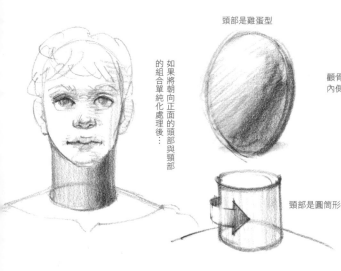

如果將朝向正面的頭部與頸部的組合單純化處理後…

頭部是雞蛋型

頸部是圓筒形

○記號是頭蓋骨看起來突出的形狀部分。

表現出額頭側面的部位。

顴骨的凸起。由輪廓線朝向內側翻轉的部位。

斜方肌

鎖骨浮現在外的線條。

胸鎖乳突肌所形成的線條

由斜側面觀看的頭蓋骨。如果在○記號的部分加上筆觸的強弱對比，可以加強立體感。

描繪頸部的動作

回頭看（後方）

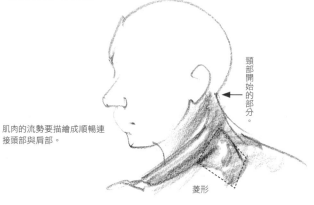

肌肉的流勢要描繪成順暢連接頭部與肩部。

頸部開始的部分。

菱形

眼窩上方的重點（a）。此處是被頭髮遮蓋住的前面轉變為側面的重要塊面變化位置。

呈現第 7 頸椎的突出形狀。

可以看見浮出表面的斜方肌。

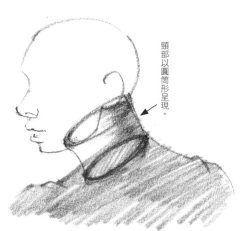

頸部以圓筒形呈現。

肩胛骨所形成的線條。

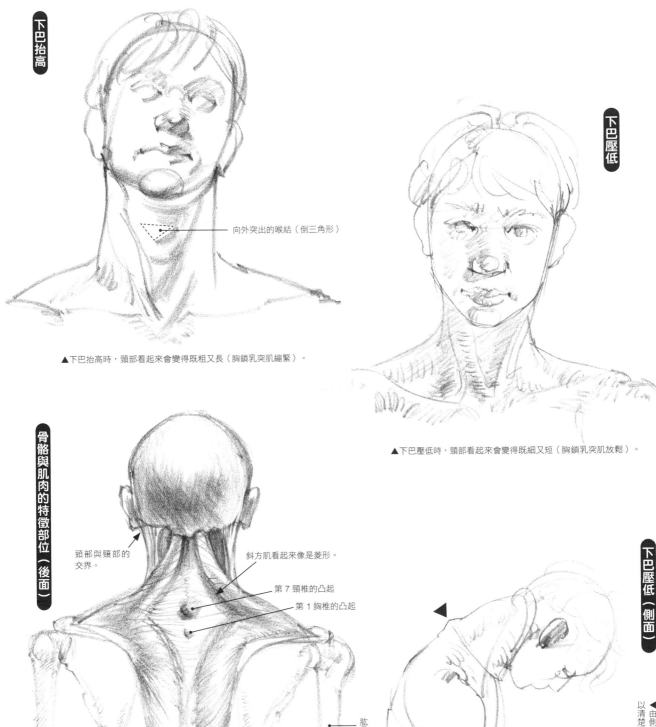

向外突出的喉結（倒三角形）

▲下巴抬高時，頸部看起來會變得既粗又長（胸鎖乳突肌繃緊）。

▲下巴壓低時，頸部看起來會變得既細又短（胸鎖乳突肌放鬆）。

頭部與頸部的交界。

斜方肌看起來像是菱形。

第 7 頸椎的凸起

第 1 胸椎的凸起

肱骨

肩胛骨

◀由側面觀察下巴壓低的姿勢時，可以清楚看到第 7 頸椎突出的形狀。

描繪頸部凸起線條

骨骼與肌肉的特徵部位（側面）

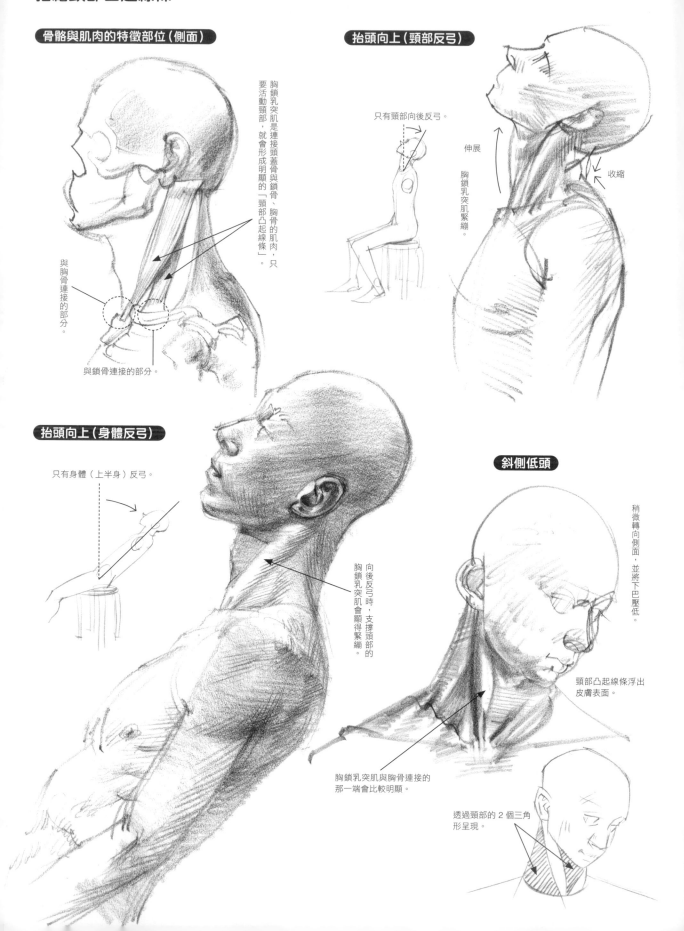

胸鎖乳突肌是連接頭蓋骨與鎖骨、胸骨的肌肉，只要活動頸部，就會形成明顯的「頸部凸起線條」。

與胸骨連接的部分。

與鎖骨連接的部分。

抬頭向上（頸部反弓）

只有頸部向後反弓。

伸展

胸鎖乳突肌緊繃。

收縮

抬頭向上（身體反弓）

只有身體（上半身）反弓。

向後反弓時，支撐頭部的胸鎖乳突肌會顯得緊繃。

斜側低頭

稍微轉向側面，並將下巴壓低。

頸部凸起線條浮出皮膚表面。

胸鎖乳突肌與胸骨連接的那一端會比較明顯。

透過頸部的 2 個三角形呈現。

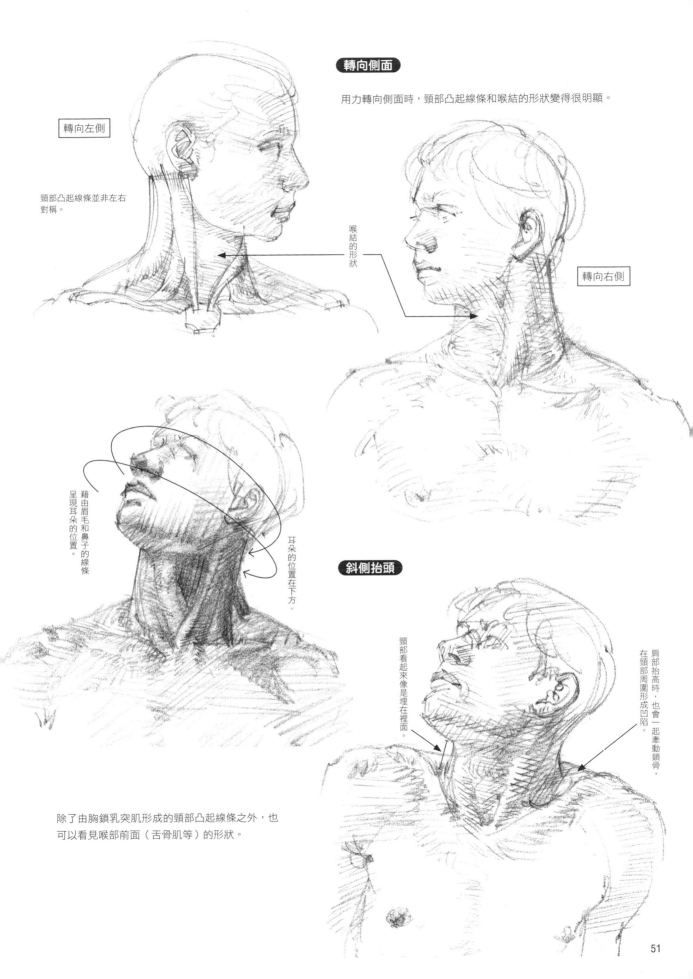

用力轉向側面時，頸部凸起線條和喉結的形狀變得很明顯。

轉向左側

頸部凸起線條並非左右對稱。

喉結的形狀

轉向右側

藉由眉毛和鼻子的線條呈現耳朵的位置

耳朵的位置在下方。

斜側抬頭

頸部看起來像是埋在裡面。

肩部抬高時，也會一起牽動鎖骨，在頸部周圍形成凹陷。

除了由胸鎖乳突肌形成的頸部凸起線條之外，也可以看見喉部前面（舌骨肌等）的形狀。

51

描繪力道強勁的動作

頸部在做出大角度傾向側邊、反弓向後倒這類像是四周轉動脖子的動作時，有時胸鎖乳突肌的間隙會變得更加明顯。

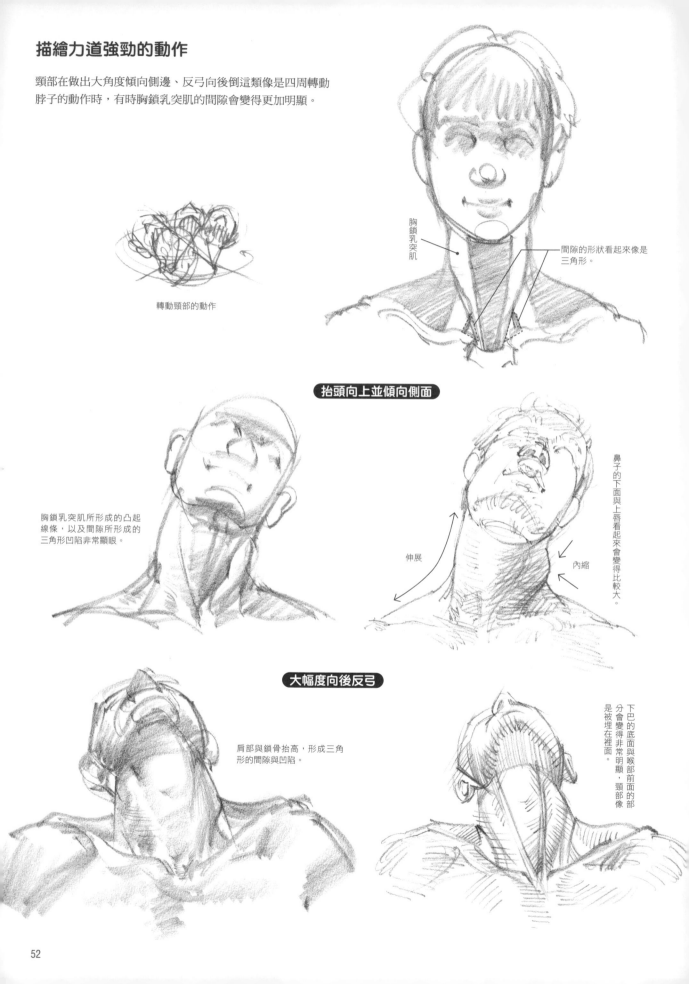

轉動頸部的動作

胸鎖乳突肌

間際的形狀看起來像是三角形。

抬頭向上並傾向側面

胸鎖乳突肌所形成的凸起線條，以及間際所形成的三角形凹陷非常顯眼。

伸展

內縮

鼻子的下面與上唇看起來會變得比較大。

大幅度向後反弓

肩部與鎖骨抬高，形成三角形的間隙與凹陷。

下巴的底面與喉部前面的部分會變得非常明顯，頸部像是被埋在裡面。

口部活動時變得明顯的肌肉

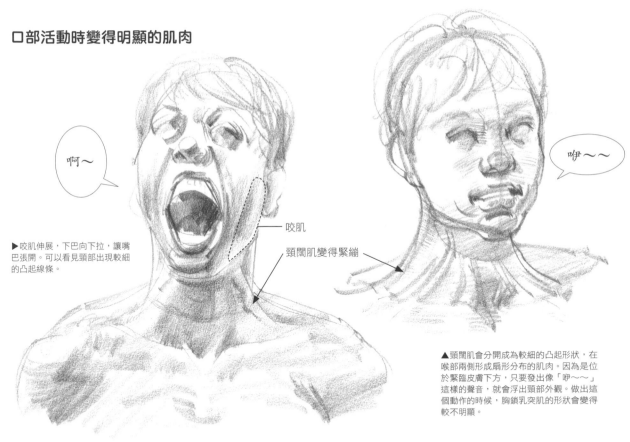

啊～

咿～～

咬肌

頸闊肌變得緊繃

▶ 咬肌伸展，下巴向下拉，讓嘴巴張開。可以看見頸部出現較細的凸起線條。

▲ 頸闊肌會分開成為較細的凸起形狀，在喉部兩側形成扇形分布的肌肉。因為是位於緊臨皮膚下方，只要發出像「咿～～」這樣的聲音，就會浮出頸部外觀。做出這個動作的時候，胸鎖乳突肌的形狀會變得較不明顯。

加上明暗變化，表現出立體感與空間

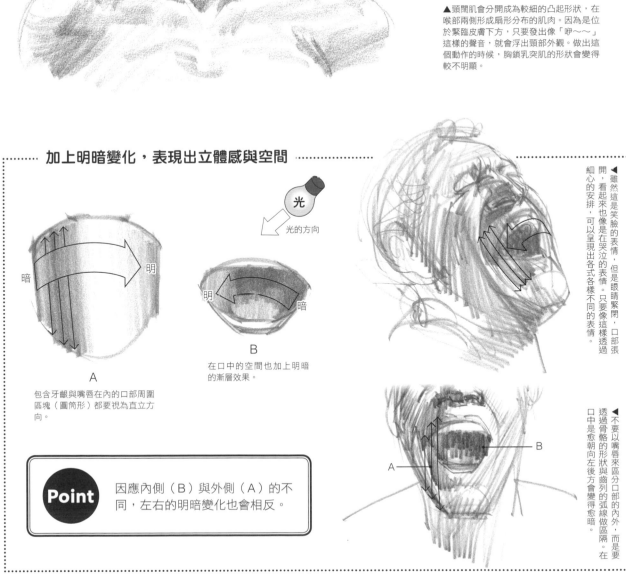

光

光的方向

暗

明

A

包含牙齦與嘴唇在內的口部周圍區塊（圓筒形）都要視為直立方向。

明

暗

B

在口中的空間也加上明暗的漸層效果。

Point 因應內側（B）與外側（A）的不同，左右的明暗變化也會相反。

◀ 雖然這是笑臉的表情，但是眼睛緊閉，口部張開，看起來也像是在哭泣的表情。只要像這樣透過細心的安排，可以呈現出各式各樣不同的表情。

◀ 不要以嘴唇來區分口部的內外，而是要透過骨骼的形狀與齒列的弧線做區隔。在口中是愈朝向左後方會變得愈暗。

A

B

呈現上半身與手臂的動作

注意觀察腰部以上的大部位（頭部、胸部）與手臂的動作。胸部和肩部的形狀會與手臂的動作連動產生變化。

手臂的動作造成上半身的變化

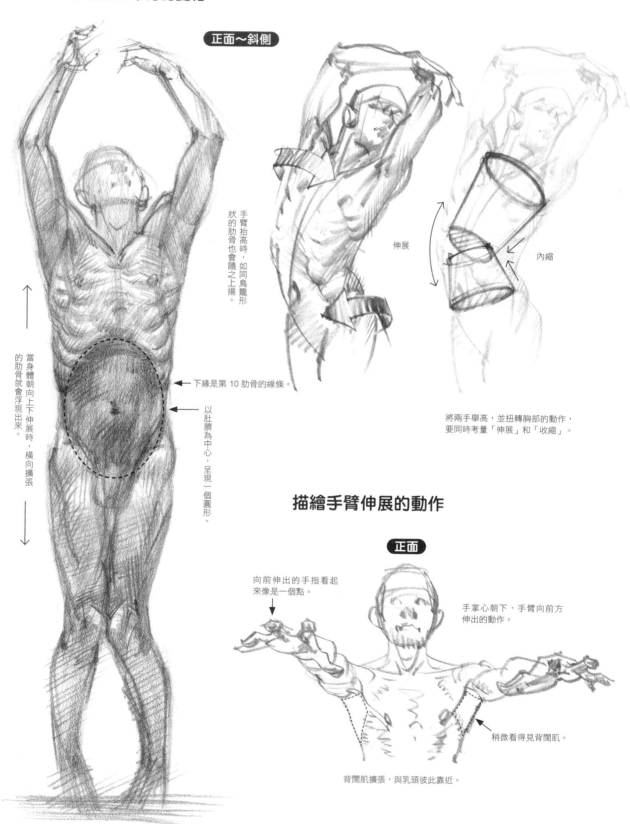

正面～斜側

手臂抬高時，如同鳥籠形狀的肋骨也會隨之上揚。

當身體朝向上下伸展時，橫向擴張的肋骨就會浮現出來。

← 下緣是第 10 肋骨的線條。

← 以肚臍為中心，呈現一個圓形。

伸展

內縮

將兩手舉高，並扭轉胸部的動作，要同時考量「伸展」和「收縮」。

描繪手臂伸展的動作

正面

向前伸出的手指看起來像是一個點。

手掌心朝下，手臂向前方伸出的動作。

稍微看得見背闊肌。

背闊肌擴張，與乳頭彼此靠近。

正面

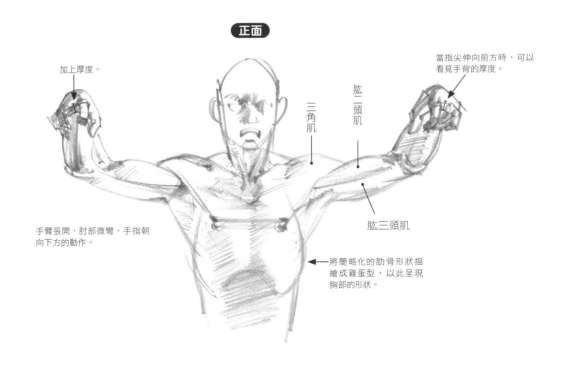

加上厚度。

當指尖伸向前方時，可以看見手背的厚度。

三角肌

肱二頭肌

肱三頭肌

手臂張開，肘部微彎，手指朝向下方的動作。

將簡略化的肋骨形狀描繪成雞蛋型，以此呈現胸部的形狀。

斜側面～側面

骨骼與肌肉的特徵部位（側面）

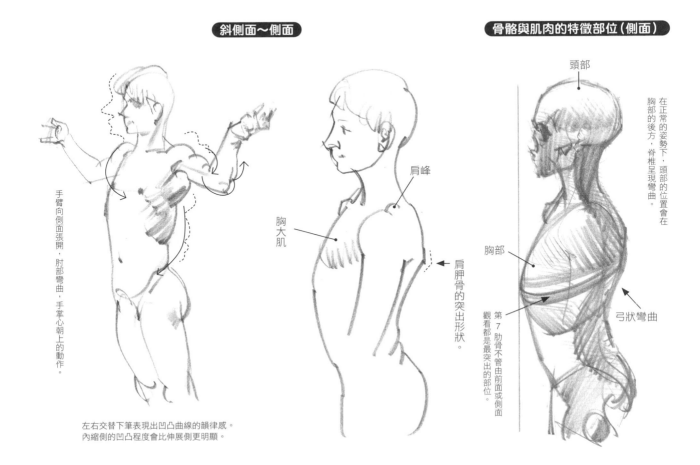

手臂向側面張開，肘部彎曲，手掌心朝上的動作。

左右交替下筆表現出凹凸曲線的韻律感。
內縮側的凹凸程度會比伸展側更明顯。

胸大肌

肩峰

肩胛骨的突出形狀。

頭部

胸部

第 7 肋骨不管由前面或側面觀看都是最突出的部位。

在正常的姿勢下，頭部的位置會在胸部的後方，脊椎呈現彎曲。

弓狀彎曲

55

描繪舉起單手，並讓手部傾斜的動作

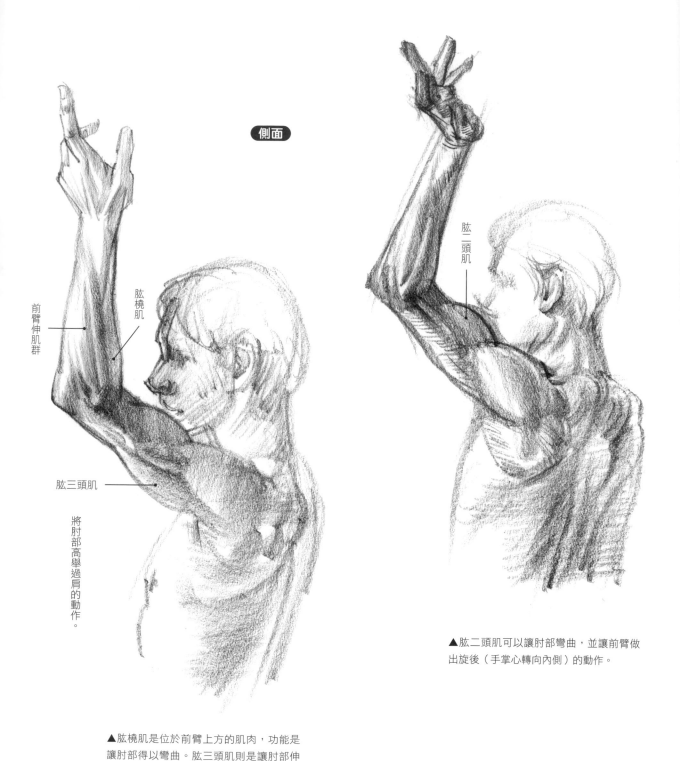

側面

前臂伸肌群

肱橈肌

肱三頭肌

將肘部高舉過肩的動作。

肱二頭肌

▲肱二頭肌可以讓肘部彎曲，並讓前臂做
出旋後（手掌心轉向內側）的動作。

▲肱橈肌是位於前臂上方的肌肉，功能是
讓肘部得以彎曲。肱三頭肌則是讓肘部伸
展的肌肉。

＊前臂伸肌群…指能夠讓手腕、手指伸展的複數肌肉的總稱。

呈現左右交替的連續線條韻律感

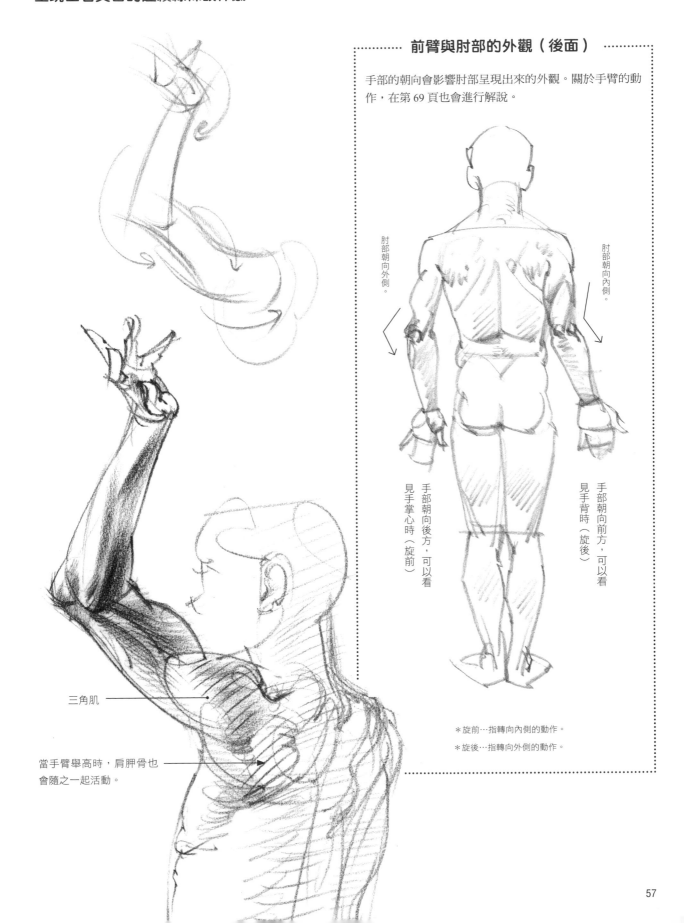

三角肌

當手臂舉高時，肩胛骨也
會隨之一起活動。

前臂與肘部的外觀（後面）

手部的朝向會影響肘部呈現出來的外觀。關於手臂的動作，在第 69 頁也會進行解說。

肘部朝向外側。

肘部朝向內側。

手部朝向後方，可以看見手掌心時（旋前）

手部朝向前方，可以看見手背時（旋後）

＊旋前…指轉向內側的動作。

＊旋後…指轉向外側的動作。

強調呈現背部與手臂的動作

男性的背部是魅力所在之處。由後面觀察上半身，描繪出隨著手臂的動作而訴說著各式各樣不同表情的背部肌肉吧！

（1）描繪緩緩抬高手臂的動作

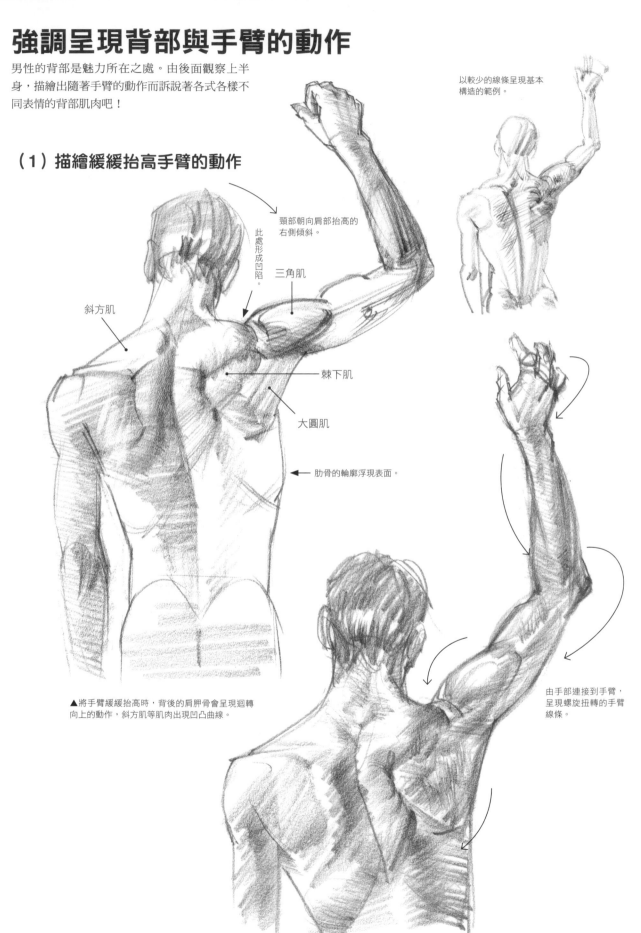

以較少的線條呈現基本構造的範例。

頸部朝向肩部抬高的右側傾斜。

此處形成凹陷。

三角肌

斜方肌

棘下肌

大圓肌

肋骨的輪廓浮現表面。

由手部連接到手臂，呈現螺旋扭轉的手臂線條。

▲將手臂緩緩抬高時，背後的肩胛骨會呈現迴轉向上的動作，斜方肌等肌肉出現凹凸曲線。

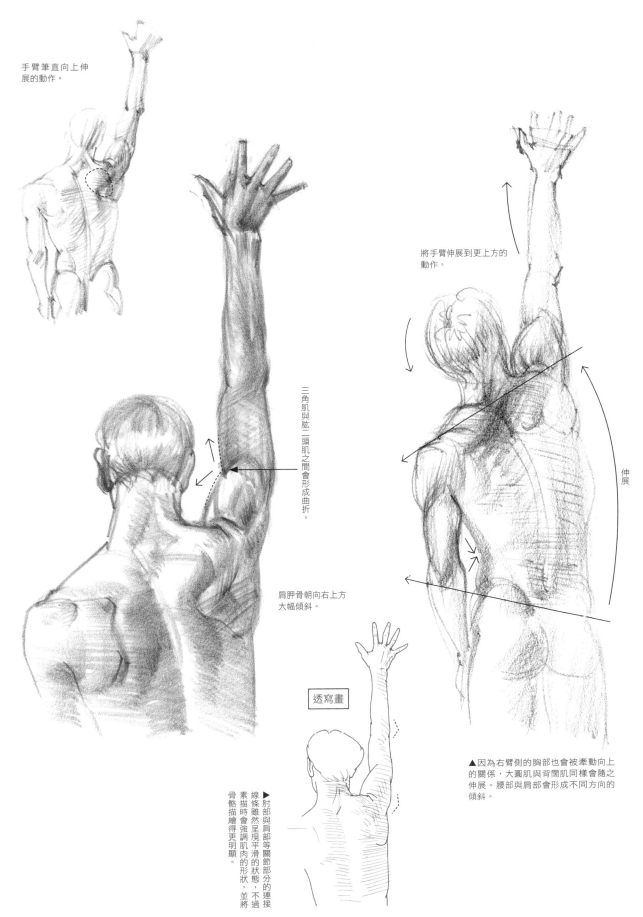

手臂筆直向上伸
展的動作。

三角肌與肱二頭肌之間會形成曲折。

肩胛骨朝向右上方大幅傾斜。

將手臂伸展到更上方的動作。

伸展

▲因為右臂側的胸部也會被牽動向上
的關係，大圓肌與背闊肌同樣會隨之
伸展。腰部與肩部會形成不同方向的
傾斜。

透寫畫

▶肘部與肩部等關節部分的連接
線條雖然呈現平滑的狀態，不過
素描時會強調肌肉的形狀，並將
骨骼描繪得更明顯。

（2）描繪手臂向側面張開後放下的動作

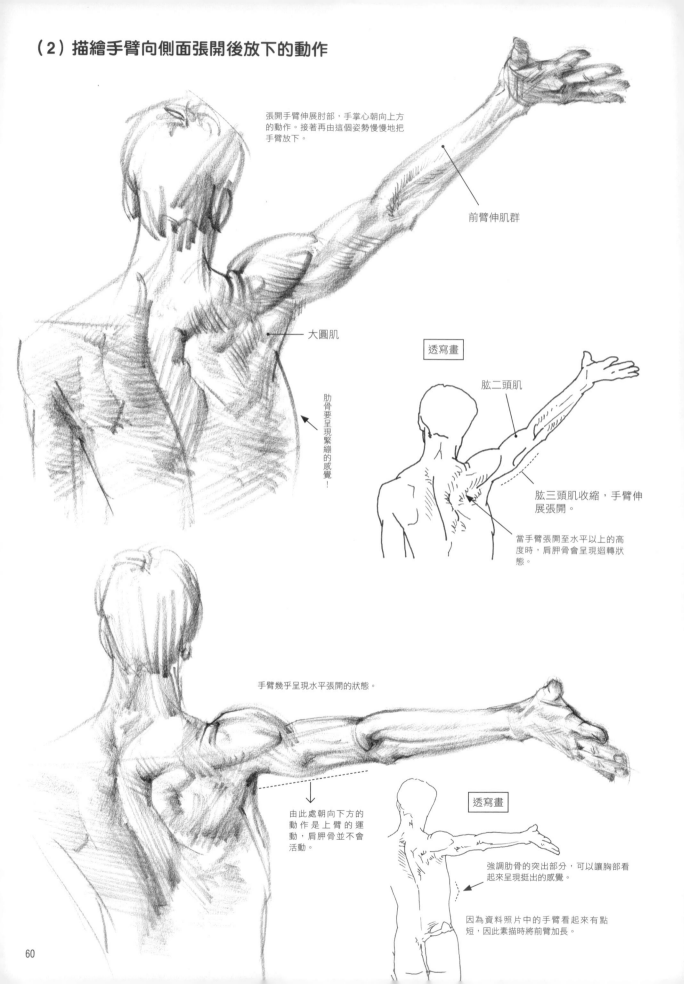

張開手臂伸展肘部，手掌心朝向上方的動作。接著再由這個姿勢慢慢地把手臂放下。

前臂伸肌群

大圓肌

肋骨要呈現緊繃的感覺！

透寫畫

肱二頭肌

肱三頭肌收縮，手臂伸展張開。

當手臂張開至水平以上的高度時，肩胛骨會呈現迴轉狀態。

手臂幾乎呈現水平張開的狀態。

由此處朝向下方的動作是上臂的運動，肩胛骨並不會活動。

透寫畫

強調肋骨的突出部分，可以讓胸部看起來呈現挺出的感覺。

因為資料照片中的手臂看起來有點短，因此素描時將前臂加長。

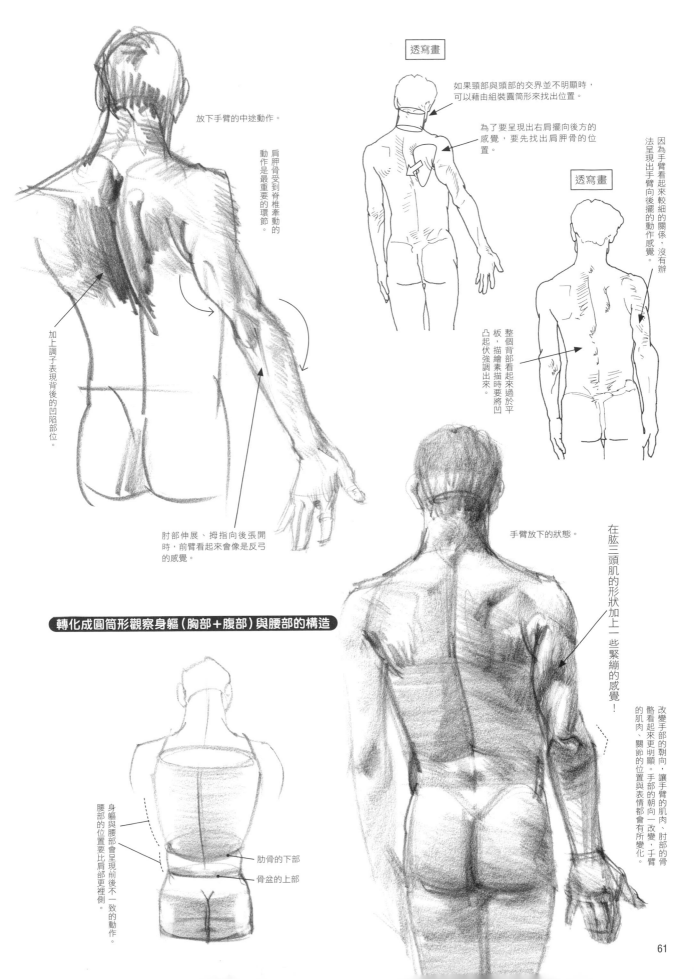

放下手臂的中途動作。

肩胛骨受到脊椎牽動的動作是最重要的環節。

加上調子表現背後的凹陷部位。

肘部伸展、拇指向後張開時，前臂看起來會像是反弓的感覺。

透寫畫

如果頸部與頭部的交界並不明顯時，可以藉由組裝圓筒形來找出位置。

為了要呈現出右肩擺向後方的感覺，要先找出肩胛骨的位置。

因為手臂看起來較細的關係，沒有辦法呈現出手臂向後擺的動作感覺。

透寫畫

整個背部看起來過於平板，描繪素描時要將凹凸起伏強調出來。

手臂放下的狀態。

在肱三頭肌的形狀加上一些緊繃的感覺！

改變手部的朝向，讓手臂的肌肉、肘部的骨骼看起來更明顯。手部的朝向一改變，手臂的肌肉、關節的位置與表情都會有所變化。

轉化成圓筒形觀察身軀（胸部＋腹部）與腰部的構造

身軀與腰部會呈現前後不一致的動作。

腰部的位置要比肩部更裡側。

肋骨的下部

骨盆的上部

61

（3）描繪肘部彎曲的動作

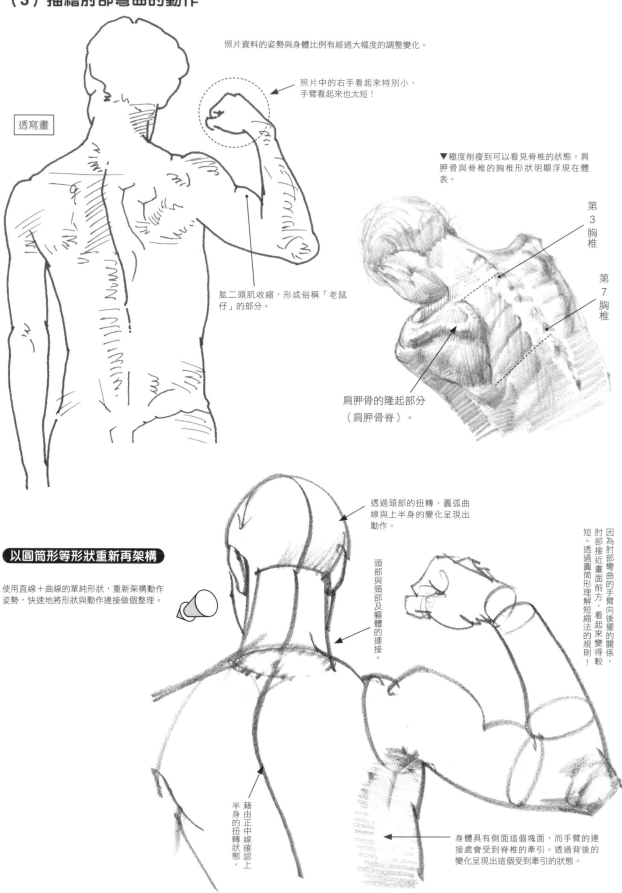

照片資料的姿勢與身體比例有經過大幅度的調整變化。

照片中的右手看起來特別小，手臂看起來也太短！

透寫畫

肱二頭肌收縮，形成俗稱「老鼠仔」的部分。

▼極度削瘦到可以看見脊椎的狀態。肩胛骨與脊椎的胸椎形狀明顯浮現在體表。

第3胸椎

第7胸椎

肩胛骨的隆起部分（肩胛骨脊）。

以圓筒形等形狀重新再架構

使用直線＋曲線的單純形狀，重新架構動作姿勢，快速地將形狀與動作連接做個整理。

透過頭部的扭轉、圓弧曲線與上半身的變化呈現出動作。

頭部與頸部及軀體的連接。

藉由正中線確認上半身的扭轉狀態。

因為肘部彎曲的手臂向後擺的關係，肘部接近畫面前方，看起來變得較短。透過圓筒形理解短縮法的規則！

身體具有側面這個塊面，而手臂的連接處會受到脊椎的牽引。透過背後的變化呈現出這個受到牽引的狀態。

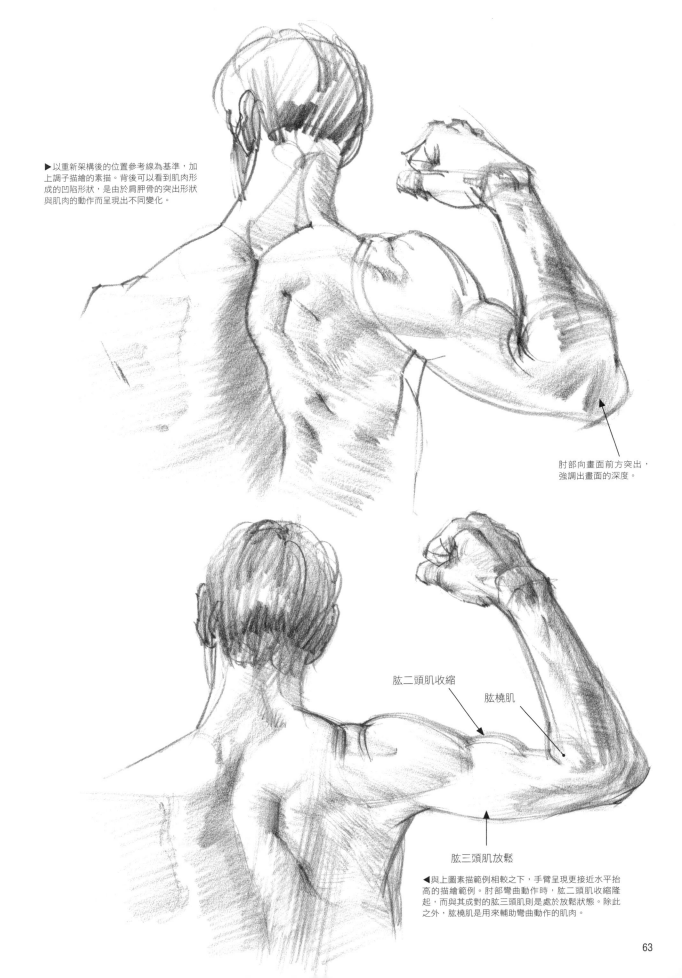

▶以重新架構後的位置參考線為基準，加上調子描繪的素描。背後可以看到肌肉形成的凹陷形狀，是由於肩胛骨的突出形狀與肌肉的動作而呈現出不同變化。

肘部向畫面前方突出，強調出畫面的深度。

肱二頭肌收縮

肱橈肌

肱三頭肌放鬆

◀與上圖素描範例相較之下，手臂呈現更接近水平抬高的描繪範例。肘部彎曲動作時，肱二頭肌收縮隆起，而與其成對的肱三頭肌則是處於放鬆狀態。除此之外，肱橈肌是用來輔助彎曲動作的肌肉。

（4）描繪手臂與肩膀的連接部位

手臂和肩部的上下活動都會和肩胛骨產生關係。描繪充滿魅力的背部時，要呈現肩胛骨與周邊的肌肉形狀。

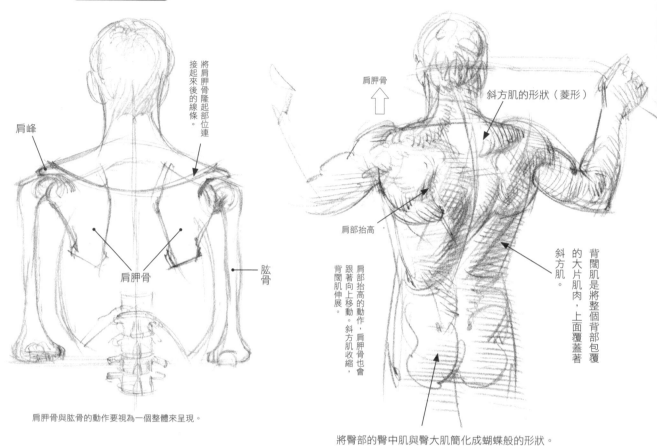

骨骼的部位特徵

將肩胛骨隆起部位連接起來後的線條。

肩峰

肩胛骨

肱骨

肩胛骨與肱骨的動作要視為一個整體來呈現。

肩胛骨

斜方肌的形狀（菱形）

肩部抬高

肩部抬高的動作，肩胛骨也會跟著上移動。斜方肌收縮，背闊肌伸展。

斜方肌。

背闊肌是將整個背部包覆的大片肌肉，上面覆蓋著

將臀部的臀中肌與臀大肌簡化成蝴蝶般的形狀。

肩部向前突出的動作。

◀因為胸部與腋下的肌肉會收縮，肩胛骨會左右分開，使背部看起來呈現圓弧狀。

豎脊肌

豎脊肌位於背部的中心，是能夠挺起上半身，讓背部直立伸展的肌肉群。

背闊肌

▶攀岩的動作。當在岩壁上攀爬的時候，背闊肌可以讓手臂朝向腋下的方向靠近。而為了不要倒向後方摔落，上半身會緊密貼近岩壁。

背闊肌的外觀呈現三角形。

64

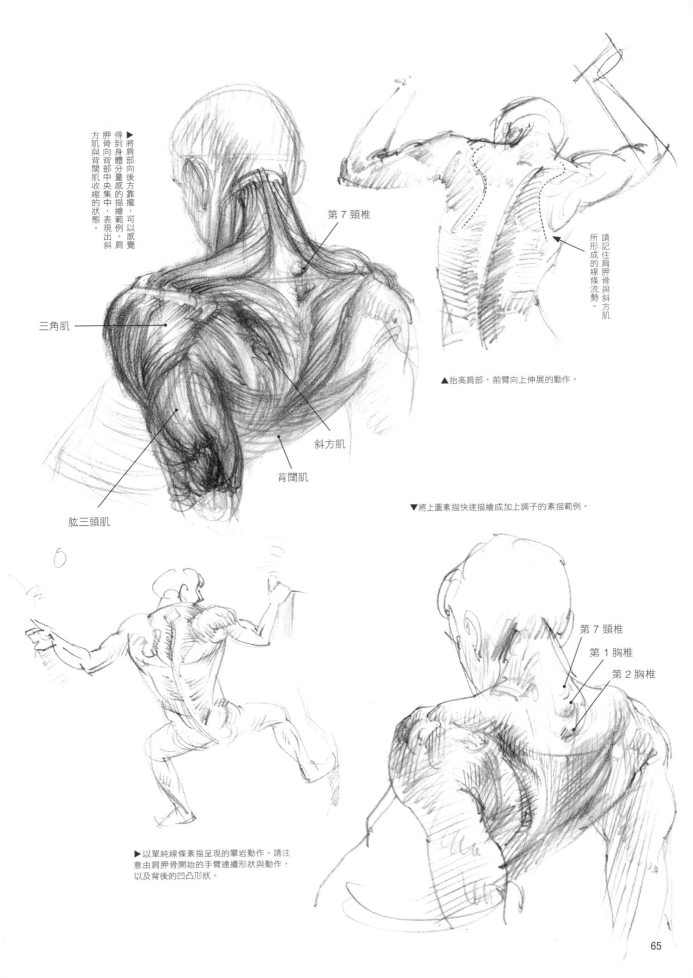

▶ 將肩部向後方靠攏,可以感覺得到身體分量感的描繪範例。肩胛骨向背部中央集中,表現出斜方肌與背闊肌收縮的狀態。

第 7 頸椎

請記住肩胛骨與斜方肌所形成的線條流勢。

▲ 抬高肩部,前臂向上伸展的動作。

三角肌

斜方肌

背闊肌

肱三頭肌

▼ 將上圖素描快速描繪成加上調子的素描範例。

第 7 頸椎

第 1 胸椎

第 2 胸椎

▶ 以單純線條素描呈現的攀岩動作。請注意由肩胛骨開始的手臂連續形狀與動作,以及背後的凹凸形狀。

（5）描繪傾斜與扭轉的動作

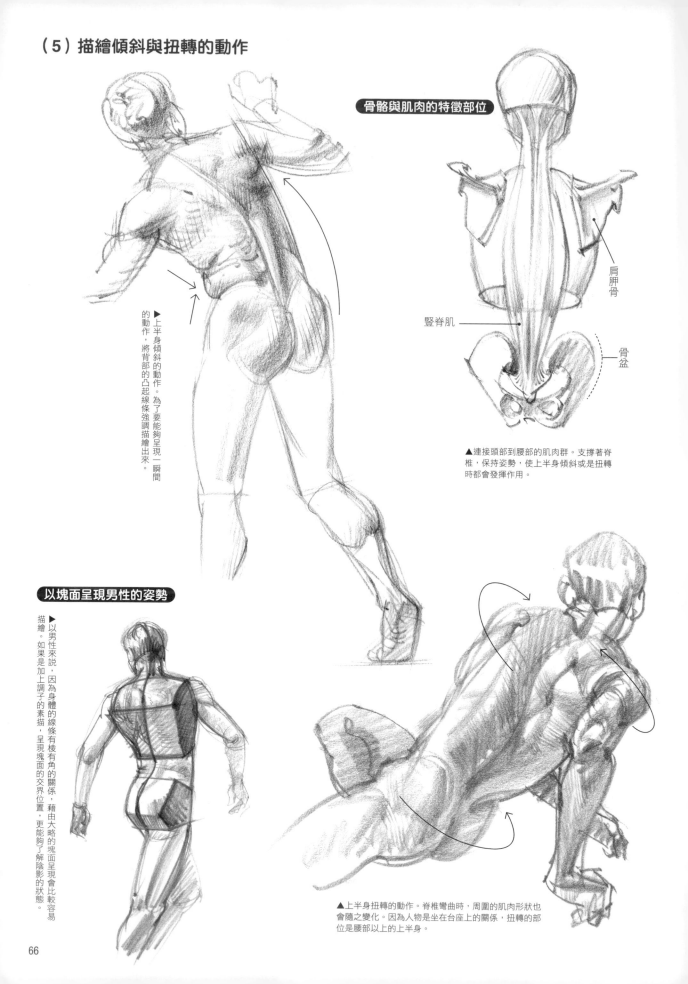

骨骼與肌肉的特徵部位

肩胛骨

豎脊肌

骨盆

▲連接頭部到腰部的肌肉群。支撐著脊椎，保持姿勢，使上半身傾斜或是扭轉時都會發揮作用。

▶上半身傾斜的動作。為了要能夠呈現一瞬間的動作，將背部的凸起線條強調描繪出來。

以塊面呈現男性的姿勢

▶以男性來說，因為身體的線條有稜有角的關係，藉由大略的塊面呈現會比較容易描繪。如果是加上調子的素描，呈現塊面的交界位置，更能夠了解陰影的狀態。

▲上半身扭轉的動作。脊椎彎曲時，周圍的肌肉形狀也會隨之變化。因為人物是坐在台座上的關係，扭轉的部位是腰部以上的上半身。

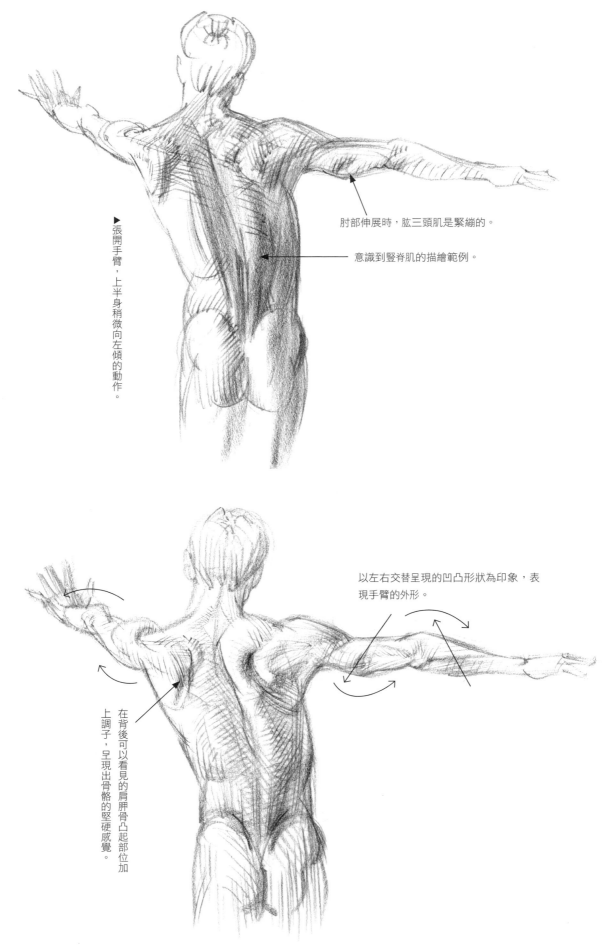

肘部伸展時，肱三頭肌是緊繃的。

意識到豎脊肌的描繪範例。

▶張開手臂，上半身稍微向左傾的動作。

以左右交替呈現的凹凸形狀為印象，表現手臂的外形。

在背後可以看見的肩胛骨凸起部位加上調子，呈現出骨骼的堅硬感覺。

呈現手臂～手部的動作

描繪時必須要理解手部的動作會與手臂產生連動。首先來看一下迴轉的動作架構吧！

（1）思考手臂在迴轉時的動作

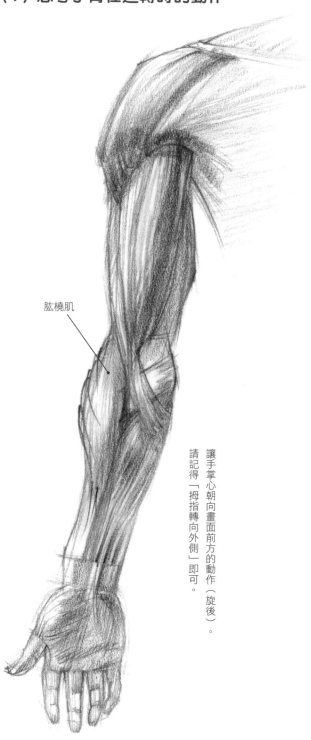

肱橈肌

讓手掌心朝向畫面前方的動作（旋後）。
請記得「拇指轉向外側」即可。

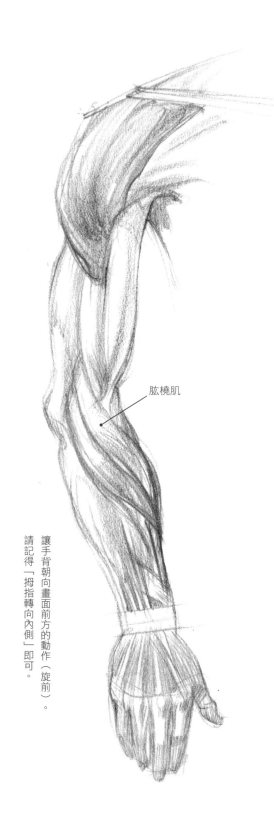

肱橈肌

讓手背朝向畫面前方的動作（旋前）。
請記得「拇指轉向內側」即可。

手臂因為迴轉而產生的變化（正面）

以簡略化的線條描繪素描的範例。前臂與手腕迴轉。如果當手掌心也翻轉的話，肩部的三角肌會隨之出現變化。

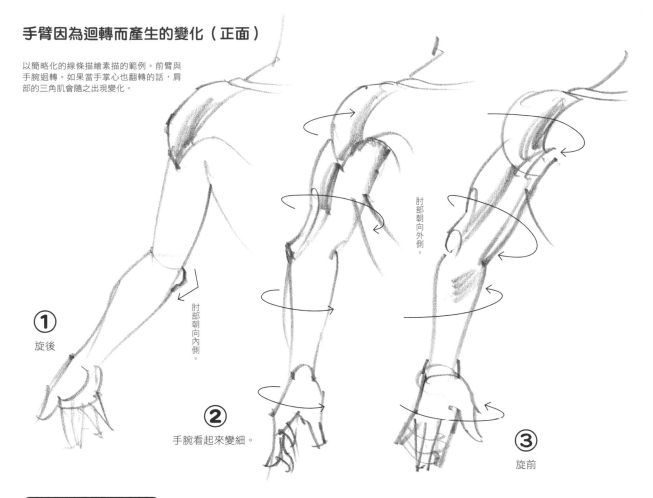

① 旋後

肘部朝向內側。

② 手腕看起來變細。

肘部朝向外側。

③ 旋前

骨骼與肌肉的特徵部位

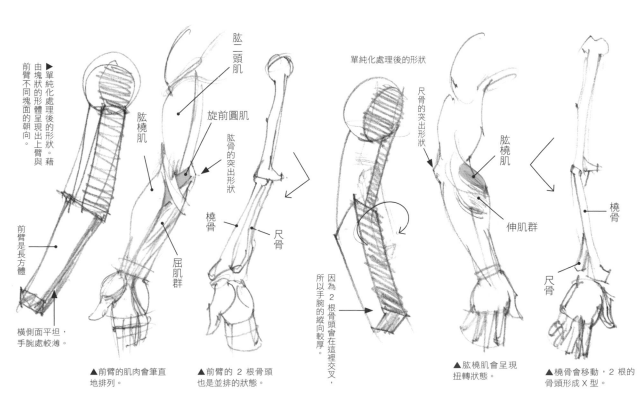

▶單純化處理後的形狀。藉由塊狀的形體呈現出上臂與前臂不同塊面的朝向。

前臂是長方體

橫側面平坦，手腕處較薄。

肱二頭肌

肱橈肌

旋前圓肌

肱骨的突出形狀

橈骨

尺骨

屈肌群

單純化處理後的形狀

尺骨的突出形狀

肱橈肌

伸肌群

橈骨

尺骨

因為2根骨頭會在這裡交叉，所以手腕的縱向較厚。

▲前臂的肌肉會筆直地排列。

▲前臂的2根骨頭也是並排的狀態。

▲肱橈肌會呈現扭轉狀態。

▲橈骨會移動，2根的骨頭形成X型。

（2）描繪由手臂到手腕的動作

呈現出由肩部到指尖，如同螺旋狀一邊扭轉，一邊伸展的動作。

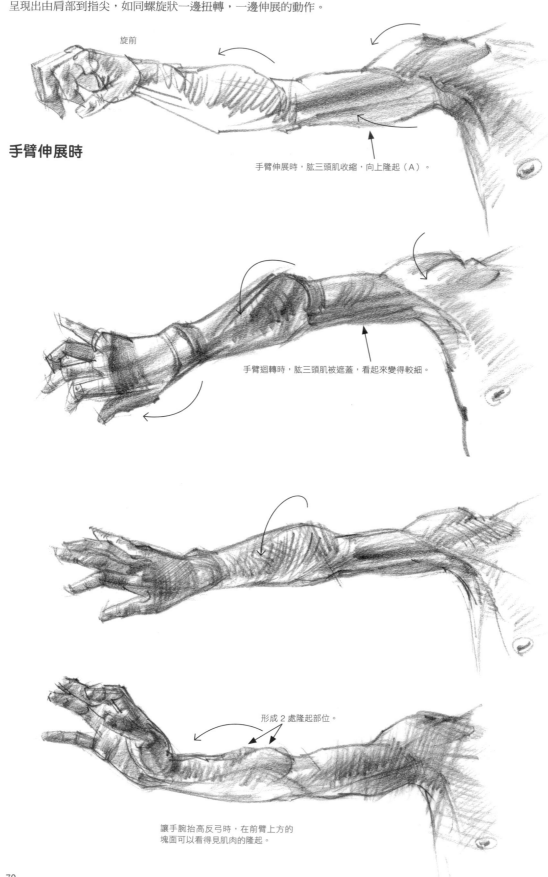

旋前

手臂伸展時

手臂伸展時，肱三頭肌收縮，向上隆起（A）。

手臂迴轉時，肱三頭肌被遮蓋，看起來變得較細。

形成 2 處隆起部位。

讓手腕抬高反弓時，在前臂上方的
塊面可以看得見肌肉的隆起。

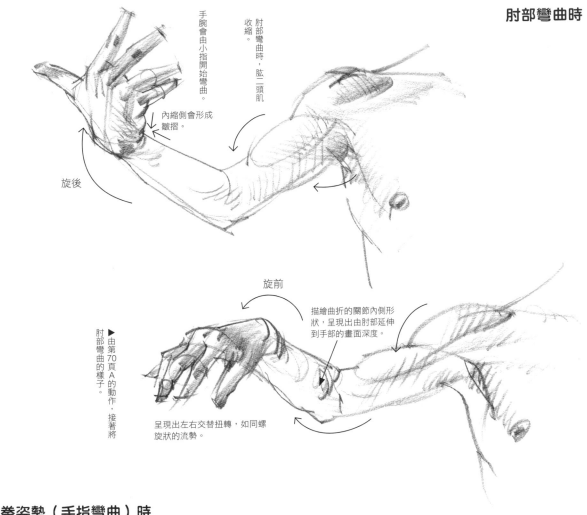

肘部彎曲時，肱二頭肌收縮。

手腕會由小指開始彎曲。

內縮側會形成皺摺。

旋後

旋前

描繪曲折的關節內側形狀，呈現出由肘部延伸到手部的畫面深度。

呈現出左右交替扭轉，如同螺旋狀的流勢。

▶由第70頁Ａ的動作，接著將肘部彎曲的樣子。

握拳姿勢（手指彎曲）時

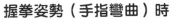

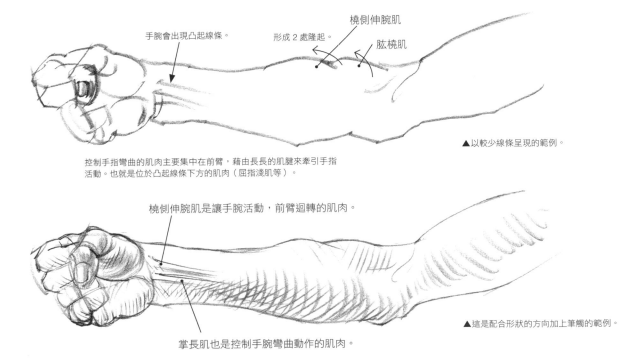

手腕會出現凸起線條。

形成２處隆起。

橈側伸腕肌

肱橈肌

控制手指彎曲的肌肉主要集中在前臂，藉由長長的肌腱來牽引手指活動。也就是位於凸起線條下方的肌肉（屈指淺肌等）。

▲以較少線條呈現的範例。

橈側伸腕肌是讓手腕活動，前臂迴轉的肌肉。

掌長肌也是控制手腕彎曲動作的肌肉。

▲這是配合形狀的方向加上筆觸的範例。

（3）描繪向前伸展的手部迴轉

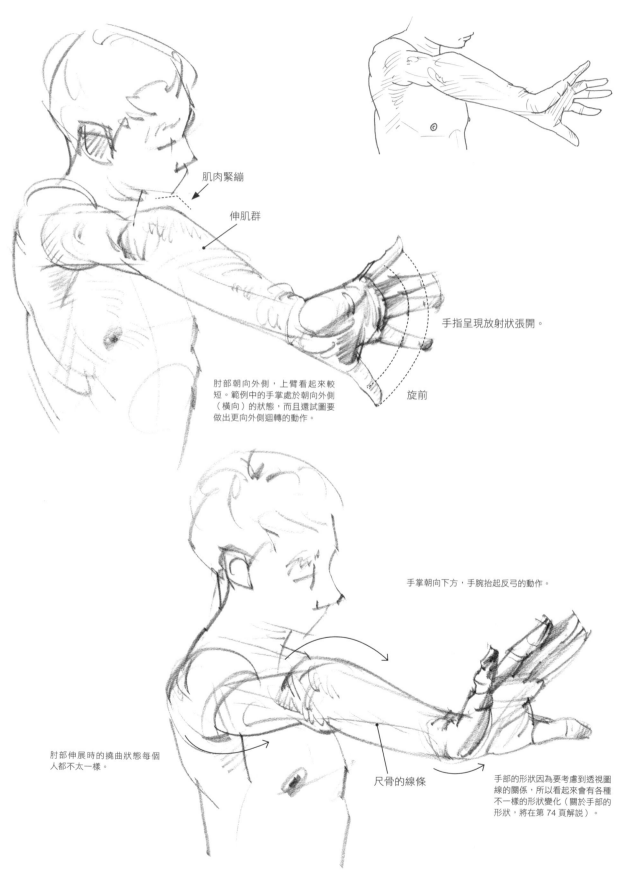

肌肉緊繃

伸肌群

手指呈現放射狀張開。

旋前

肘部朝向外側，上臂看起來較短。範例中的手掌處於朝向外側（橫向）的狀態，而且還試圖要做出更向外側迴轉的動作。

手掌朝向下方，手腕抬起反弓的動作。

肘部伸展時的撓曲狀態每個人都不太一樣。

尺骨的線條

手部的形狀因為要考慮到透視圖線的關係，所以看起來會有各種不一樣的形狀變化（關於手部的形狀，將在第74頁解說）。

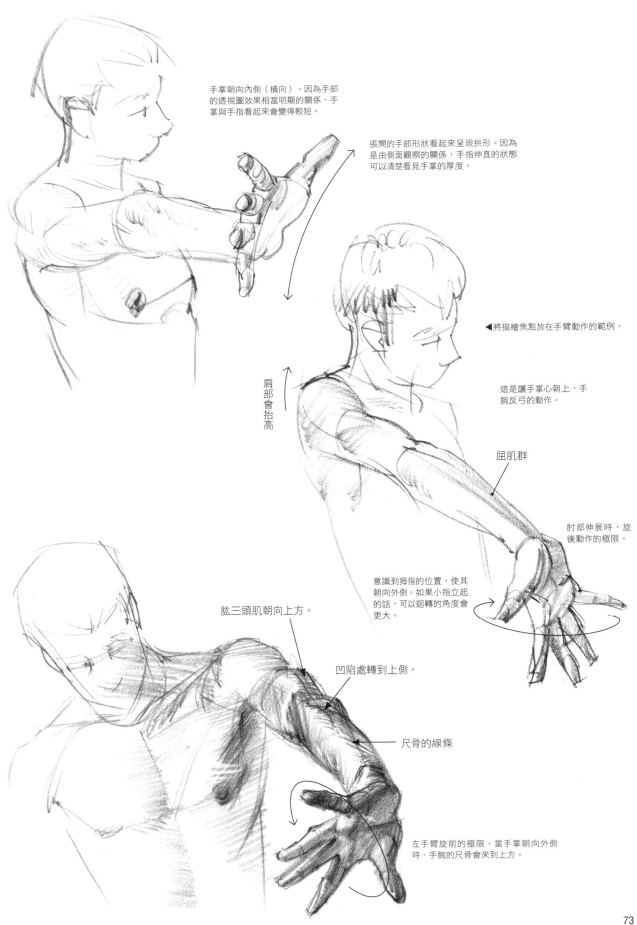

手掌朝向內側（橫向）。因為手部
的透視圖效果相當明顯的關係，手
掌與手指看起來會變得較短。

張開的手部形狀看起來呈現拱形。因為
是由側面觀察的關係，手指伸直的狀態
可以清楚看見手掌的厚度。

肩部會抬高

◀將描繪焦點放在手臂動作的範例。

這是讓手掌心朝上，手
腕反弓的動作。

屈肌群

肘部伸展時，旋
後動作的極限。

意識到拇指的位置，使其
朝向外側。如果小指立起
的話，可以迴轉的角度會
更大。

肱三頭肌朝向上方。

凹陷處轉到上側。

尺骨的線條

左手臂旋前的極限。當手掌朝向外側
時，手腕的尺骨會來到上方。

呈現手部～手指的動作

描繪緊繃用力的動作

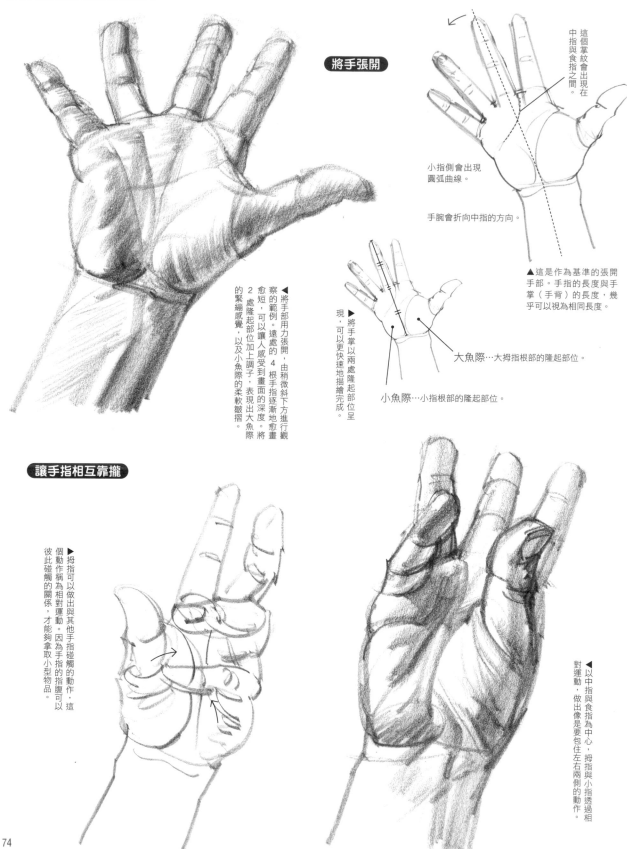

將手張開

這個掌紋會出現在中指與食指之間。

小指側會出現圓弧曲線。

手腕會折向中指的方向。

▲這是作為基準的張開手部。手指的長度與手掌（手背）的長度，幾乎可以視為相同長度。

▲將手部用力張開，由稍微斜下方進行觀察的範例。遠處的4根手指逐漸地畫愈短，可以讓人感受到畫面的深度。將2處隆起部位加上調子，表現出大魚際的緊繃感覺，以及小魚際的柔軟皺摺。

▶將手掌以兩處隆起部位呈現，可以更快速地描繪完成。

大魚際…大拇指根部的隆起部位。

小魚際…小指根部的隆起部位。

讓手指相互靠攏

▶拇指可以做出與其他手指碰觸的動作，這個動作稱為相對運動。因為手指的指腹可以彼此碰觸的關係，才能夠拿取小型物品。

◀以中指與食指為中心，拇指與小指透過相對運動，做出像是要包住左右兩側的動作。

74

單純線條的素描

以較少的線條呈現輪廓與皺摺流勢的描繪範例。

加上明暗調子的素描

透過明暗變化呈現立體感的範例。因前後形狀看起來彼此分隔的關係，可以強化空間感。

讓手掌心形成凹陷並橫向伸展

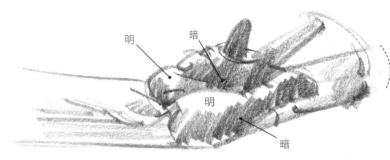

明 暗 明 暗

將這2根手指視為一體考量。

線條＋調子的素描

將單純線條素描所呈現出的皺摺流勢與明暗調子整合在一起的描繪範例。讓手掌心呈現出凹陷的形狀。因為裡側的手指朝向畫面前方突出的關係，可以看見手指之間的厚度。

手部張開伸展至斜上方

描繪由側面觀察手背的範例。張開的手部一用力，就會在手背形成凸起線條。

加上反光，可以呈現出圓潤感。將手指的下面描繪得明亮。

＊反光…受到照射在周圍的光線折射影響，在陰影中看起來較明亮的狀態。將這個明亮部位描繪出來，可以呈現物體的返轉形狀。

由2條伸肌的肌腱圍繞形成的凹陷部位，在解剖學上稱之為鼻煙盒。

描繪放鬆狀態的姿勢

手部將力量放鬆時的形狀變化

由拇指側描繪不出力自然張開的手部範例。
手掌與手腕部分會形成皺摺。由拇指側觀察
到的形狀，看得到一部分的手掌以及手背，
比較容易呈現出立體感。

← 內縮

在曲折的內側會形成皺摺。

為了要讓關節的位置一致，畫一道參考用的曲線。

手指使用圓筒形狀作為位置參
考線，決定出各關節的位置。

▲可以藉由探索構造的線條，整
合各關節的位置。

將手腕橫向彎曲

▲將手腕根部的關節位
置以圓筒形來考量，會
比較容易描繪。

指骨

中手骨

遠節
指骨

中節
指骨

近節指骨

手根骨

中手指節關節

中手
骨

遠節
指骨

近節
指骨

因為拇指沒有中節指骨，指骨只有 2 截。

尺骨

橈骨

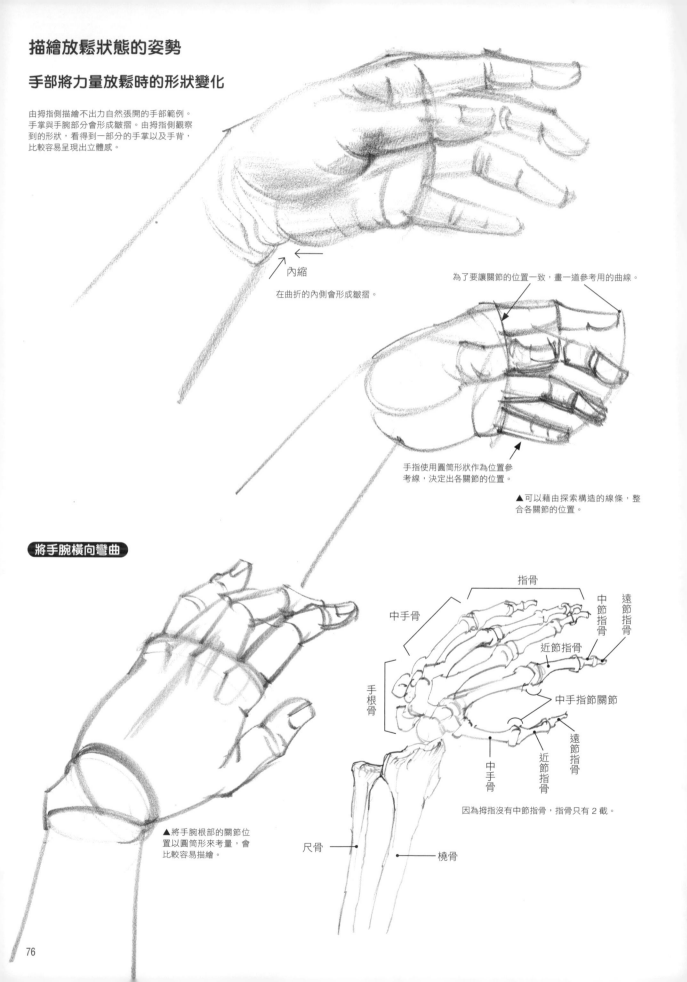

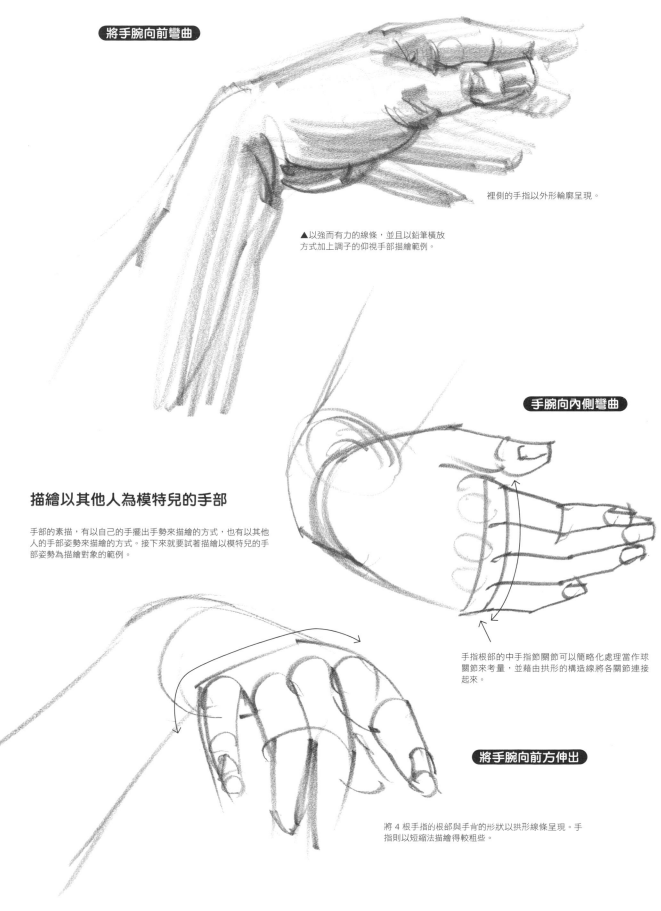

將手腕向前彎曲

裡側的手指以外形輪廓呈現。

▲以強而有力的線條，並且以鉛筆橫放
方式加上調子的仰視手部描繪範例。

手腕向內側彎曲

描繪以其他人為模特兒的手部

手部的素描，有以自己的手擺出手勢來描繪的方式，也有以其他
人的手部姿勢來描繪的方式。接下來就要試著描繪以模特兒的手
部姿勢為描繪對象的範例。

手指根部的中手指節關節可以簡略化處理當作球
關節來考量，並藉由拱形的構造線將各關節連接
起來。

將手腕向前方伸出

將 4 根手指的根部與手背的形狀以拱形線條呈現。手
指則以短縮法描繪得較粗些。

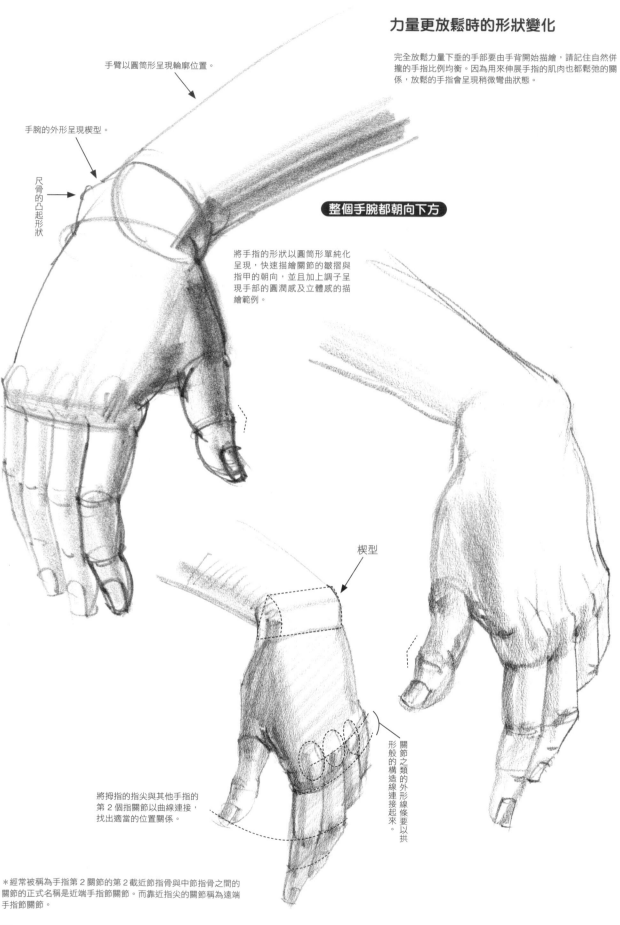

力量更放鬆時的形狀變化

完全放鬆力量下垂的手部要由手背開始描繪,請記住自然併攏的手指比例均衡。因為用來伸展手指的肌肉也都鬆弛的關係,放鬆的手指會呈現稍微彎曲狀態。

手臂以圓筒形呈現輪廓位置。

手腕的外形呈現楔型。

尺骨的凸起形狀

整個手腕都朝向下方

將手指的形狀以圓筒形單純化呈現,快速描繪關節的皺摺與指甲的朝向,並且加上調子呈現手部的圓潤感及立體感的描繪範例。

楔型

將拇指的指尖與其他手指的第2個指關節以曲線連接,找出適當的位置關係。

關節之類的外形線條要以拱形般的構造線連接起來。

＊經常被稱為手指第2關節的第2截近節指骨與中節指骨之間的關節的正式名稱是近端手指節關節。而靠近指尖的關節稱為遠端手指節關節。

78

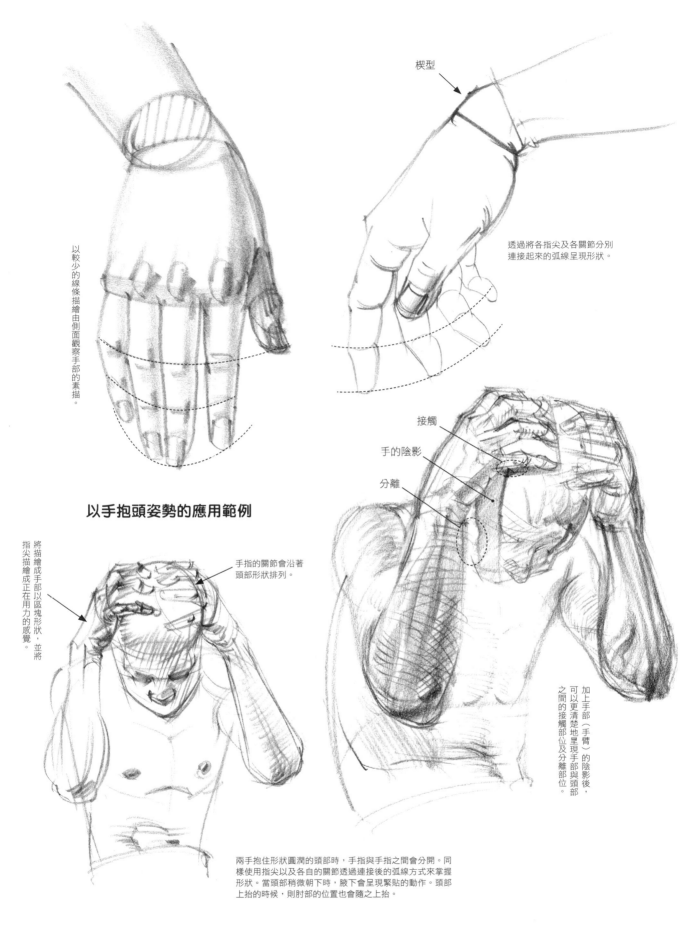

楔型

透過將各指尖及各關節分別
連接起來的弧線呈現形狀。

以較少的線條描繪由側面觀察手部的素描。

接觸

手的陰影

分離

加上手部（手臂）的陰影後，可以更清楚地呈現手部與頭部之間的接觸部位及分離部位。

以手抱頭姿勢的應用範例

手指的關節會沿著頭部形狀排列。

將描繪成手部以區塊形狀，並將指尖描繪成正在用力的感覺。

兩手抱住形狀圓潤的頭部時，手指與手指之間會分開。同樣使用指尖以及各自的關節透過連接後的弧線方式來掌握形狀。當頭部稍微朝下時，腋下會呈現緊貼的動作。頭部上抬的時候，則肘部的位置也會隨之上抬。

手部持物的動作

描繪出張開手部抓住物品的動作，以及手指向內側彎曲握住物品的動作。因為拇指可以朝向其他 4 根手指做出相對運動，因此得以操作各式各樣的道具。

思考抓取物品的動作

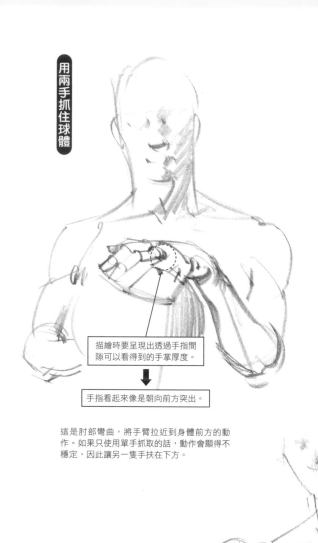

描繪時要呈現出透過手指間隙可以看得到的手掌厚度。

↓

手指看起來像是朝向前方突出。

這是肘部彎曲，將手臂拉近到身體前方的動作。如果只使用單手抓取的話，動作會顯得不穩定，因此讓另一隻手扶在下方。

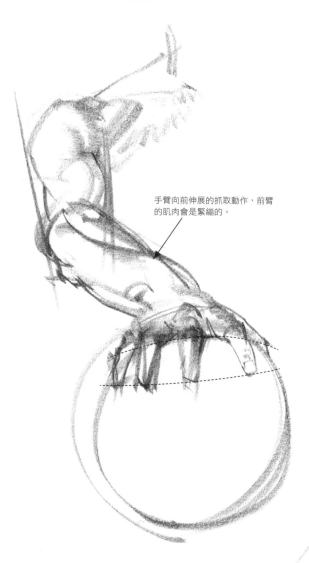

手臂向前伸展的抓取動作，前臂的肌肉會是緊繃的。

使用單手抓取球體

將單手的手部張大，由上方如同要將抓取對象覆蓋一般包住。如同第79頁的雙手包頭姿勢一般，手指的形狀會沿著大的圓形物體表面呈現出形狀的變化。因為是柔軟的球體，所以彎曲的手指關節與指尖連接的線條會稍微呈現直線形。

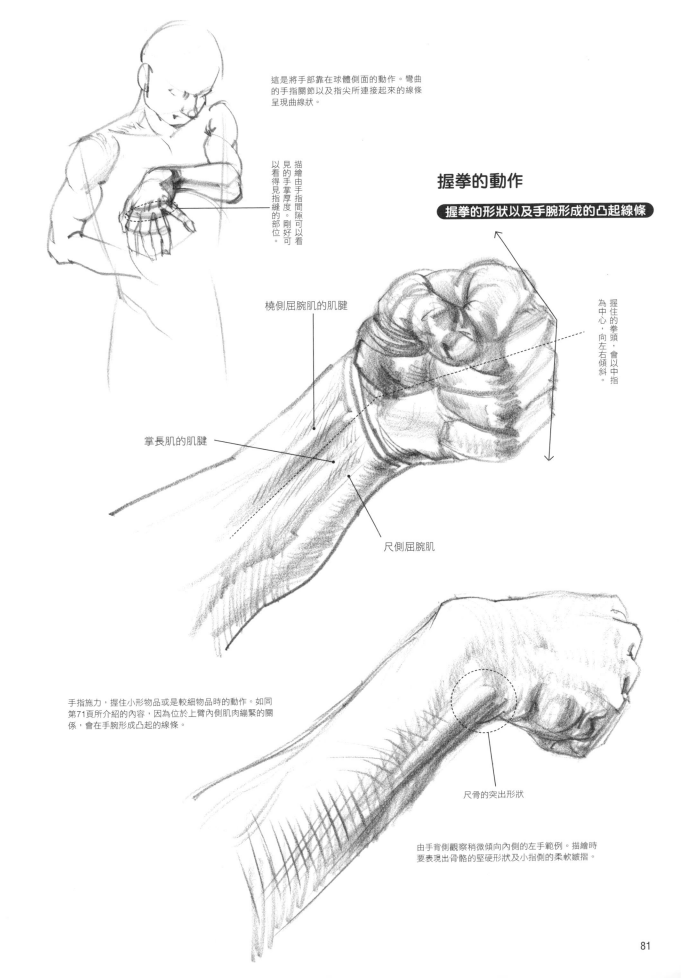

這是將手部靠在球體側面的動作。彎曲的手指關節以及指尖所連接起來的線條呈現曲線狀。

描繪由手指間隙可以看見的手掌厚度。剛好可以看得見指縫的部位。

握拳的動作

握拳的形狀以及手腕形成的凸起線條

橈側屈腕肌的肌腱

掌長肌的肌腱

尺側屈腕肌

握住的拳頭，會以中指為中心，向左右傾斜。

手指施力，握住小形物品或是較細物品時的動作。如同第71頁所介紹的內容，因為位於上臂內側肌肉繃緊的關係，會在手腕形成凸起的線條。

尺骨的突出形狀

由手背側觀察稍微傾向內側的左手範例。描繪時要表現出骨骼的堅硬形狀及小指側的柔軟皺摺。

握住棒狀物（木刀）時的手部形狀變化

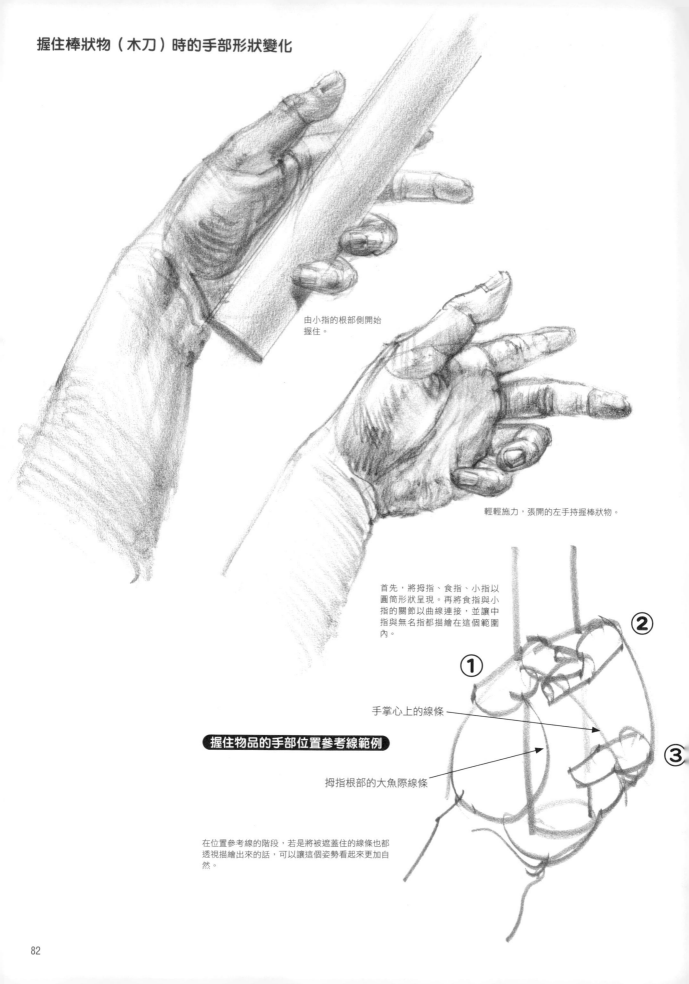

由小指的根部側開始握住。

輕輕施力，張開的左手持握棒狀物。

首先，將拇指、食指、小指以圓筒形狀呈現。再將食指與小指的關節以曲線連接，並讓中指與無名指都描繪在這個範圍內。

① ② ③

手掌心上的線條

握住物品的手部位置參考線範例

拇指根部的大魚際線條

在位置參考線的階段，若是將被遮蓋住的線條也都透視描繪出來的話，可以讓這個姿勢看起來更加自然。

以雙手握住木刀的姿勢

由輕輕握住木刀的姿勢開始描繪，再變化成雙手用力扭轉的狀態。

輕輕握住的範例

可以看得見右手的手掌，以及左手手背的拇指根部。一但開始施力，手腕就會浮現凸起線條。如果將拇指的朝向以及厚度重點描繪出來，更能夠呈現出立體感。

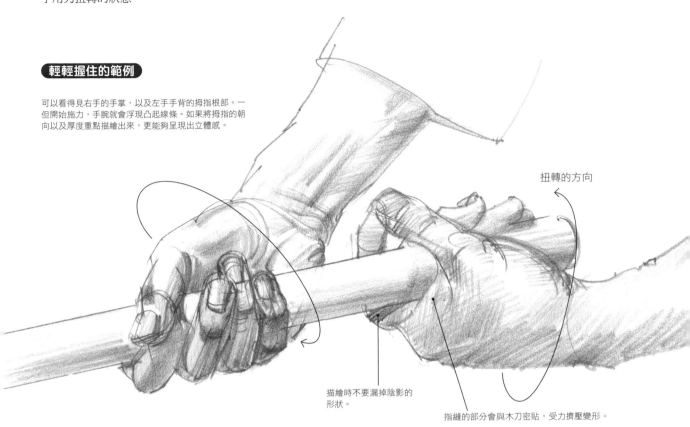

扭轉的方向

描繪時不要漏掉陰影的形狀。

指縫的部分會與木刀密貼，受力擠壓變形。

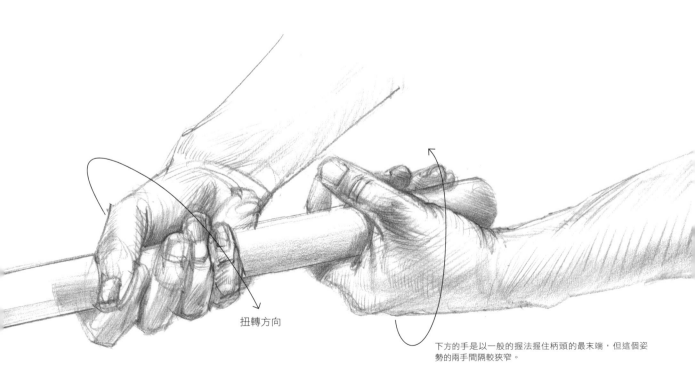

扭轉方向

下方的手是以一般的握法握住柄頭的最末端，但這個姿勢的兩手間隔較狹窄。

持刀架勢及向下揮刀後的姿勢

也可以藉由塊面的方式呈現…以中段架勢為例

輕輕扭轉木刀擺出架勢的狀態。刀尖的延長要想像是指向對手的喉部位置。

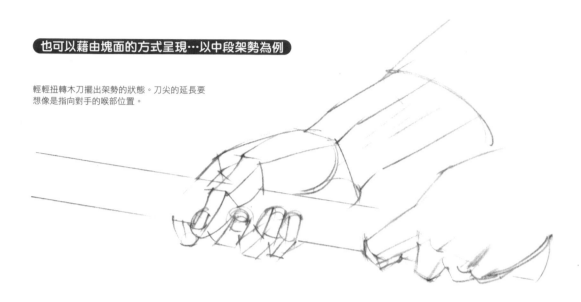

透過以塊面呈現的區塊描繪方式,可以清楚呈現每個形狀各自的朝向,將關節的動作以立體的方式表現出來。明暗的變化也大多會由塊面的交界產生,加上調子的時候可以作為參考。

由上段向下揮刀的範例

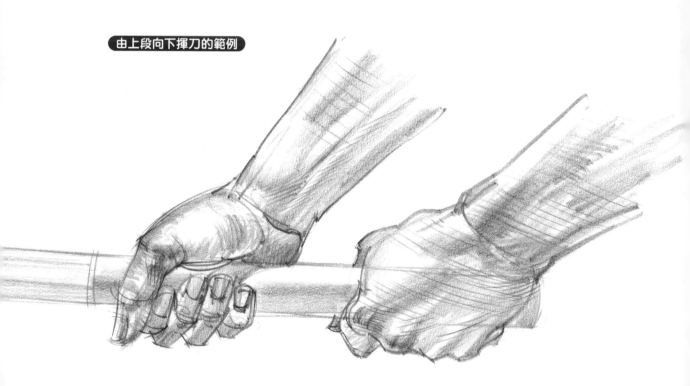

將手指、手掌、手背及手臂的形狀透過塊面考量描繪的範例。在以區塊方式呈現的塊面及其交界處加上自然的漸層(明暗的變化)處理,表現出形狀的圓潤感。

高舉過頭姿勢的範例

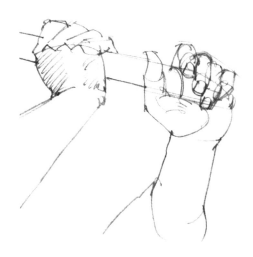

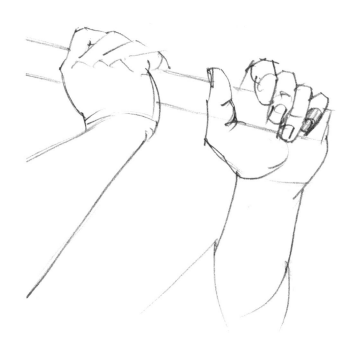

以握姿的表現來説，將小指描繪成為了避免向下揮刀時木刀鬆脱，緊緊扣住刀柄的狀態會更有説服力。

描繪揮動刀劍的場景時，只要是由小指開始緊握刀柄，看起來刀身就不會有鬆脱感覺。

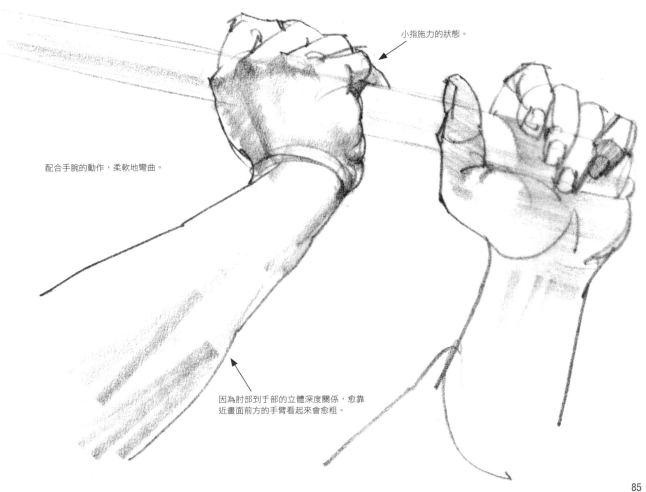

小指施力的狀態。

配合手腕的動作，柔軟地彎曲。

因為肘部到于部的立體深度關係，愈靠近畫面前方的手臂看起來會愈粗。

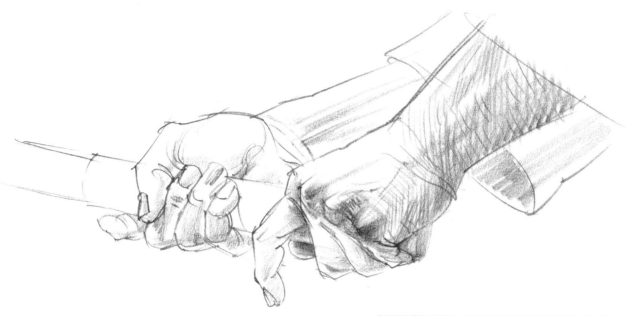

由斜後方觀察的狀態。因為兩手的輪廓會重疊的關係,將手背的調子加強,以表現出存在感。

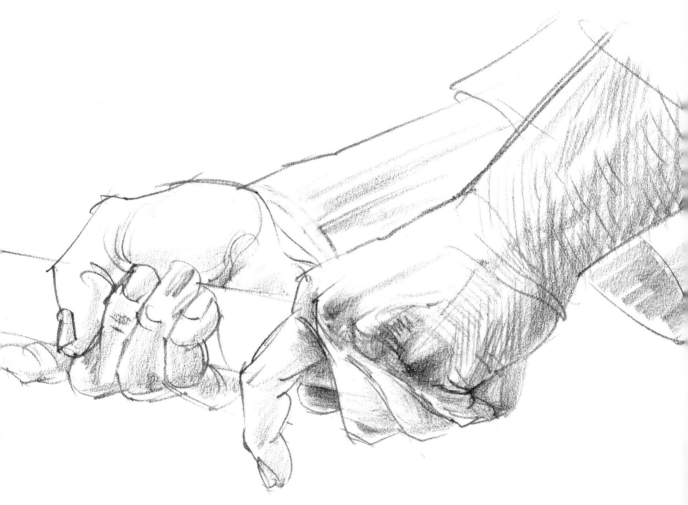

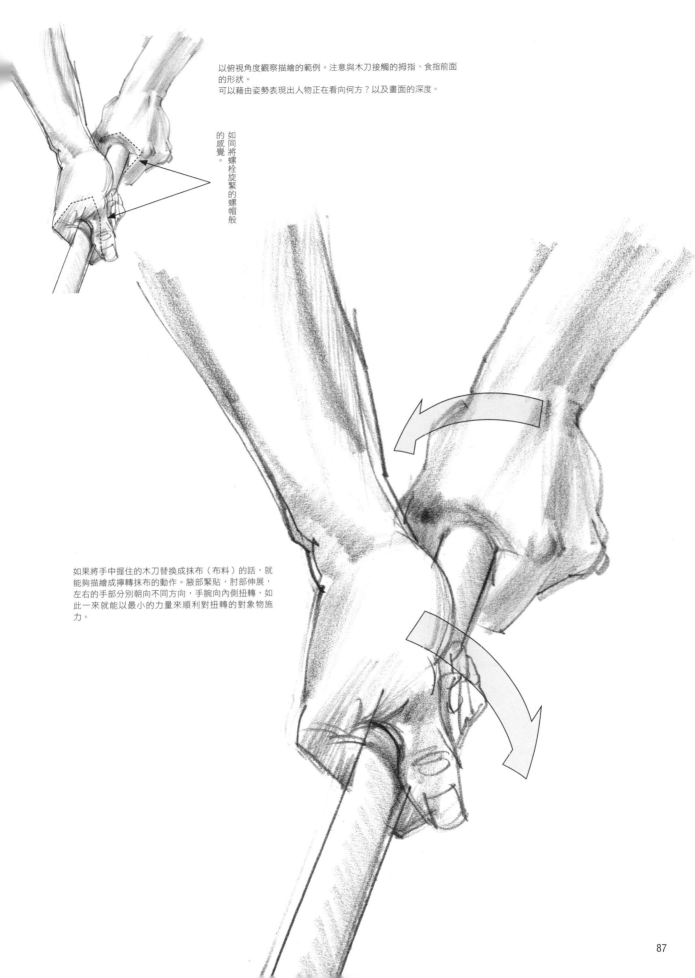

以俯視角度觀察描繪的範例。注意與木刀接觸的拇指、食指前面的形狀。
可以藉由姿勢表現出人物正在看向何方？以及畫面的深度。

如同將螺栓旋緊的螺帽般的感覺。

如果將手中握住的木刀替換成抹布（布料）的話，就能夠描繪成擰轉抹布的動作。腋部緊貼，肘部伸展，左右的手部分別朝向不同方向，手腕向內側扭轉，如此一來就能以最小的力量來順利對扭轉的對象物施力。

擰轉布料的手部形狀變化

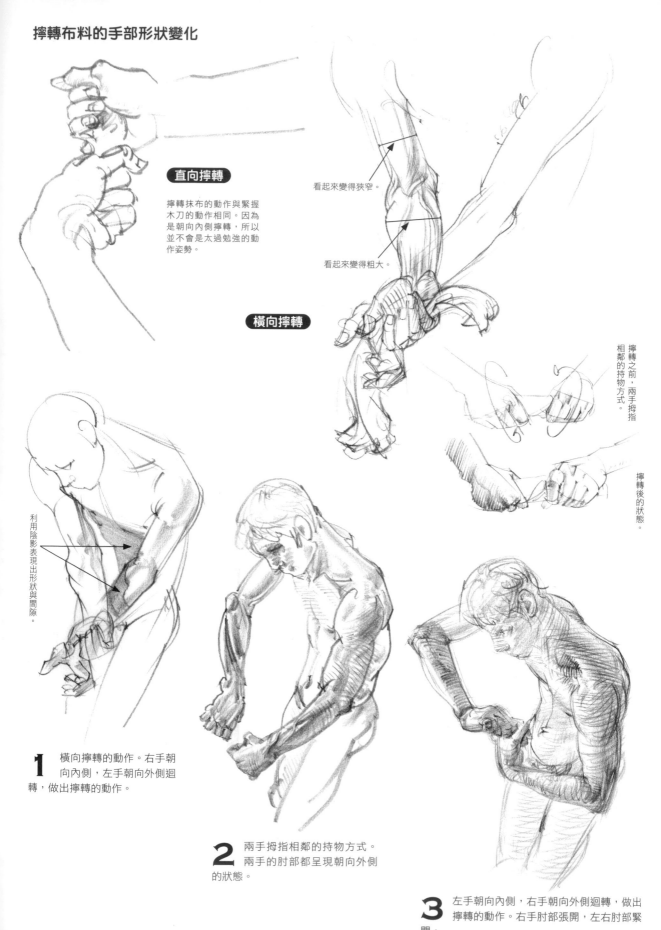

直向擰轉

擰轉抹布的動作與緊握木刀的動作相同。因為是朝向內側擰轉，所以並不會是太過勉強的動作姿勢。

橫向擰轉

看起來變得狹窄。

看起來變得粗大。

擰轉之前，兩手拇指相鄰的持物方式。

擰轉後的狀態。

利用陰影表現出形狀與間隙。

1 橫向擰轉的動作。右手朝向內側，左手朝向外側迴轉，做出擰轉的動作。

2 兩手拇指相鄰的持物方式。兩手的肘部都呈現朝向外側的狀態。

3 左手朝向內側，右手朝向外側迴轉，做出擰轉的動作。右手肘部張開，左右肘部緊閉。

觀察兩手抱物的動作

將手臂向胸部靠近的動作，是前臂的 2 根骨骼並排，不會形成扭轉的自然狀態。

抱住包包等物品時的動作。

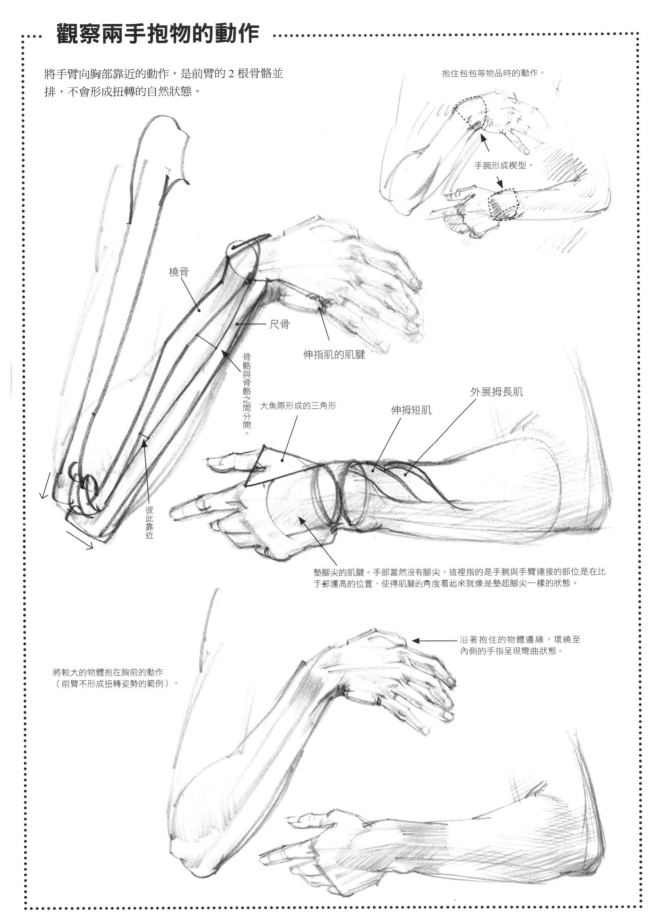

手腕形成楔型。

橈骨

尺骨

伸指肌的肌腱

骨骼與骨骼之間分開。

大魚際形成的三角形

伸拇短肌

外展拇長肌

彼此靠近

墊腳尖的肌腱。手部當然沒有腳尖，這裡指的是手腕與手臂連接的部位是在比手部還高的位置，使得肌腱的角度看起來就像是墊起腳尖一樣的狀態。

沿著抱住的物體邊緣，環繞至內側的手指呈現彎曲狀態。

將較大的物體抱在胸前的動作
（前臂不形成扭轉姿勢的範例）。

呈現下半身與腿部的動作

注意腰部以下的大部位，腰部與腿部的動作。以正面觀察時的直立姿勢為基準，描繪將腿部伸直或彎曲的動作。

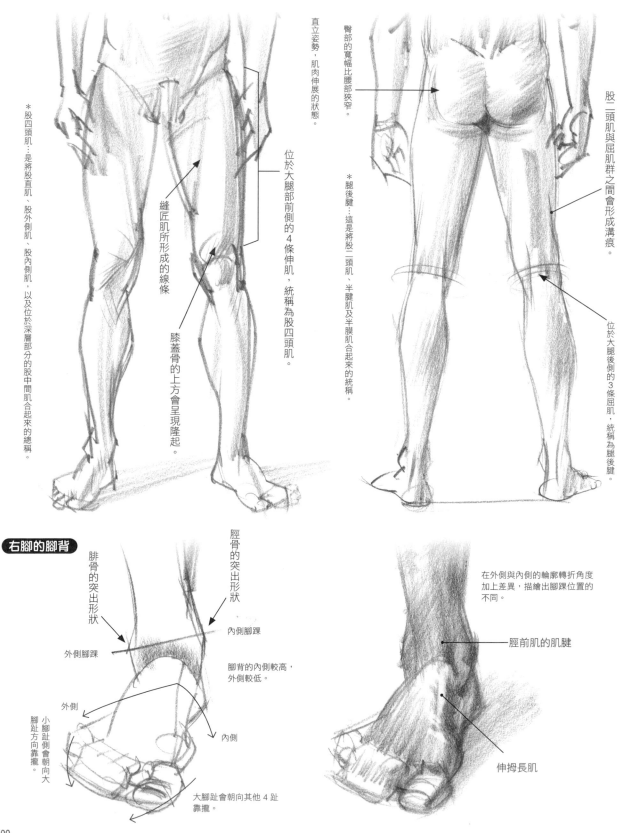

*股四頭肌…是將股直肌、股外側肌、股內側肌，以及位於深層部分的股中間肌合起來的總稱。

縫匠肌所形成的線條

膝蓋骨的上方會呈現隆起。

位於大腿部前側的4條伸肌，統稱為股四頭肌。

直立姿勢，肌肉伸展的狀態。

臀部的寬幅比腰部狹窄。

*腿後腱…這是將股二頭肌、半腱肌及半膜肌合起來的統稱。

股二頭肌與屈肌群之間會形成溝痕。

位於大腿後側的3條屈肌，統稱為腿後腱。

右腳的腳背

腓骨的突出形狀

脛骨的突出形狀

內側腳踝

外側腳踝

腳背的內側較高，外側較低。

外側

內側

小腳趾側會朝向大腳趾方向靠攏。

大腳趾會朝向其他4趾靠攏。

在外側與內側的輪廓轉折角度加上差異，描繪出腳踝位置的不同。

脛前肌的肌腱

伸拇長肌

腿部與腳部的動作

將膝部伸直的形狀變化

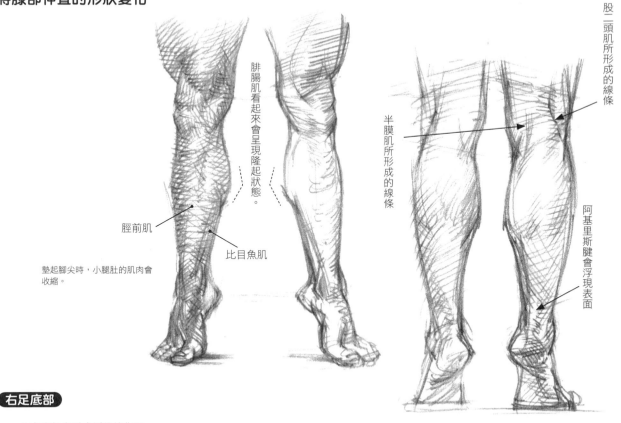

脛前肌

比目魚肌

墊起腳尖時，小腿肚的肌肉會收縮。

腓腸肌看起來會呈現隆起狀態。

股二頭肌所形成的線條

半膜肌所形成的線條

阿基里斯腱會浮現表面

右足底部

3 處隆起會形成緩衝的作用。

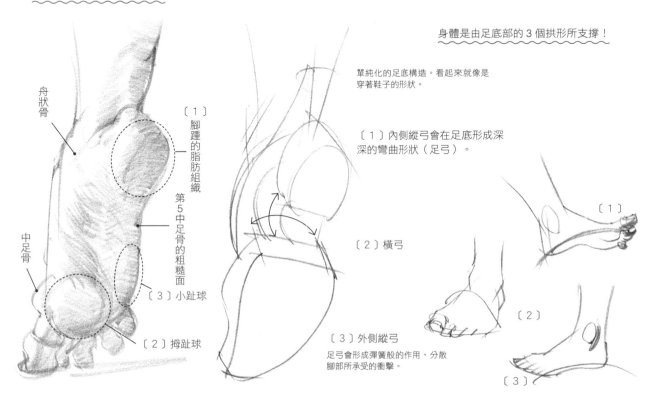

舟狀骨

中足骨

〔1〕腳踵的脂肪組織

第 5 中足骨的粗糙面

〔3〕小趾球

〔2〕拇趾球

身體是由足底部的 3 個拱形所支撐！

單純化的足底構造。看起來就像是穿著鞋子的形狀。

〔1〕內側縱弓會在足底形成深深的彎曲形狀（足弓）。

〔2〕橫弓

〔3〕外側縱弓

足弓會形成彈簧般的作用，分散腳部所承受的衝擊。

〔1〕

〔2〕

〔3〕

膝部彎曲時的形狀變化

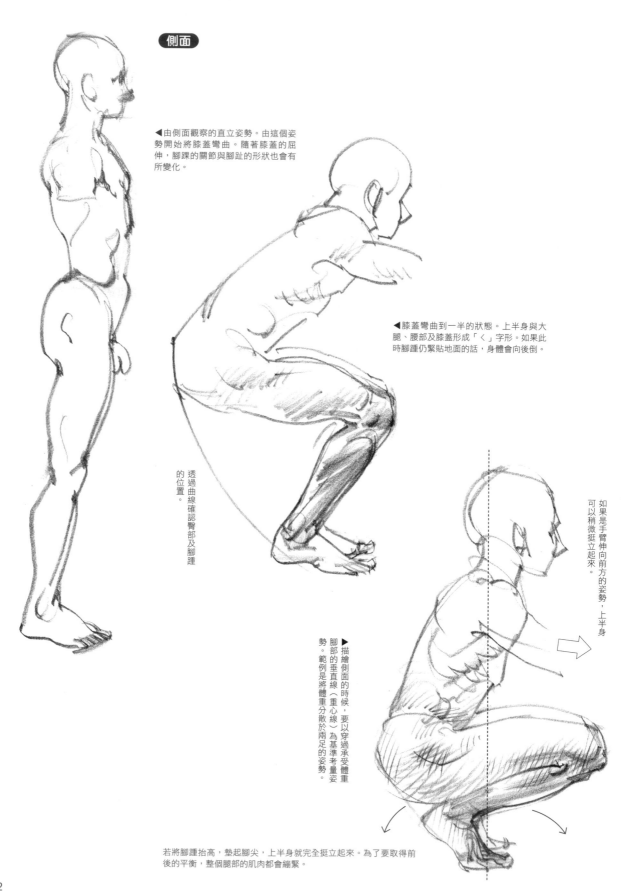

◀由側面觀察的直立姿勢。由這個姿勢開始將膝蓋彎曲。隨著膝蓋的屈伸，腳踝的關節與腳趾的形狀也會有所變化。

◀膝蓋彎曲到一半的狀態。上半身與大腿、腰部及膝蓋形成「く」字形。如果此時腳踵仍緊貼地面的話，身體會向後倒。

透過曲線確認臀部及腳踵的位置。

如果是手臂伸向前方的姿勢，上半身可以稍微挺立起來。

▶描繪側面的時候，要以穿過承受體重腳部的垂直線（重心線）為基準考量姿勢。範例是將體重分散於兩足的姿勢。

若將腳踵抬高，墊起腳尖，上半身就完全挺立起來。為了要取得前後的平衡，整個腿部的肌肉都會繃緊。

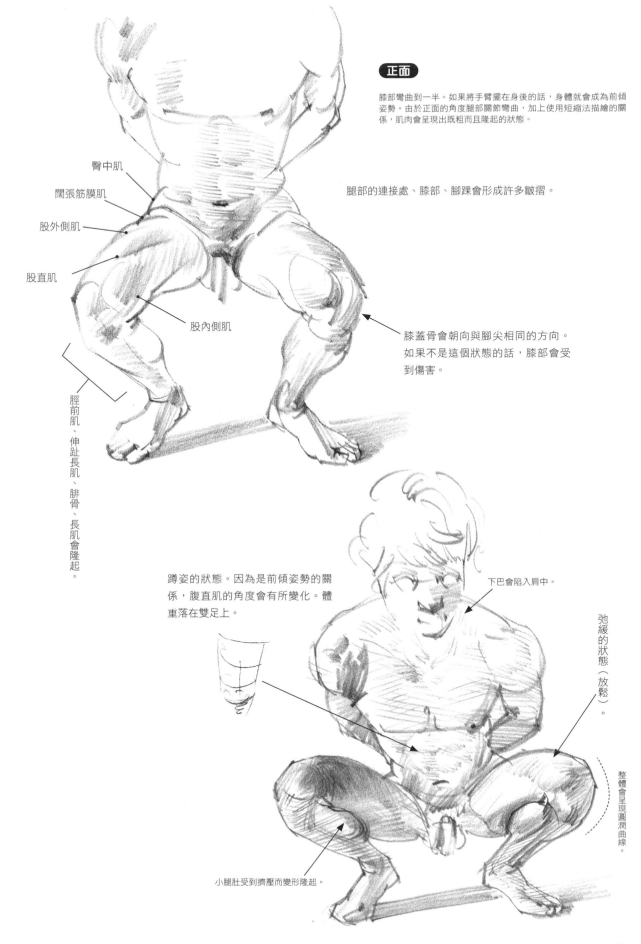

膝部彎曲到一半。如果將手臂擺在身後的話，身體就會成為前傾姿勢。由於正面的角度腿部關節彎曲，加上使用短縮法描繪的關係，肌肉會呈現出既粗而且隆起的狀態。

腿部的連接處、膝部、腳踝會形成許多皺摺。

臀中肌

闊張筋膜肌

股外側肌

股直肌

股內側肌

脛前肌、伸趾長肌、腓骨、長肌會隆起。

膝蓋骨會朝向與腳尖相同的方向。如果不是這個狀態的話，膝部會受到傷害。

蹲姿的狀態。因為是前傾姿勢的關係，腹直肌的角度會有所變化。體重落在雙足上。

下巴會陷入肩中。

弛緩的狀態（放鬆）。

整體會呈現圓潤曲線。

小腿肚受到擠壓而變形隆起。

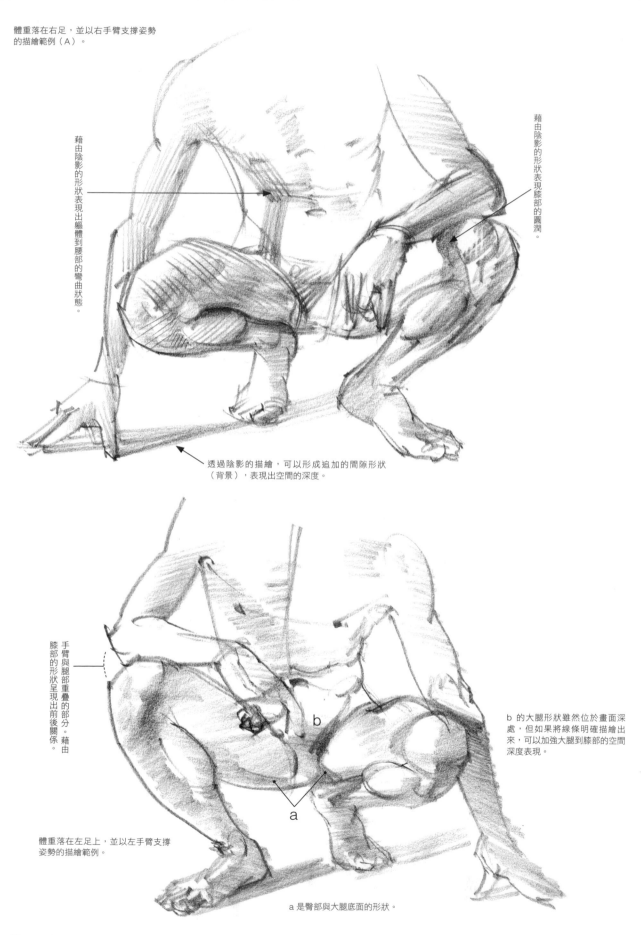

體重落在右足，並以右手臂支撐姿勢
的描繪範例（A）。

藉由陰影的形狀表現出軀體到腰部的彎曲狀態。

藉由陰影的形狀表現膝部的圓潤。

透過陰影的描繪，可以形成追加的間隙形狀
（背景），表現出空間的深度。

手臂與腿部重疊的部分。藉由膝部的形狀呈現出前後關係。

b

b 的大腿形狀雖然位於畫面深
處，但如果將線條明確描繪出
來，可以加強大腿到膝部的空間
深度表現。

a

體重落在左足上，並以左手臂支撐
姿勢的描繪範例。

a 是臀部與大腿底面的形狀。

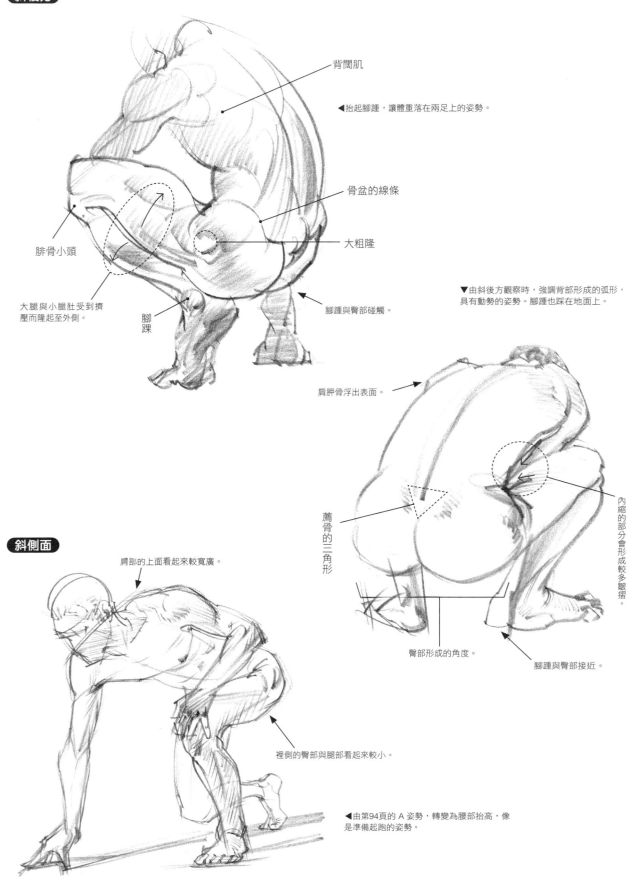

背闊肌

◀抬起腳踵,讓體重落在兩足上的姿勢。

骨盆的線條

大粗隆

腓骨小頭

大腿與小腿肚受到擠
壓而隆起至外側。

腳踝

腳踵與臀部碰觸。

▼由斜後方觀察時,強調背部形成的弧形,
具有動勢的姿勢。腳踵也踩在地面上。

肩胛骨浮出表面。

薦骨的三角形

內縮的部分會形成較多皺摺。

斜側面

肩部的上面看起來較寬廣。

臀部形成的角度。

腳踵與臀部接近。

裡側的臀部與腿部看起來較小。

◀由第94頁的 A 姿勢,轉變為腰部抬高,像
是準備起跑的姿勢。

95

膝部大幅彎曲時的形狀變化

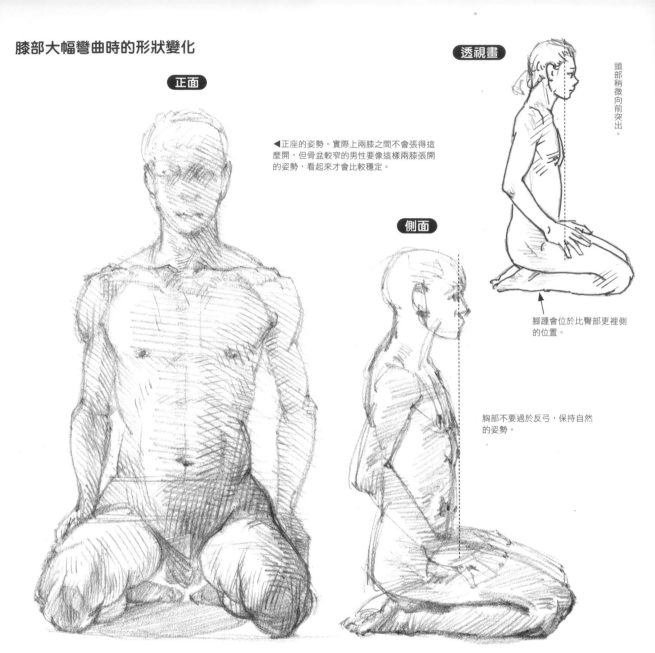

正面

◀正座的姿勢。實際上兩膝之間不會張得這麼開，但骨盆較窄的男性要像這樣兩膝張開的姿勢，看起來才會比較穩定。

側面

胸部不要過於反弓，保持自然的姿勢。

透視畫

頭部稍微向前突出。

腳踵會位於比臀部更裡側的位置。

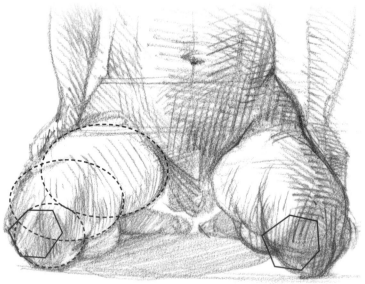

大腿由正面觀看時的特徵

1 腿部受到擠壓，肌肉形狀隆起。

2 像是由數個橢圓形重疊，並朝向畫面前方突出。

3 將膝部以足球上的六角形呈現為佳。

第 **4** 章

全身的
連續姿勢

站立、步行、坐下　日常動作篇

讓我們來思考一下由一個動作轉變為另一個動作的「連續」姿勢。
即使擺出了一個姿勢，也有可能此動作是為了下一個動作的準備姿
勢。當我們在描繪身體的動作時，如果能夠觀察與其相關的連續動
作，會更容易呈現動作的特徵。就讓我們重新確認一次日常生活中
常見的「站立」「步行」「坐下」動作並描繪出來吧！

描繪站立姿勢的動作

為了要描繪出相較直立站姿更加自然的動作姿勢，試著變換一下體重的重心。

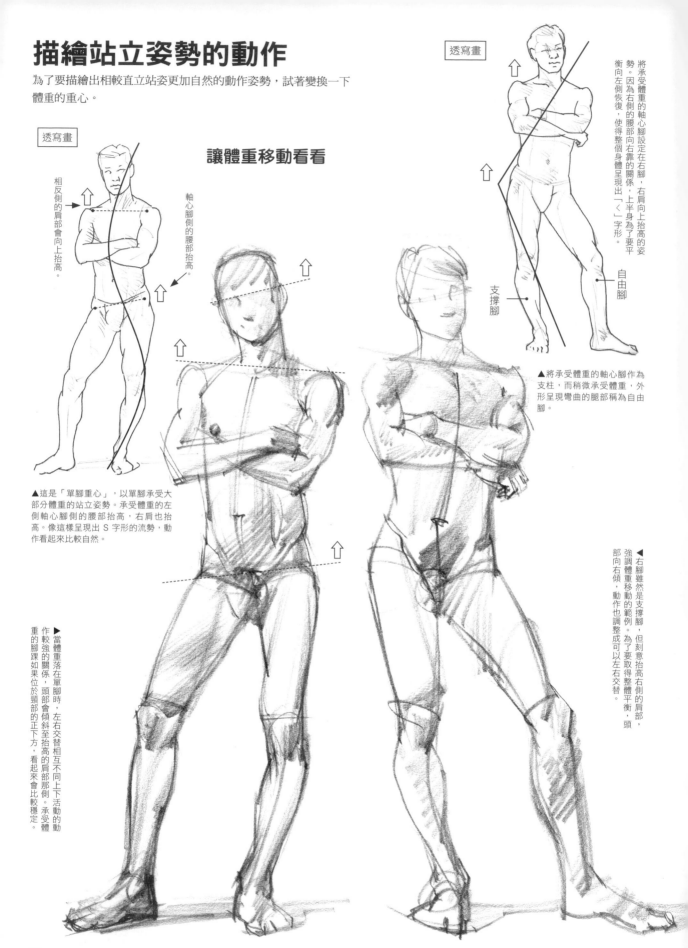

讓體重移動看看

透寫畫

將承受體重的軸心腳設定在右腳，右肩向上抬高的姿勢。因為右側的腰部向右靠的關係，上半身為了要平衡向左側恢復，使得整個身體呈現出「く」字形。

自由腳

支撐腳

▲將承受體重的軸心腳作為支柱，而稍微承受體重，外形呈現彎曲的腿部稱為自由腳。

透寫畫

相反側的肩部會向上抬高。

軸心腳側的腰部抬高。

▲這是「單腳重心」，以單腳承受大部分體重的站立姿勢。承受體重的左側軸心腳側的腰部抬高，右肩也抬高。像這樣呈現出 S 字形的流勢，動作看起來比較自然。

▶當體重落在單腳時，左右交替相互不同上下活動的動作較強調的關係，頭部會傾斜至抬高的肩部那側。承受體重的腳踝如果位於頸部的正下方，看起來會比較穩定。

◀右腳雖然是支撐腳，但刻意抬高右側的肩部，強調體重移動的範例。為了要取得整體平衡，頭部向右傾，動作也調整成可以左右交替。

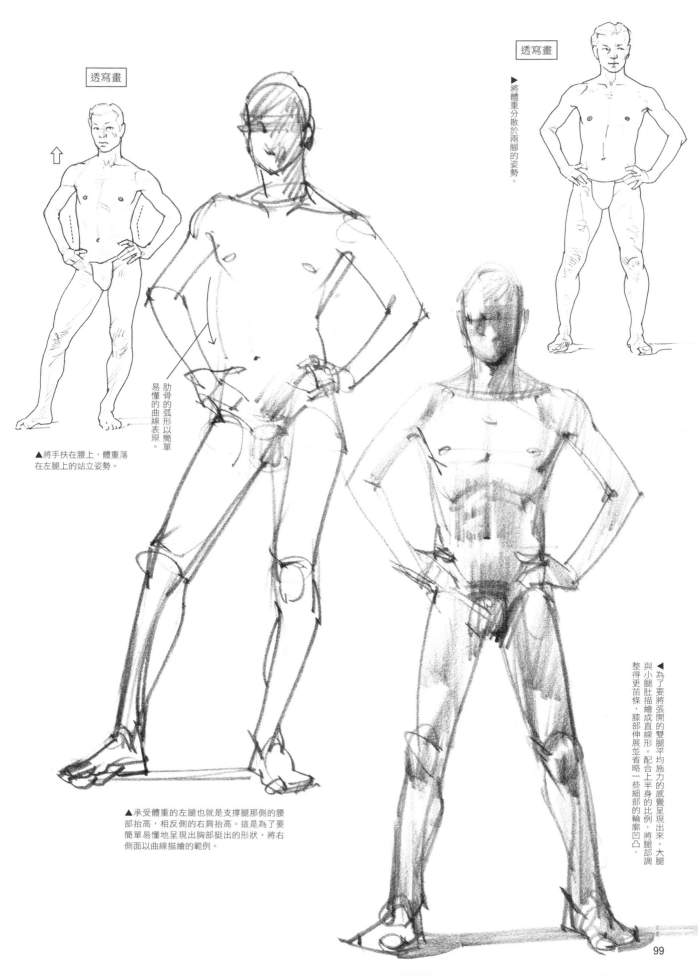

▶ 將體重分散於兩腳的姿勢。

肋骨的弧形以簡單易懂的曲線表現。

▲將手扶在腰上，體重落在左腿上的站立姿勢。

▲承受體重的左腿也就是支撐腿那側的腰部抬高，相反側的右肩抬高。這是為了要簡單易懂地呈現出胸部挺出的形狀，將右側面以曲線描繪的範例。

◀ 為了要將張開的雙腿平均施力的感覺呈現出來，大腿與小腿肚描繪成直線形。配合上半身的比例，將腿部調整得更苗條，膝部伸展並省略一些細部的輪廓凹凸。

99

由站立姿勢轉變為蹲姿（前面）

由站立姿勢開始，描繪膝部彎曲轉變為蹲姿的連續動作。請一併參考第 3 章解說的「下半身與腿部的動作」。體型調整成相較於透寫畫稍微苗條的身形，描繪成腰部與腿部形狀更有強弱對比的素描作品。

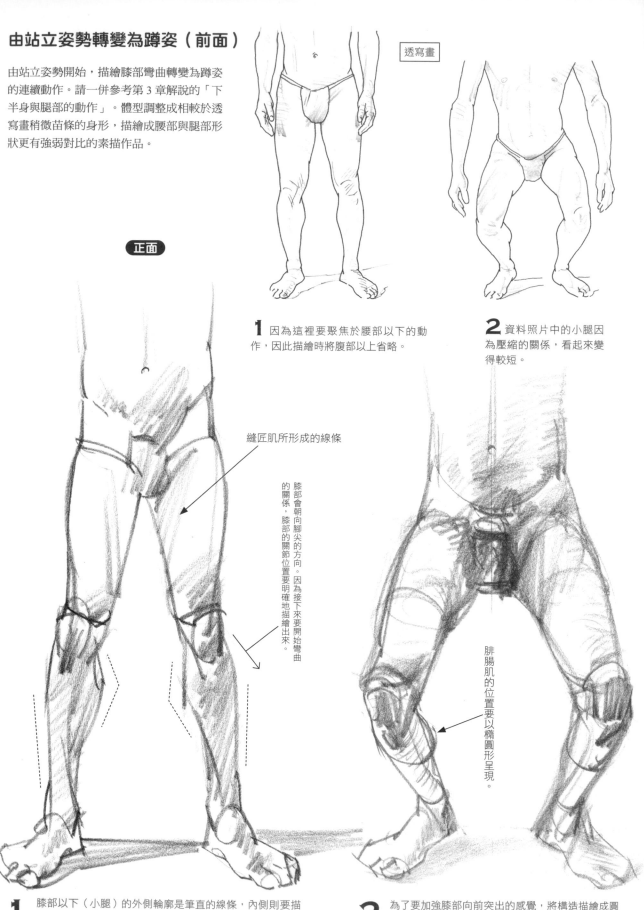

透寫畫

正面

縫匠肌所形成的線條

膝部會朝向腳尖的方向。因為接下來要開始彎曲的關係，膝部的關節位置要明確地描繪出來。

腓腸肌的位置要以橢圓形呈現。

1 因為這裡要聚焦於腰部以下的動作，因此描繪時將腹部以上省略。

2 資料照片中的小腿因為壓縮的關係，看起來變得較短。

1 膝部以下（小腿）的外側輪廓是筆直的線條，內側則要描繪腓腸肌的隆起。

2 為了要加強膝部向前突出的感覺，將構造描繪成圓筒形與橢圓形，小腿也調整成稍微較大的形狀。

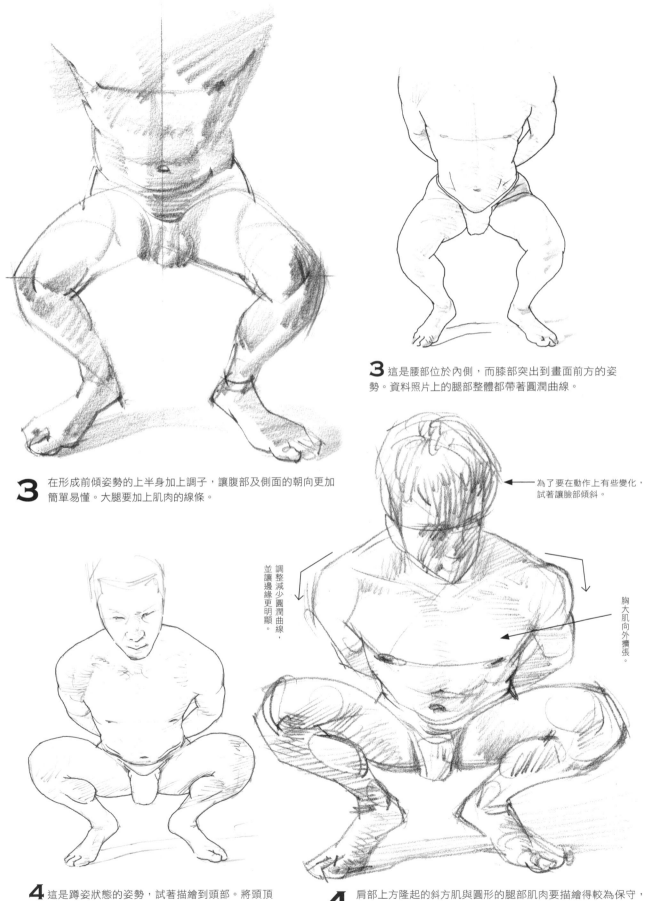

3 在形成前傾姿勢的上半身加上調子，讓腹部及側面的朝向更加
簡單易懂。大腿要加上肌肉的線條。

3 這是腰部位於內側，而膝部突出到畫面前方的姿
勢。資料照片上的腿部整體都帶著圓潤曲線。

為了要在動作上有些變化，
試著讓臉部傾斜。

調整減少圓潤曲線，
並讓邊緣更明顯。

胸大肌向外擴張。

4 這是蹲姿狀態的姿勢，試著描繪到頭部。將頭頂
描繪出來，可以更清楚地呈現是由上方朝下俯看的狀
態。

4 肩部上方隆起的斜方肌與圓形的腿部肌肉要描繪得較為保守，
並把整個身體的形狀呈現出來。如果左右過於對稱的話，就會
不容易將動作呈現出來，因此在臉部加上一些角度。

由站立姿勢向下蹲的動作（後面）

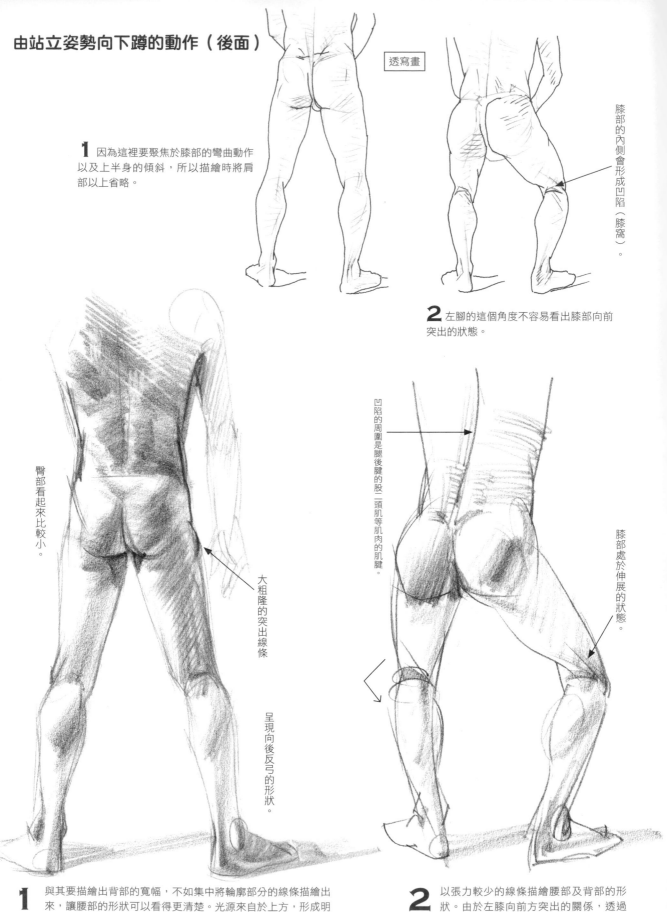

透寫畫

1 因為這裡要聚焦於膝部的彎曲動作以及上半身的傾斜，所以描繪時將肩部以上省略。

膝部的內側會形成凹陷（膝窩）。

2 左腳的這個角度不容易看出膝部向前突出的狀態。

臀部看起來比較小。

大粗隆的突出線條

呈現向後反弓的形狀。

凹陷的周圍是腿後腱的股二頭肌等肌肉的肌腱。

膝部處於伸展的狀態。

1 與其要描繪出背部的寬幅，不如集中將輪廓部分的線條描繪出來，讓腰部的形狀可以看得更清楚。光源來自於上方，形成明亮的塊面，也能夠讓腰部的形狀與臀部的厚度變得更明顯。

2 以張力較少的線條描繪腰部及背部的形狀。由於左膝向前方突出的關係，透過圓筒形重新表現出整個構造。

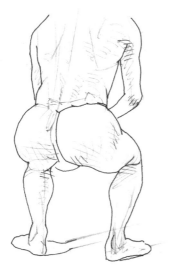

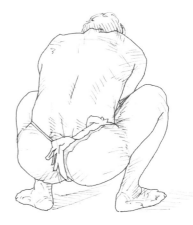

3 這是臀部向後方突出的半蹲姿勢，因此腰部看起來較粗。

4 蹲下的姿勢。股關節與膝關節深深地彎曲，腰部整個下沉。

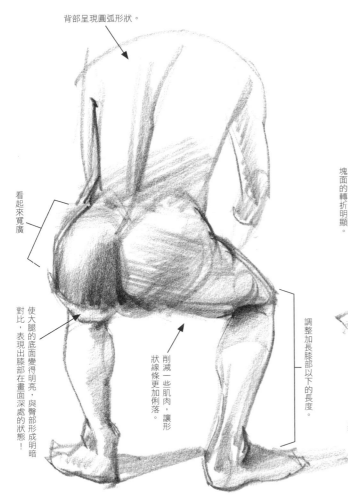

背部呈現圓弧形狀。

看起來寬廣

使大腿的底面變得明亮，與臀部形成明暗對比，表現出膝部在畫面深處的狀態！

削減一些肌肉，讓形狀線條更加俐落。

調整加長膝部以下的長度。

3 腰部下沉時，臀部的形狀會隨之變化。畫面深處的右膝描繪得較小一些。

更加彎曲

塊面的轉折明顯。

表現身體屈折的 2 條線。

4 讓背部的線條彎曲，表現出身體縮成一團的感覺。身體的輪廓可以使用接近直線的線條。如此能夠讓塊面更明顯，而且輪廓轉折角度的部分也會形成畫面的強弱對比。

由站立姿勢改為步行（斜前面）

擺出向前邁步的姿勢時，上半身與下半身會呈現扭轉的狀態。抬腿那側的腰部會稍微上揚，依靠單腳支撐體重，身體向前方移動。

透寫畫

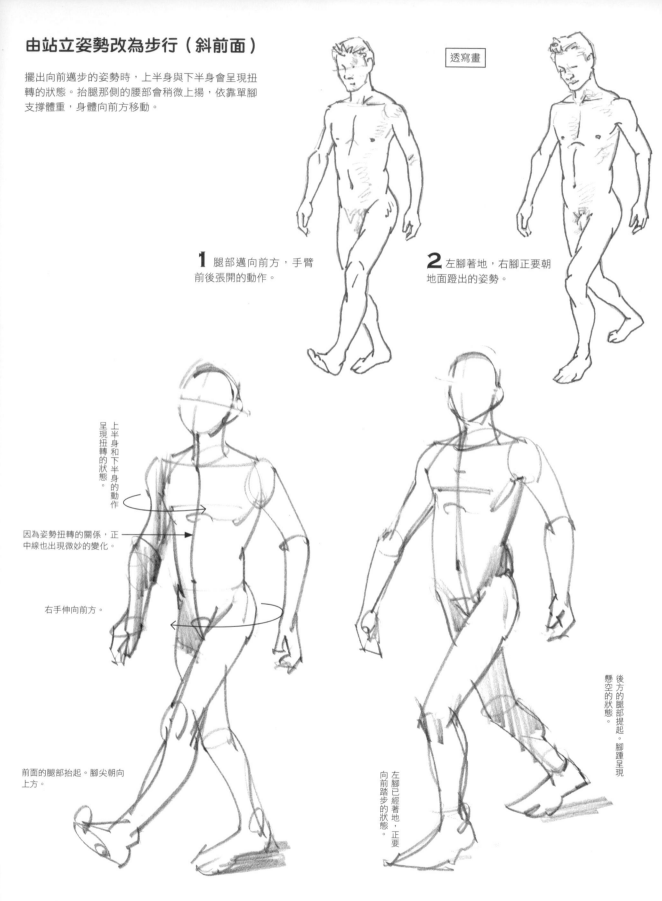

1 腿部邁向前方，手臂前後張開的動作。

2 左腳著地，右腳正要朝地面蹬出的姿勢。

上半身和下半身的動作呈現扭轉的狀態。

因為姿勢扭轉的關係，正中線也出現微妙的變化。

右手伸向前方。

前面的腿部抬起。腳尖朝向上方。

後方的腿部提起。腳踝呈現懸空的狀態。

左腳已經著地，正要向前踏步的狀態。

1 左腿即將由腳踝開始著地的姿勢。為了要能夠看得更清楚，將右膝描繪得稍微後方一些。

2 透過單純的線條，表現出力量由軀體的前面一直到右腿的連續流勢。

由站立姿勢改為步行（斜後面）

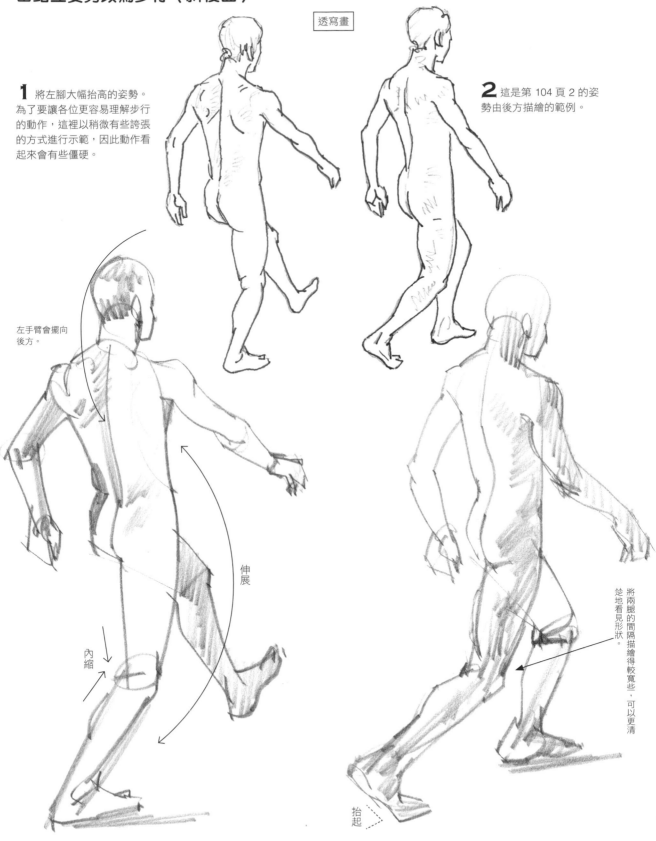

透寫畫

1 將左腳大幅抬高的姿勢。為了要讓各位更容易理解步行的動作，這裡以稍微有些誇張的方式進行示範，因此動作看起來會有些僵硬。

2 這是第 104 頁 2 的姿勢由後方描繪的範例。

左手臂會擺向後方。

伸展

內縮

抬起

將兩腿的間隔描繪得較寬些，可以更清楚地看見形狀。

1 右腿稍微彎曲，支撐住身體以免向後倒並向前移動。在左右的輪廓加上一些伸縮的變化。

2 藉由圓筒形呈現位於畫面深處的左腿構造，並確認膝部的位置。

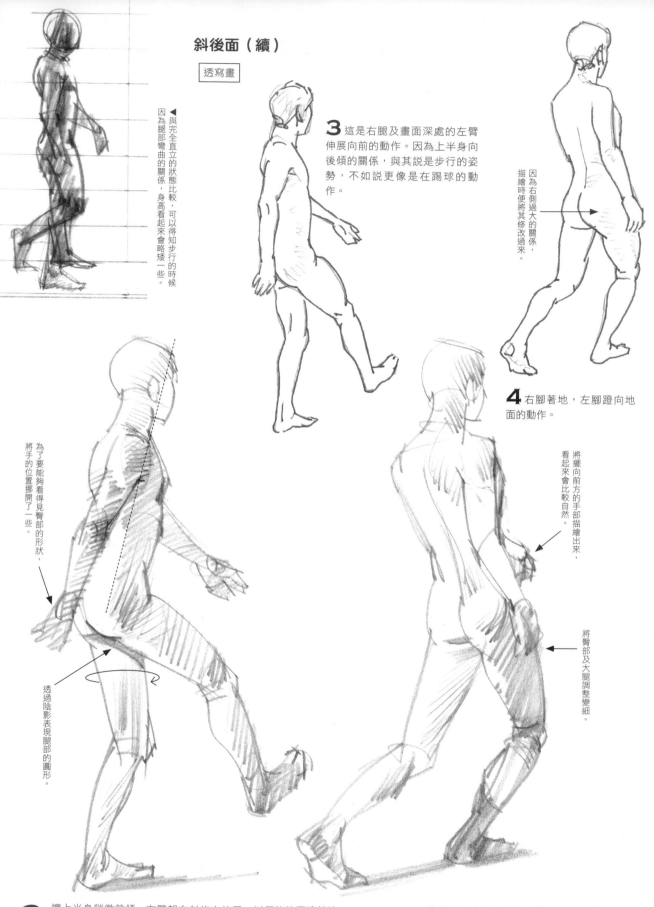

斜後面（續）

透寫畫

◀ 與完全直立的狀態比較，因為腿部彎曲的關係，身高看起來會略矮一些。可以得知步行的時候

3 這是右腿及畫面深處的左臂伸展向前的動作。因為上半身向後傾的關係，與其說是步行的姿勢，不如說更像是在踢球的動作。

因為右側過大的關係，描繪時便將其修改過來。

4 右腳著地，左腳蹬向地面的動作。

將擺向前方的手部描繪出來，看起來會比較自然。

將臀部及大腿調整變細。

為了要能夠看得見臀部的形狀，將手的位置挪開了一些。

透過陰影表現腿部的圓形。

3 讓上半身稍微前傾，右臂朝向斜後方伸展，以便能夠更清楚地呈現向後擺動的手臂。

4 將正在施力而且向後方伸展腿部，整理成單純的形狀。

起跑姿勢的身體扭轉

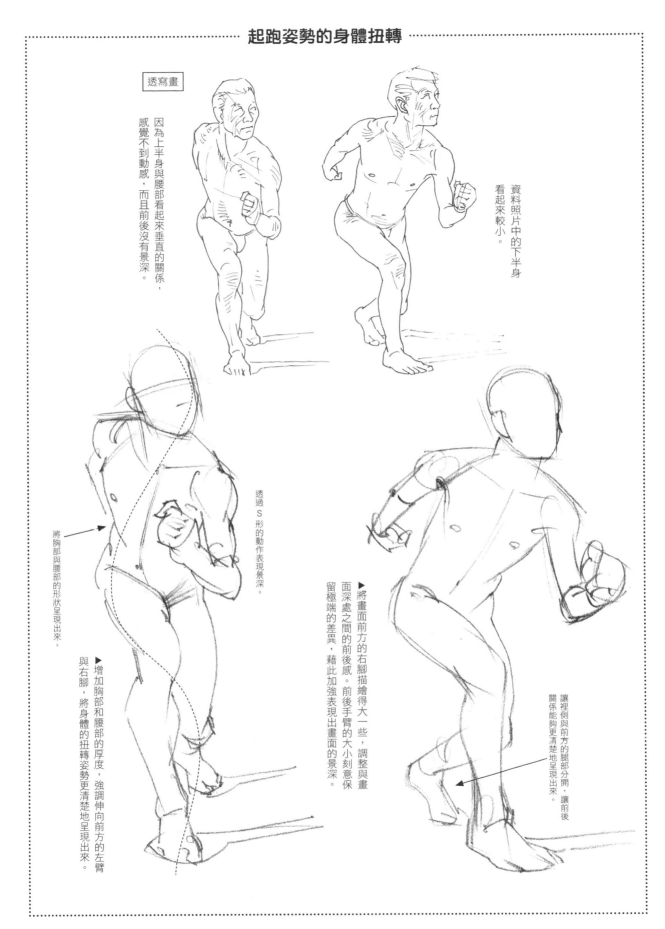

透寫畫

因為上半身與腰部看起來垂直的關係，感覺不到動感，而且前後沒有景深。

資料照片中的下半身看起來較小。

透過 S 形的動作表現景深。

將胸部與腰部的形狀呈現出來。

▶增加胸部和腰部的厚度，強調伸向前方的左臂與右腳，將身體的扭轉姿勢更清楚地呈現出來。

▶將畫面前方的右腳描繪得大一些，調整與畫面深處之間的前後感。前後手臂的大小刻意保留極端的差異，藉此加強表現出畫面的景深。

讓裡側與前方的腿部分開，讓前後關係能夠更清楚地呈現出來。

以站立姿勢仰頭飲物的動作（前面）

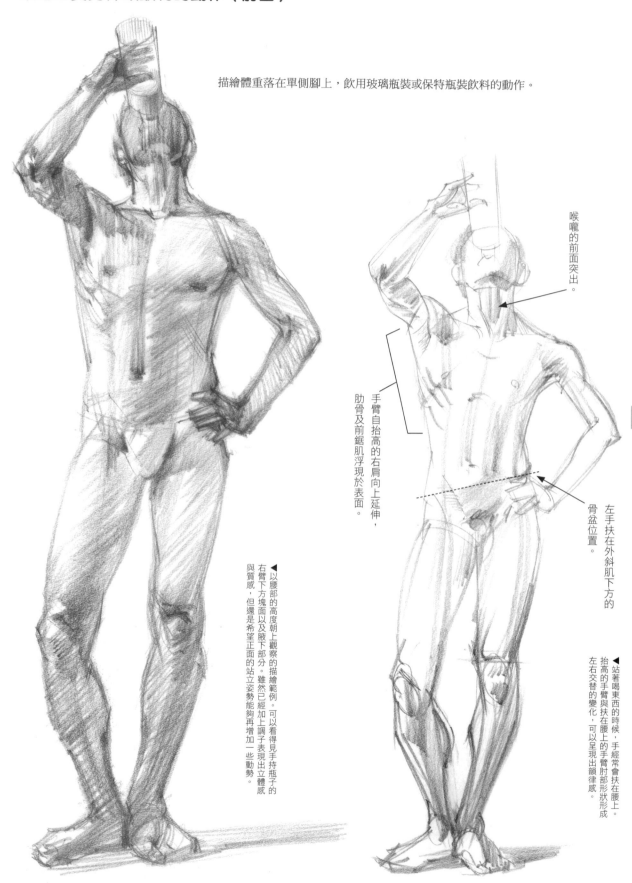

描繪體重落在單側腳上，飲用玻璃瓶裝或保特瓶裝飲料的動作。

喉嚨的前面突出。

手臂自抬高的右肩向上延伸，肋骨及前鋸肌浮現於表面。

左手扶在外斜肌下方的骨盆位置。

▲以腰部的高度朝上觀察的描繪範例。可以看得見手持瓶子的右臂下方塊面以及腋下部分。雖然已經加上調子表現出立體感與質感，但還是希望正面的站立姿勢能夠再增加一些動勢。

▲站著喝東西的時候，手經常會扶在腰上。抬高的手臂與扶在腰上的手臂肘部形狀形成左右交替的變化，可以呈現出韻律感。

想要再增加動勢，需要先進行形狀的分析！

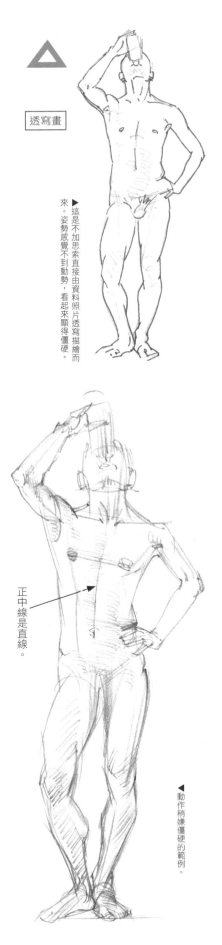

透寫畫

▶ 這是不加思索直接由資料照片透寫描繪而來。姿勢感覺不到動勢，看起來顯得僵硬。

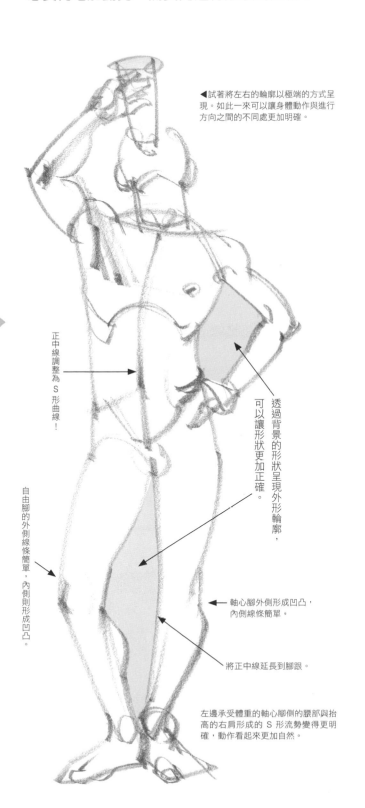

◀試著將左右的輪廓以極端的方式呈現。如此一來可以讓身體動作與進行方向之間的不同處更加明確。

正中線調整為 S 形曲線！

透過背景的形狀呈現外形輪廓，可以讓形狀更加正確。

自由腳的外側線條簡單，內側則形成凹凸。

軸心腳外側形成凹凸，內側線條簡單。

將正中線延長到腳跟。

左邊承受體重的軸心腳側的腰部與抬高的右肩形成的 S 形流勢變得更明確，動作看起來更加自然。

正中線是直線。

◀動作稍嫌僵硬的範例。

以站立姿勢仰頭飲物的動作（斜前面）

以不同的角度呈現抬頭飲物的連續動作。描繪讓瓶口就口的動作，以及手臂向上舉起的動作。

1 讓瓶口就口的動作。這是將第 108 頁所解說的體重落在單腳的姿勢，改由斜前方觀察的範例。

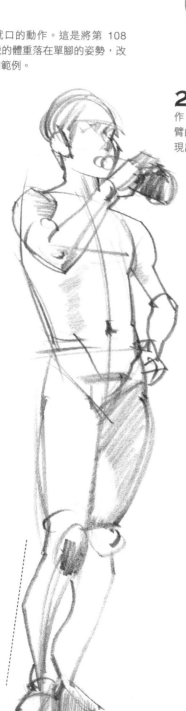

描繪下半身的重點事項

2 將焦點集中在喝東西的動作，呈現上半身的狀態。由右臂的形狀呈直線形，不容易表現出景深的位置開始描繪。

2 加上調子突顯明暗差異，肘部以彎曲形狀表現的範例。將口部描繪出來，以便更清楚的説明這是在喝東西的動作。

3 腳踝要形成屈折的狀態。

2 膝部關節要強調描繪。

1 膝部以下會變得較短。

由這個位置開始描繪的話，因為右側的自由腳看起來呈現直線形狀，造成膝部與腳踝的彎曲較不容易辨認，因此要加上調子來表現。

因為形狀的重疊狀態並不清楚，導致無法呈現腋下到肘部的前後景深。

因為肩部到手部都是直線形，不容易看得出肘部的彎曲。

◀2 的喝東西姿勢困難之處在於手臂看起來呈現直線形狀。這是藉由加上筆觸來表現手臂形狀與前後關係的範例。

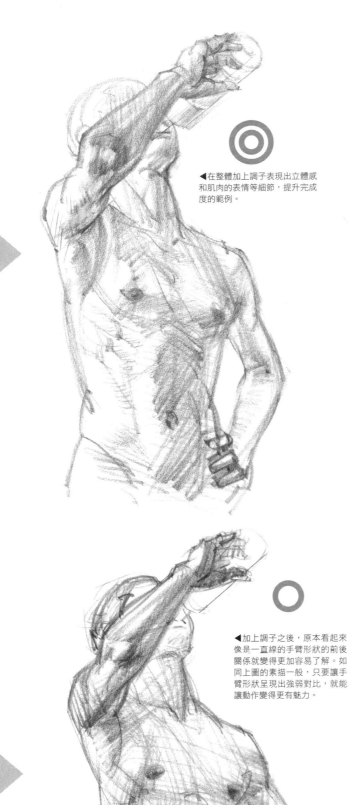

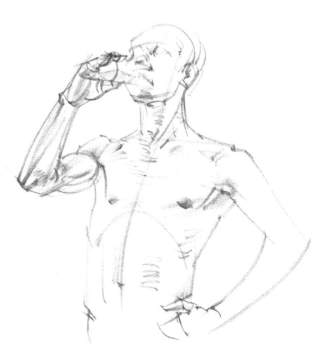

◎

◀在整體加上調子表現出立體感
和肌肉的表情等細節,提升完成
度的範例。

1 將瓶子就口的動作。若是從可以清楚看見頭部
與彎曲右臂形狀的角度描繪,就能讓動作姿勢
更加明確。

○

◀加上調子之後,原本看起來
像是一直線的手臂形狀的前後
關係就變得更加容易了解。如
同上圖的素描一般,只要讓手
臂形狀呈現出強弱對比,就能
讓動作變得更有魅力。

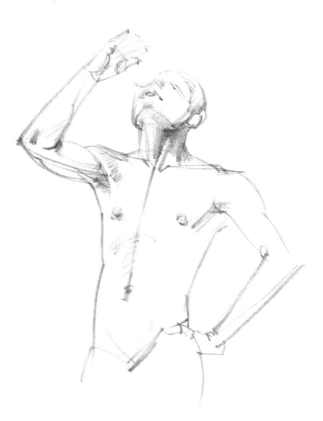

2 喝東西的姿勢。彎曲右手臂的上臂伸展,讓腋
下暴露出來,因為是姿勢朝向上方的關係,頸
部的凸起線條及下巴的形狀都會有很大的變化。

描繪坐下姿勢的動作

藉由圓筒形，呈現坐下姿勢時被遮蓋住的腰部以及與椅面接觸的臀部等構造。這部分在第 2 章的第 40 頁也有解說，請一併參考。

透寫畫

兩腿交疊（前面）

正面

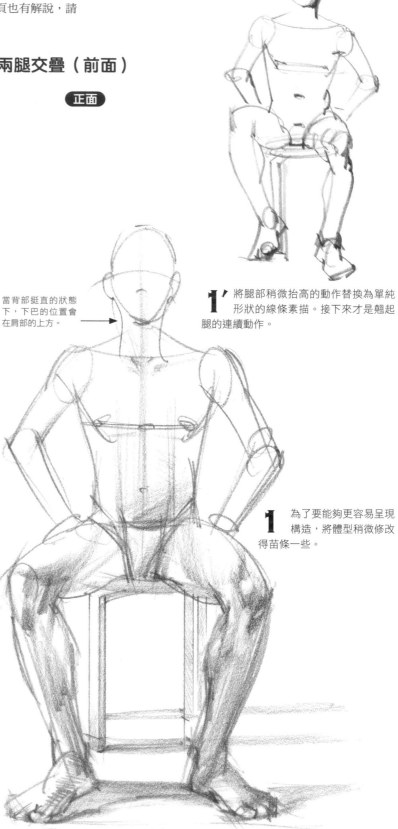

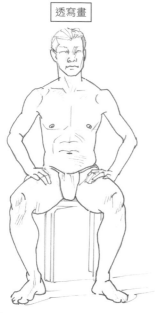

1 向前方突出的大腿長度看起來較短，因此需要再次確認腿部的比例以及膝部的位置。

當背部挺直的狀態下，下巴的位置會在肩部的上方。

1′ 將腿部稍微抬高的動作替換為單純形狀的線條素描。接下來才是翹起腿的連續動作。

1 為了要能夠更容易呈現構造，將體型稍微修改得苗條一些。

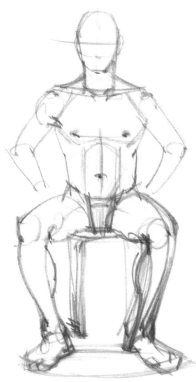

▲以資料照片為基礎，將上半身修改為更健壯的範例。

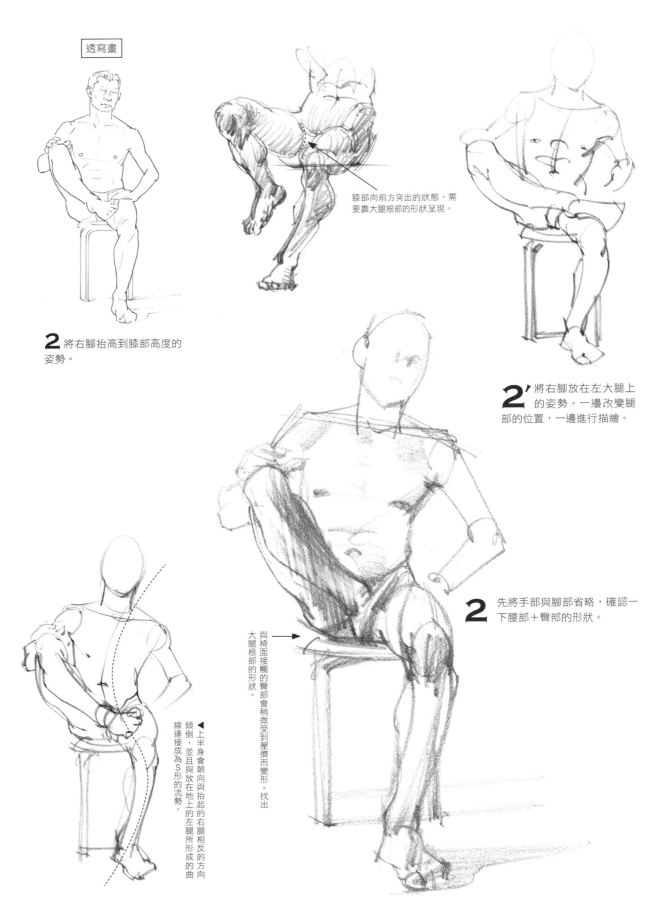

2 將右腳抬高到膝部高度的姿勢。

膝部向前方突出的狀態，需要靠大腿根部的形狀呈現。

2′ 將右腳放在左大腿上的姿勢。一邊改變腿部的位置，一邊進行描繪。

2 先將手部與腳部省略，確認一下腰部＋臀部的形狀。

與椅面接觸的臀部會稍微受到壓擠而變形。找出大腿根部的形狀。

▲上半身會朝向與抬起的右腿相反的方向傾倒，並且與放在地上的左腿所形成的曲線連接成為S形的流勢。

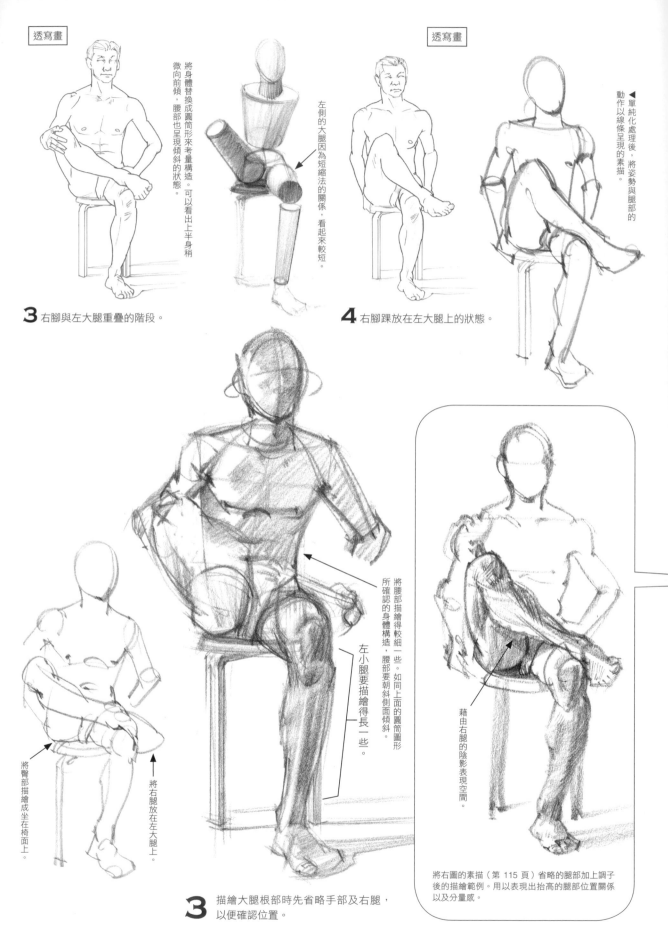

將身體替換成為圓筒形來來量構造。可以看出上半身稍微向前傾，腰部也呈現傾斜的狀態。

左側的大腿因為短縮法的關係，看起來較短。

3 右腳與左大腿重疊的階段。

▲單純化處理後，將姿勢與腿部的動作以線條呈現的素描。

4 右腳踝放在左大腿上的狀態。

將臀部描繪成坐在椅面上。

將右腿放在左大腿上。

將腰部描繪得較細一些。如同上面的圓筒圖形所確認的身體構造，腰部要朝斜側面傾斜。

左小腿要描繪得長一些。

藉由右腿的陰影表現空間。

3 描繪大腿根部時先省略手部及右腿，以便確認位置。

將右圖的素描（第 115 頁）省略的腿部加上調子後的描繪範例。用以表現出抬高的腿部位置關係以及分量感。

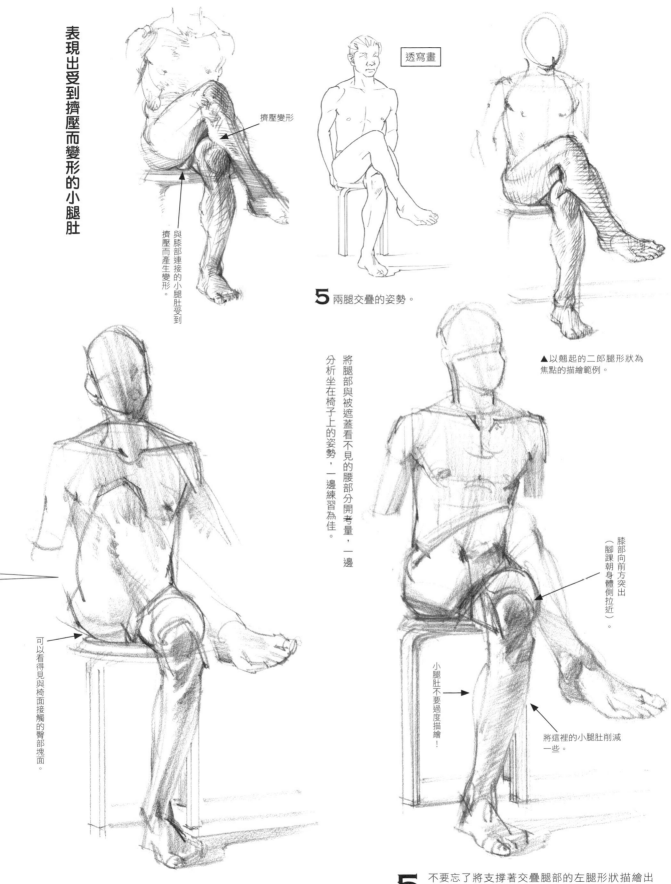

表現出受到擠壓而變形的小腿肚

擠壓變形

與膝部連接的小腿肚受到擠壓而產生變形。

透寫畫

5 兩腿交疊的姿勢。

▲以翹起的二郎腿形狀為焦點的描繪範例。

將腿部與被遮蓋看不見的腰部分開考量，一邊分析坐在椅子上的姿勢，一邊練習為佳。

可以看得見與椅面接觸的臀部塊面。

膝部向前方突出（腳踝朝身體側拉近）。

小腿肚不要過度描繪！

將這裡的小腿肚削減一些。

4 省略手部及右腿的小腿部分，再次確認大腿的根部形狀。

5 不要忘了將支撐著交疊腿部的左腿形狀描繪出來。如果在位置參考線階段就將不容易觀察的臀部及腰部描繪出來的話，坐姿的形狀會更加穩定。

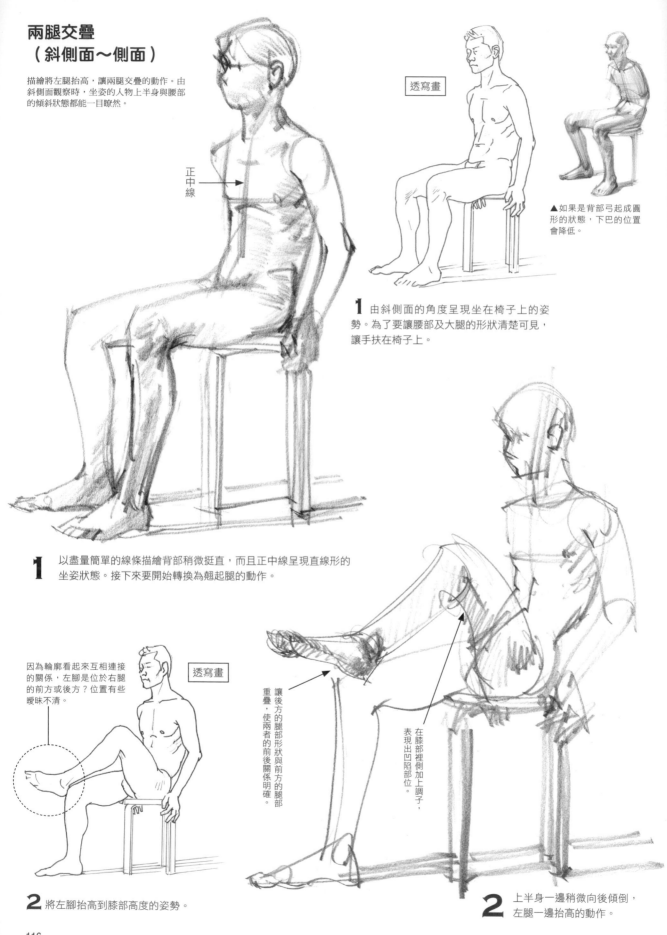

兩腿交疊
（斜側面～側面）

描繪將左腿抬高，讓兩腿交疊的動作。由斜側面觀察時，坐姿的人物上半身與腰部的傾斜狀態都能一目瞭然。

正中線

透寫畫

▲如果是背部弓起成圓形的狀態，下巴的位置會降低。

1 由斜側面的角度呈現坐在椅子上的姿勢。為了要讓腰部及大腿的形狀清楚可見，讓手扶在椅子上。

1 以盡量簡單的線條描繪背部稍微挺直，而且正中線呈現直線形的坐姿狀態。接下來要開始轉換為翹起腿的動作。

因為輪廓看起來互相連接的關係，左腳是位於右腿的前方或後方？位置有些曖昧不清。

透寫畫

讓後方的腿部形狀與前方的腿部重疊，使兩者的前後關係明確。

在膝部裡側加上調子，表現出凹陷部位。

2 將左腳抬高到膝部高度的姿勢。

2 上半身一邊稍微向後傾倒，左腿一邊抬高的動作。

116

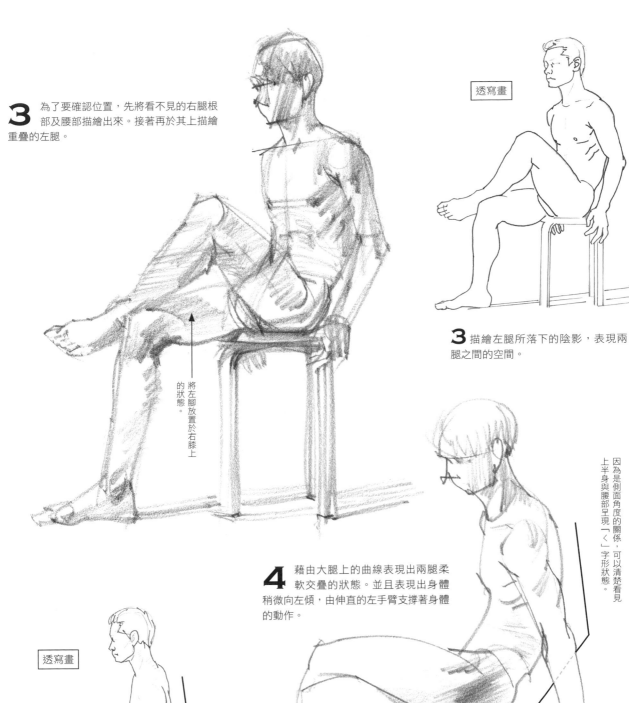

3 為了要確認位置，先將看不見的右腿根部及腰部描繪出來。接著再於其上描繪重疊的左腿。

將左腳放置於右膝上的狀態。

透寫畫

3 描繪左腿所落下的陰影，表現兩腿之間的空間。

因為是側面角度的關係，可以清楚看見上半身與腰部呈現「く」字形狀態。

4 藉由大腿上的曲線表現出兩腿柔軟交疊的狀態。並且表現出身體稍微向左傾，由伸直的左手臂支撐著身體的動作。

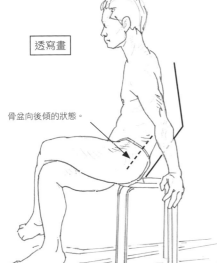

透寫畫

骨盆向後傾的狀態。

4 淺淺地坐在椅子上，並讓兩腿交疊的狀態。

由正座轉變為膝部高跪的姿勢（側面～斜側面）

描繪由正座在地板上的姿勢，逐漸伸展膝部關節，轉變為膝部跪地的動作。

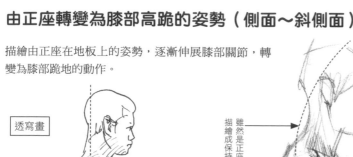

透寫畫

骨盆立起的狀態。

1 由側面觀察正座的姿勢。頭部稍微向前突出，姿勢呈一直線。

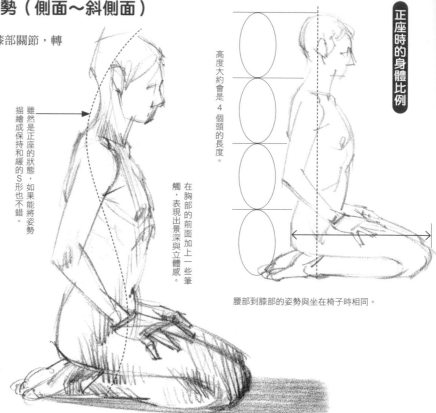

雖然是正座的狀態，如果能將姿勢描繪成保持和緩的S形也不錯。

在胸部的前面加上一些筆觸，表現出景深與立體感。

高度大約會是 4 個頭的長度。

腰部到膝部的姿勢與坐在椅子時相同。

正座時的身體比例

1 盡量以最少的線條，呈現出兩膝併攏正座姿勢的範例。整個背部挺直，骨盆立起的坐姿。

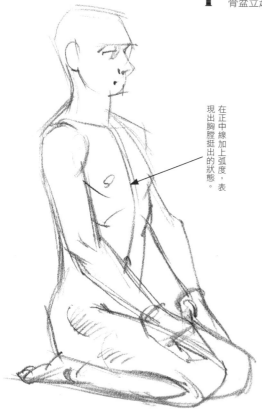

在正中線加上弧度，表現出胸腔挺出的狀態。

▲由斜側面俯視角度描繪的範例。因為可以清楚看到胸部的前面與膝部的上面，因此易於描繪出立體感。

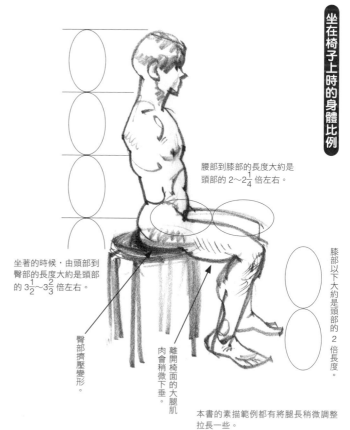

腰部到膝部的長度大約是頭部的 $2 \sim 2\frac{1}{4}$ 倍左右。

坐著的時候，由頭部到臀部的長度大約是頭部的 $3\frac{1}{2} \sim 3\frac{2}{3}$ 倍左右。

臀部擠壓變形。

離開椅面的大腿肌肉會稍微下垂。

膝部以下大約是頭部的 2 倍長度。

坐在椅子上時的身體比例

本書的素描範例都有將腿長稍微調整拉長一些。

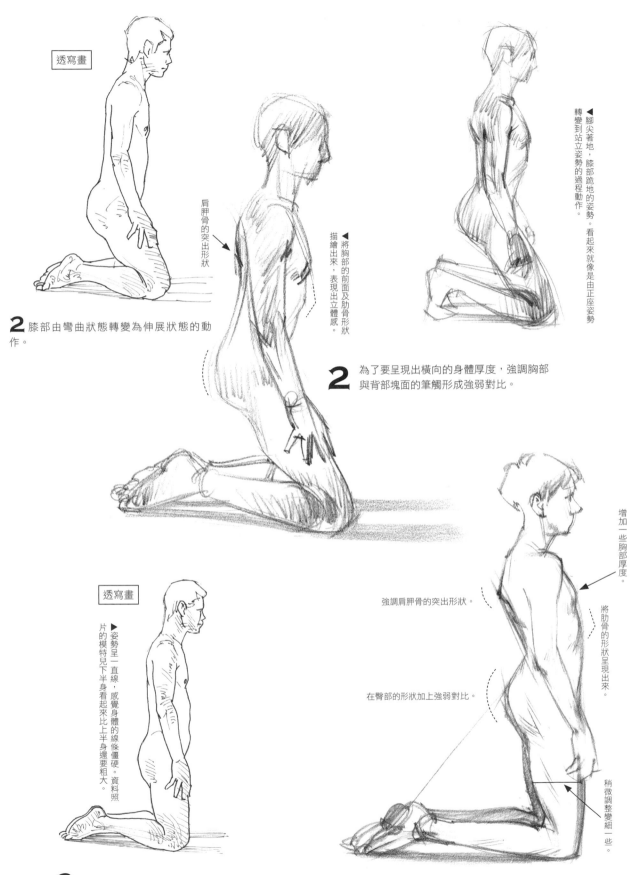

肩胛骨的突出形狀

▲將胸部的前面及肋骨形狀描繪出來，表現出立體感。

2 膝部由彎曲狀態轉變為伸展狀態的動作。

▲腳尖著地，膝部跪地的姿勢。看起來就像是由正座姿勢轉變到站立姿勢的過程動作。

2 為了要呈現出橫向的身體厚度，強調胸部與背部塊面的筆觸形成強弱對比。

增加一些胸部厚度。

強調肩胛骨的突出形狀。

將肋骨的形狀呈現出來。

在臀部的形狀加上強弱對比。

稍微調整變細一些。

▲姿勢呈一直線，感覺身體的線條僵硬。資料照片的模特兒下半身看起來比上半身還要粗大。

3 由上半身到大腿呈現一直線的膝部高跪姿勢。

3 在背部的肋骨、臀部及緊繃的大腿前面等處，增加輪廓的左右交替變化，呈現出姿勢的動勢為佳。

由正座轉變為膝部高跪姿勢（前面）

由正面觀察正座姿勢，大腿看起來會變得非常短。沿著形狀加上筆觸，呈現出腿部的動作！請參考第 96 頁的「膝部大幅彎曲時的形狀變化」，描繪向前方突出的腿部形狀。

透寫畫

1 受到大腿觸地時的反作用力影響，腹部會稍微隆起。

2 膝部高跪的姿勢，軀體會變得較細。

3

彎曲的腿部觀察重點

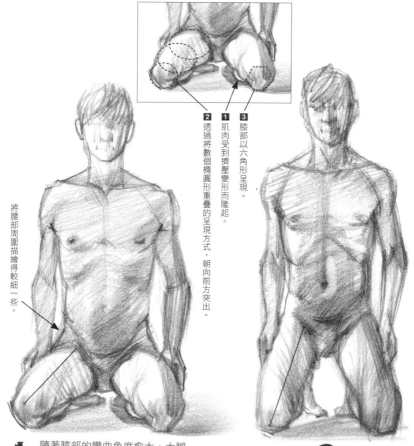

2 透過將數個橢圓形重疊的呈現方式，朝向前方突出。

1 肌肉受到擠壓變形而隆起。

3 膝部以六角形呈現。

將腰部周圍描繪得較細一些。

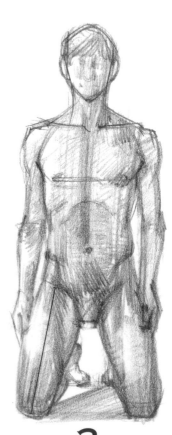

1 隨著膝部的彎曲角度愈大，大腿看起來的長度也會變得愈短。

2

3

120

由坐下到站立姿勢的動作應用

應用在本章所描繪過的站立到蹲下的姿勢、坐在椅子上的姿勢、由正座轉變為膝部高跪姿勢等日常動作，描繪由低椅子起身向上的動作吧！

描繪起身向上的姿勢（斜前面）

1 第 112 頁的坐姿所使用的圓椅高度約 45cm，這裡使用的低椅子高度大約只有一半高。大腿由根部開始彎曲，膝部高度來到腰部的位置。

2 將手用力撐在膝部，正準備要起身向上的動作。

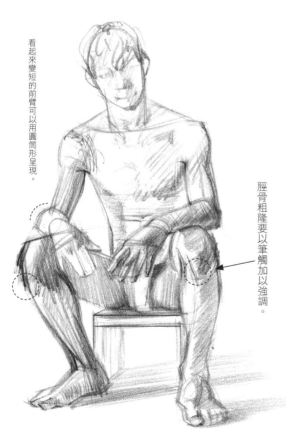

看起來變短的前臂可以用圓筒形呈現。

脛骨粗隆要以筆觸加以強調。

肩部抬高。

脛骨的線條。加上垂直方向的筆觸，表現出由上方下壓的力道。

1 腰部下沉的放鬆姿勢。與第 101 頁的蹲下姿勢相同，上半身會稍微向前傾。

2 上半身稍微向前傾，左手臂的肘部大幅向外側突出，強調出施加力量的動作。為了要在左側的小腿部也表現出承受到力量的感覺，加上了垂直方向的筆觸。

脛骨粗隆…膝部下方的脛骨（小腿內側的骨骼）上部的平坦部分。

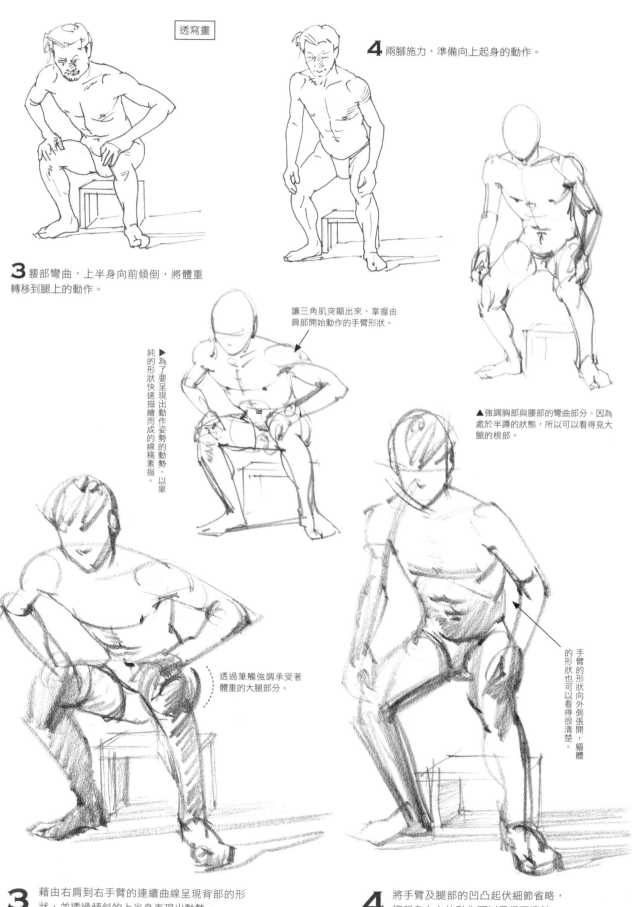

透寫畫

3 腰部彎曲，上半身向前傾倒，將體重轉移到腿上的動作。

4 兩腳施力，準備向上起身的動作。

讓三角肌突顯出來，掌握由肩部開始動作的手臂形狀。

▶ 為了要呈現出動作姿勢的動勢，以單純的形狀快速描繪而成的線稿素描。

▲ 強調胸部與腰部的彎曲部分。因為處於半蹲的狀態，所以可以看得見大腿的根部。

透過筆觸強調承受著體重的大腿部分。

手臂的形狀向外側張開，軀體的形狀也可以看得很清楚。

3 藉由右肩到右手臂的連續曲線呈現背部的形狀，並透過傾斜的上半身表現出動勢。

4 將手臂及腿部的凹凸起伏細節省略，讓起身向上的動作可以看得更清楚。

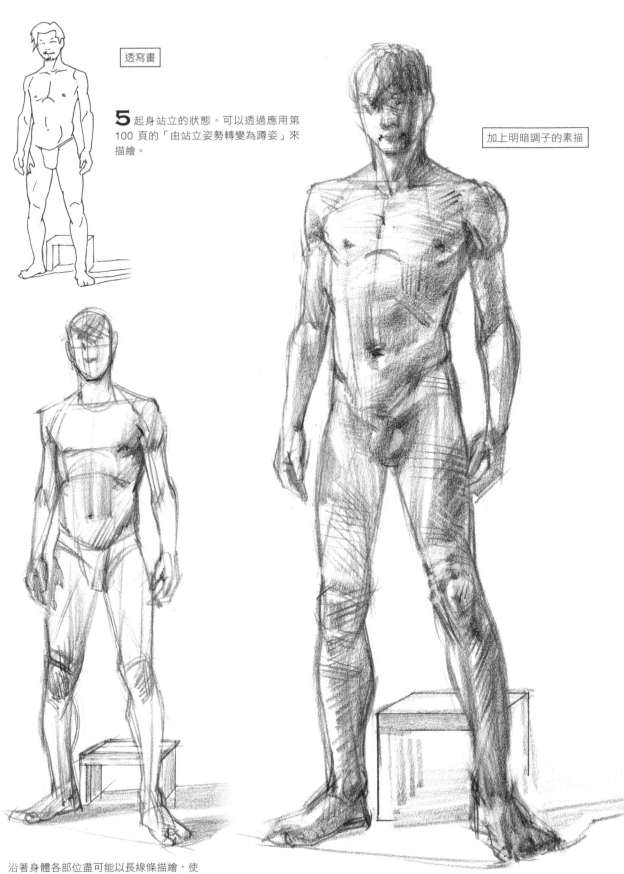

透寫畫

5 起身站立的狀態。可以透過應用第 100 頁的「由站立姿勢轉變為蹲姿」來描繪。

加上明暗調子的素描

5 沿著身體各部位盡可能以長線條描繪，使身體的構造看起來更自然，呈現出站立的姿勢。

▲加上調子，將各部位的具體細節描繪出來的範例。身體的分量感及各部位的前後關係都很清楚，形成一幅存在感強烈的素描作品。

描繪起身向上的姿勢（斜側面）

由斜側面觀察時，重心的移動以及腿部施力的動作都可以看得更清楚。

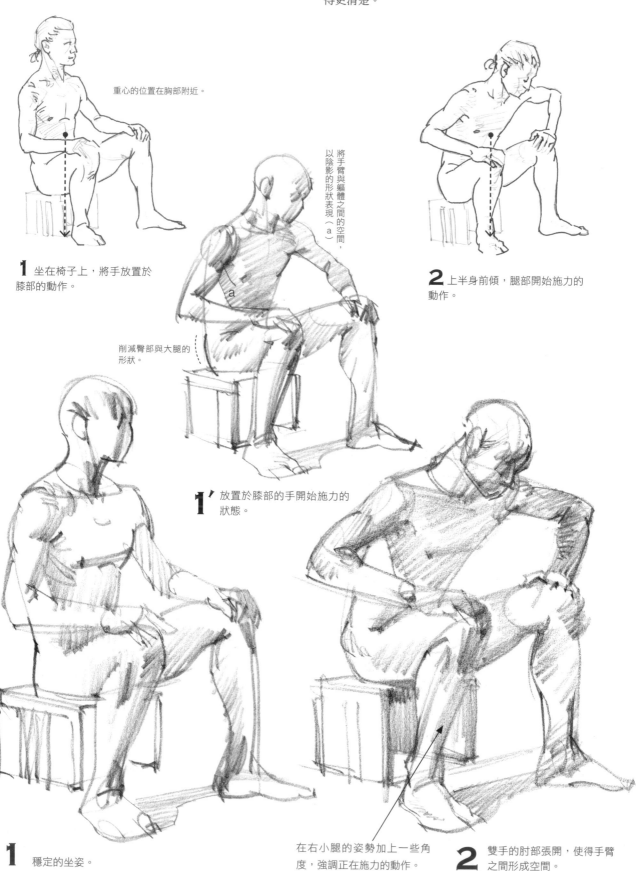

重心的位置在胸部附近。

1 坐在椅子上，將手放置於膝部的動作。

將手臂與軀體之間的空間，以陰影的形狀表現（a）

削減臀部與大腿的形狀。

2 上半身前傾，腿部開始施力的動作。

1′ 放置於膝部的手開始施力的狀態。

1 穩定的坐姿。

在右小腿的姿勢加上一些角度，強調正在施力的動作。

2 雙手的肘部張開，使得手臂之間形成空間。

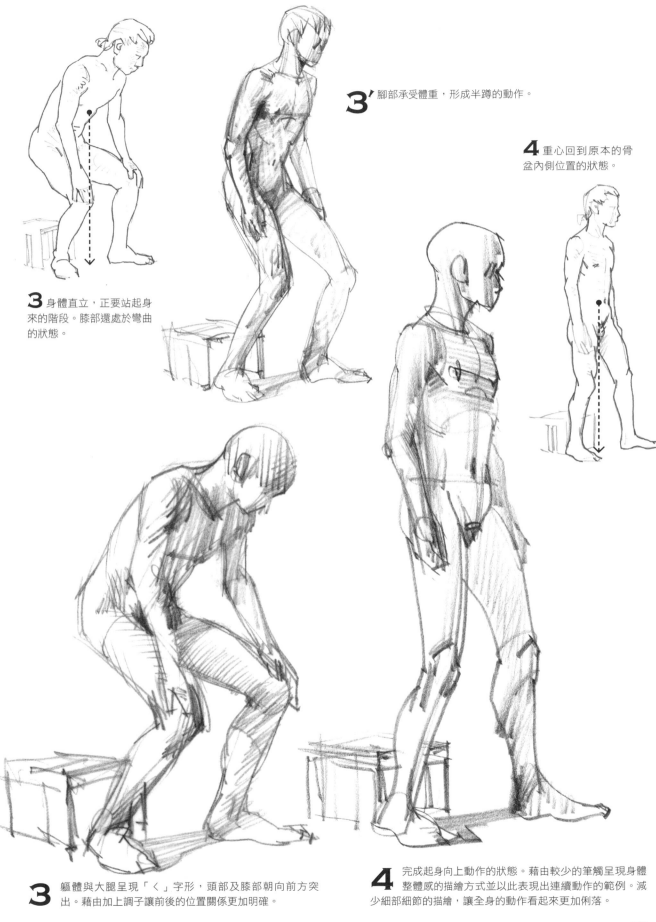

3' 腳部承受體重，形成半蹲的動作。

4 重心回到原本的骨
盆內側位置的狀態。

3 身體直立，正要站起身
來的階段。膝部還處於彎曲
的狀態。

3 軀體與大腿呈現「く」字形，頭部及膝部朝向前方突
出。藉由加上調子讓前後的位置關係更加明確。

4 完成起身向上動作的狀態。藉由較少的筆觸呈現身體
整體感的描繪方式並以此表現出連續動作的範例。減
少細部細節的描繪，讓全身的動作看起來更加俐落。

描繪時呈現出衣物皺褶（褶痕）的緩急

描繪穿著衣服的人物時，衣物褶痕的表現是不可缺少的。將褶痕描繪出來，也能夠讓身體動作的流勢看起來更明顯。第 5 章的第 170 頁還會為各位介紹當手腳做出大動作時的褶痕範例。

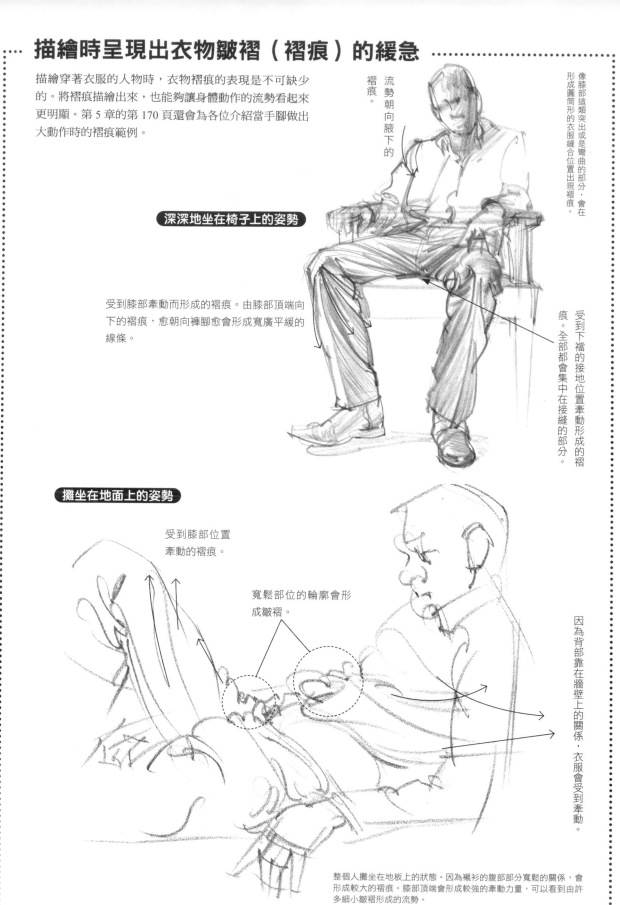

流勢朝向腋下的褶痕。

像膝部這類突出或是彎曲的部分，會在形成圓筒形的衣服縫合位置出現褶痕。

深深地坐在椅子上的姿勢

受到膝部牽動而形成的褶痕。由膝部頂端向下的褶痕，愈朝向褲腳愈會形成寬廣平緩的線條。

受到下襠的接地位置牽動形成的褶痕。全部都會集中在接縫的部分。

攤坐在地面上的姿勢

受到膝部位置牽動的褶痕。

寬鬆部位的輪廓會形成皺褶。

因為背部靠在牆壁上的關係，衣服會受到牽動。

整個人攤坐在地板上的狀態。因為襯衫的腹部部分寬鬆的關係，會形成較大的褶痕。膝部頂端會形成較強的牽動力量，可以看到由許多細小皺褶形成的流勢。

充滿動感的
運動姿勢

應用、表現

接下來要描繪的是將手腳四肢大幅度擺動伸展,充滿活力的動作。像這樣具有躍動感的動作,是藉由身體朝向前後左右的傾斜、扭轉所呈現出來。在此也要為各位示範體能較好的模特兒所做出的低重心動作,以及如同舞蹈般的身體語言進行素描的範例。

呈現投出物品的運動姿勢

在開始做出大動作之前，經常可以看到會先做出將腰部放低的準備動作。這是在進入下一個動作時，平穩地移動的姿勢。描繪時首先要將焦點放在準備和結束的動作，接著再將連續的動作呈現出來。

準備動作與投擲完畢的動作

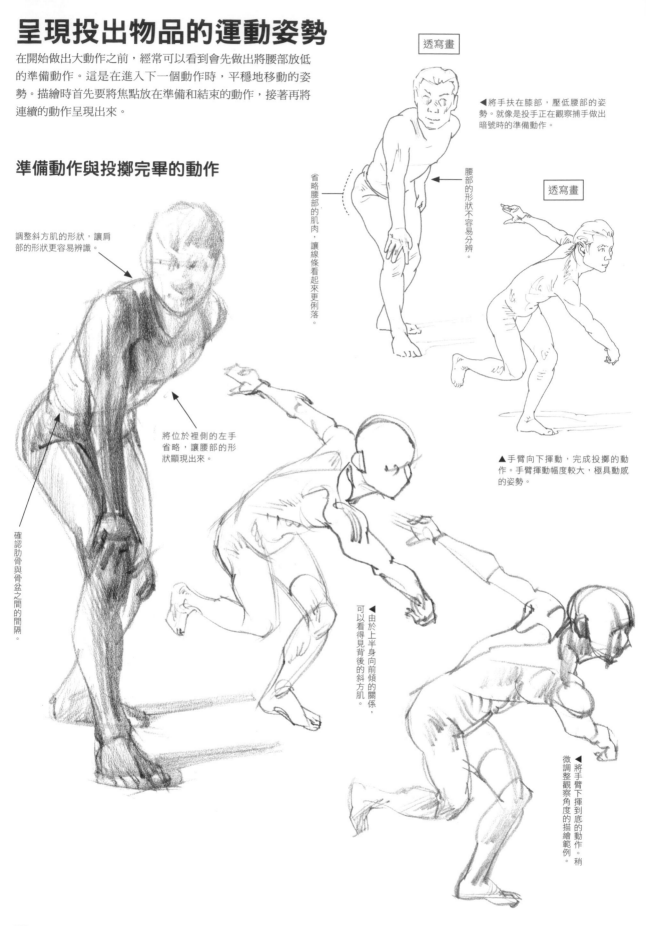

調整斜方肌的形狀，讓肩部的形狀更容易辨識。

確認肋骨與骨盆之間的間隔。

將位於裡側的左手省略，讓腰部的形狀顯現出來。

省略腰部的肌肉，讓線條看起來更俐落。

腰部的形狀不容易分辨。

透寫畫

◀將手扶在膝部，壓低腰部的姿勢。就像是投手正在觀察捕手做出暗號時的準備動作。

透寫畫

▲手臂向下揮動，完成投擲的動作。手臂揮動幅度較大，極具動感的姿勢。

◀由於上半身向前傾的關係，可以看得見背後的斜方肌。

◀將手臂下揮到底的動作。稍微調整觀察角度的描繪範例。

128

透寫畫

讓頭頂部顯現出來的面積加大，便能夠加強景深效果。

裡側的腰部較寬廣，看起來手有點太大了。

為了要顯現出上方的塊面，加大了頭部尺寸。

利用手臂的陰影，表現出軀體與腰部之間的空間。

加上被手臂遮蓋住的胸部與腰部的交界線，表現出曲折的形狀。

如果把手掌描繪成像是要將膝部包覆住的姿勢，可以表現出膝部的形狀。

2 張 進行修正！

軀體與腰部要加上明暗差異，呈現出塊面的不同方向。

削減脛骨的隆起形狀，呈現出膝部的屈折。

體重就像是都落在大腳趾一般，呈現出由肩部到腿部的流勢。

依照資料照片描繪出來的第 1 張素描。

由正面觀察時，前後的景深不容易分辨得出來。

描繪投擲物品的動作

這是一種假設要將小而輕的東西或是既長且細的長矛投擲出去的姿勢。不加上助跑，可以看清楚手臂的擺動，以及呈現出由背部朝向前方塊面的轉移變化描繪範例。

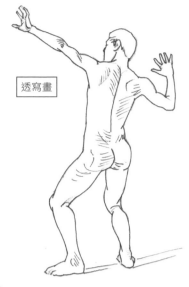

透寫畫

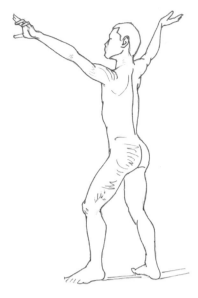

以右手投擲

1 準備動作是要將手臂向後拉。

2 透寫畫的左手臂是伸直的，但描繪時要變化為曲線。

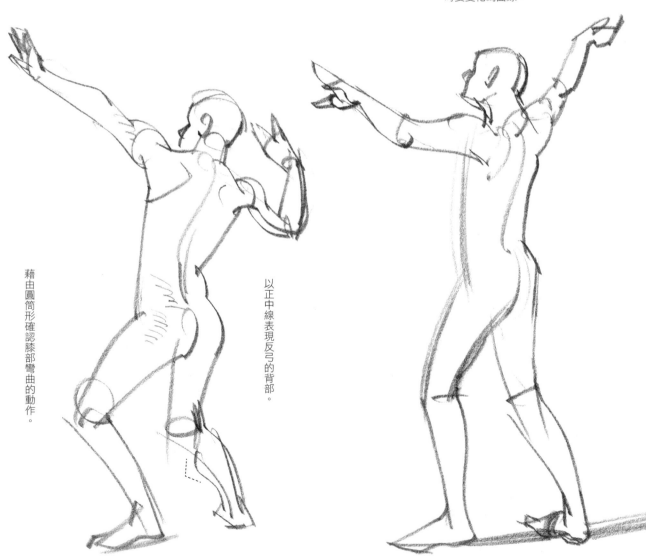

藉由圓筒形確認膝部彎曲的動作。

以正中線表現反弓的背部。

1 上半身向後方反弓，腰部壓低，蓄積力量。

2 膝部伸展，將蓄積於腰部的力量傳遞到揮動手臂的動作。

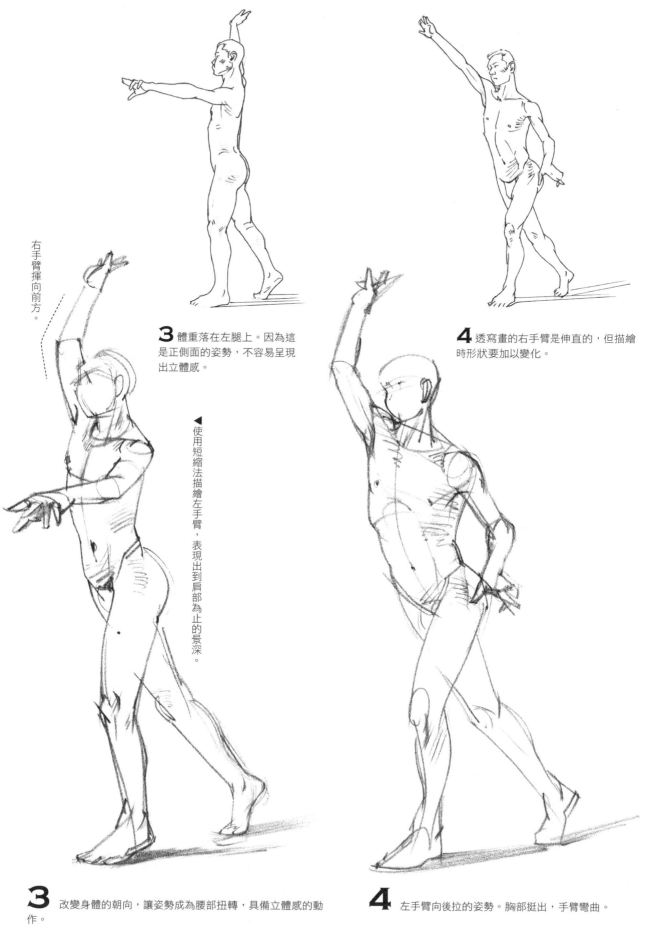

右手臂揮向前方。

3 體重落在左腿上。因為這是正側面的姿勢，不容易呈現出立體感。

▲ 使用短縮法描繪左手臂，表現出到肩部為止的景深。

4 透寫畫的右手臂是伸直的，但描繪時形狀要加以變化。

3 改變身體的朝向，讓姿勢成為腰部扭轉，具備立體感的動作。

4 左手臂向後拉的姿勢。胸部挺出，手臂彎曲。

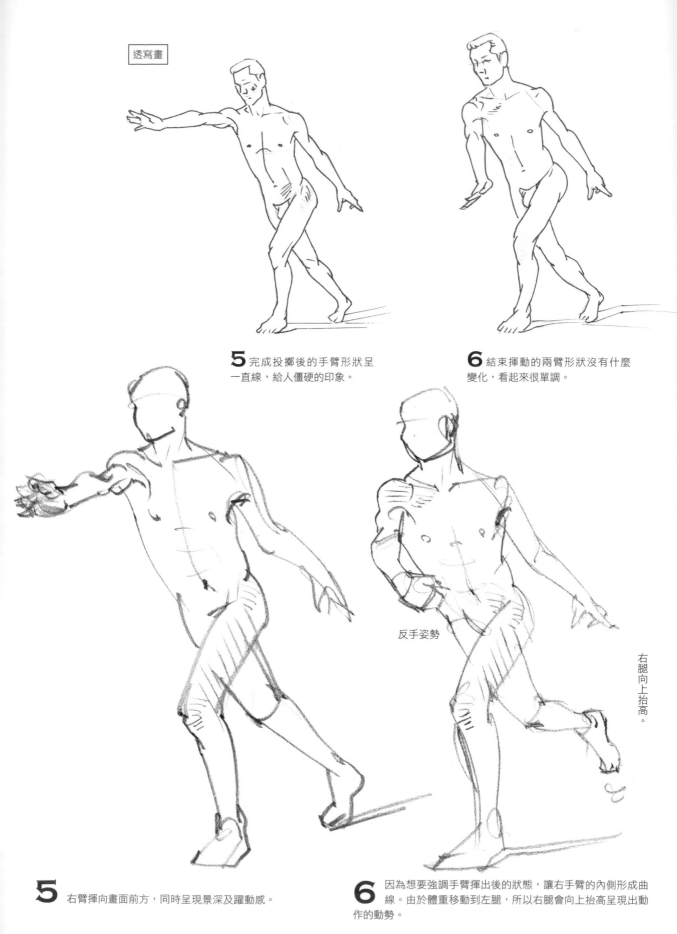

透寫畫

5 完成投擲後的手臂形狀呈一直線，給人僵硬的印象。

6 結束揮動的兩臂形狀沒有什麼變化，看起來很單調。

反手姿勢

右腿向上抬高。

5 右臂揮向畫面前方，同時呈現景深及躍動感。

6 因為想要強調手臂揮出後的狀態，讓右手臂的內側形成曲線。由於體重移動到左腿，所以右腿會向上抬高呈現出動作的動勢。

以左手投擲

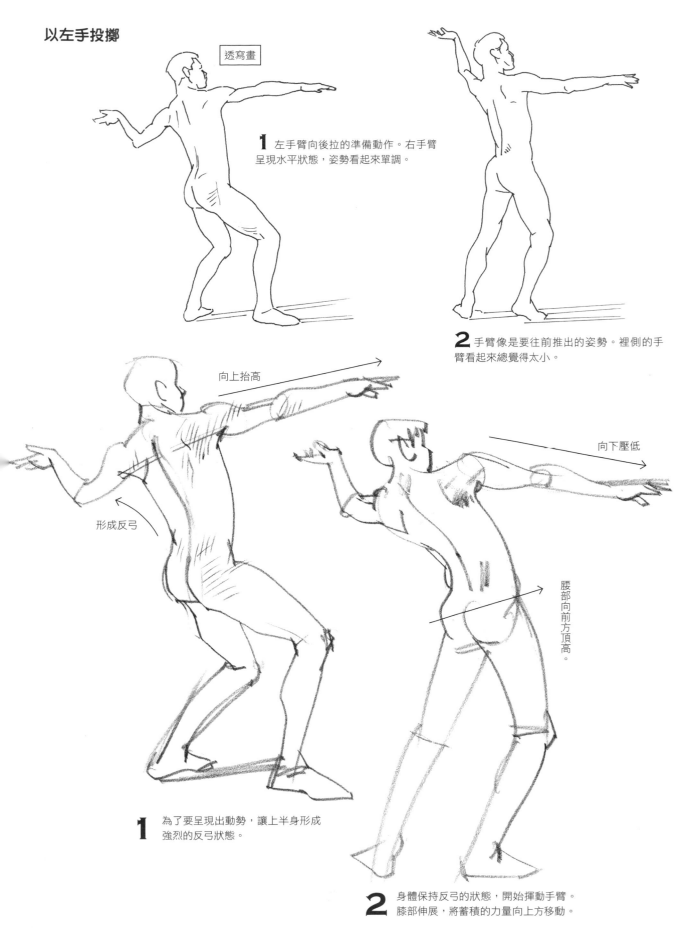

透寫畫

1 左手臂向後拉的準備動作。右手臂呈現水平狀態，姿勢看起來單調。

2 手臂像是要往前推出的姿勢。裡側的手臂看起來總覺得太小。

向上抬高

向下壓低

形成反弓

腰部向前方頂高。

1 為了要呈現出動勢，讓上半身形成強烈的反弓狀態。

2 身體保持反弓的狀態，開始揮動手臂。膝部伸展，將蓄積的力量向上方移動。

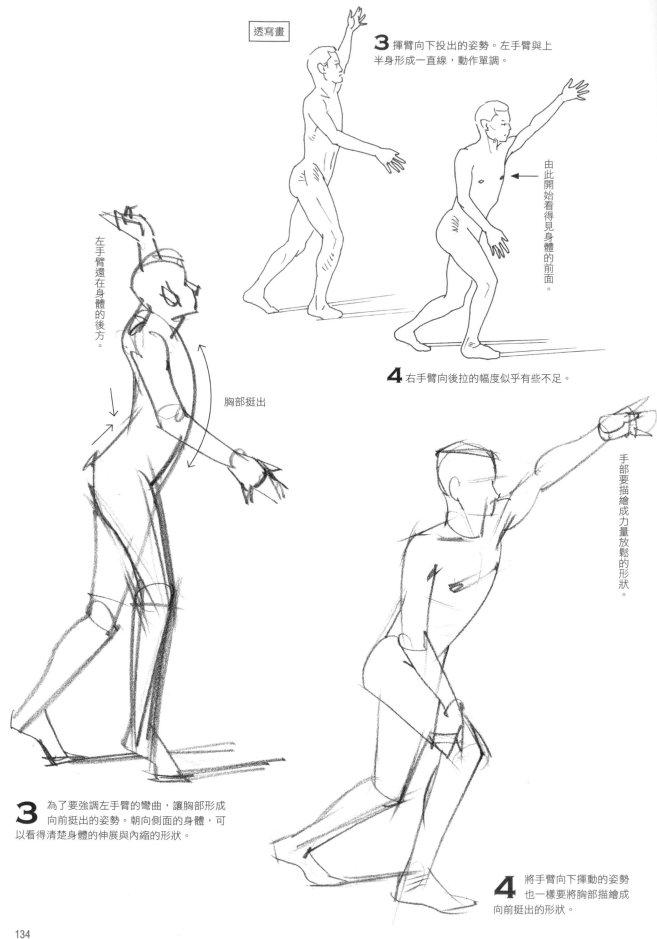

透寫畫

3 揮臂向下投出的姿勢。左手臂與上半身形成一直線，動作單調。

由此開始看得見身體的前面。

4 右手臂向後拉的幅度似乎有些不足。

左手臂還在身體的後方。

胸部挺出

手部要描繪成力量放鬆的形狀。

3 為了要強調左手臂的彎曲，讓胸部形成向前挺出的姿勢。朝向側面的身體，可以看得清楚身體的伸展與內縮的形狀。

4 將手臂向下揮動的姿勢也一樣要將胸部描繪成向前挺出的形狀。

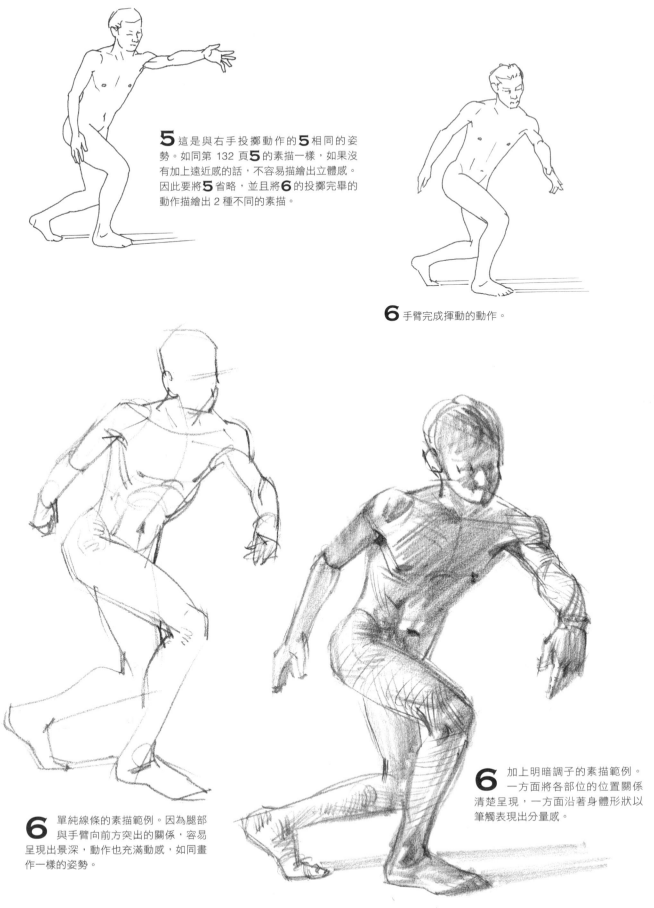

5 這是與右手投擲動作的 **5** 相同的姿勢。如同第 132 頁 **5** 的素描一樣，如果沒有加上遠近感的話，不容易描繪出立體感。因此要將 **5** 省略，並且將 **6** 的投擲完畢的動作描繪出 2 種不同的素描。

6 手臂完成揮動的動作。

6 單純線條的素描範例。因為腿部與手臂向前方突出的關係，容易呈現出景深，動作也充滿動感，如同畫作一樣的姿勢。

6 加上明暗調子的素描範例。一方面將各部位的位置關係清楚呈現，一方面沿著身體形狀以筆觸表現出分量感。

呈現屈體向下的運動姿勢

接下來要描繪身體彎曲，屈體向下的動作。例如在腰部位置較高的狀態將手臂伸直的姿勢、腿部彎曲深深地壓低腰部的姿勢等，呈現出可以感受到由軀體到腰部景深的動作姿勢吧！

前屈俯身拾物的動作

稍微減少一些腹部的厚度，並展現出右大腿的形狀。

透寫畫

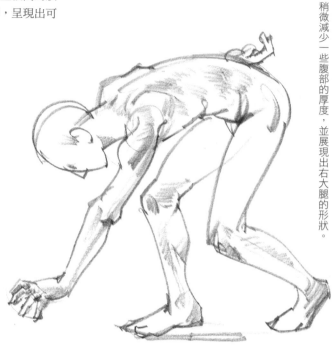

1 體重落在右腿，左手臂伸展的姿勢。與上半身相較之下，腰部周圍看起來較粗。

1 將背後調整得更圓一些，表現出身體前屈的感覺。

a 描繪時強調胸大肌。

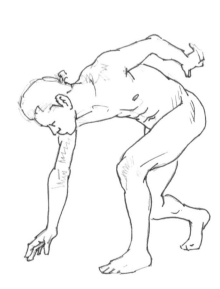

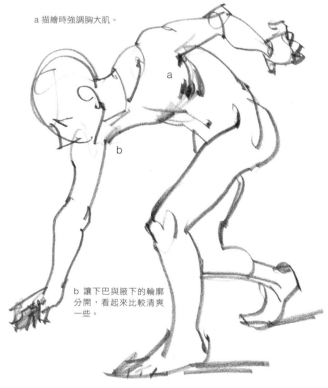

2 體重落在左腿上，腰部稍微扭轉，右手向前伸展的姿勢。下巴與腋下的輪廓重疊，看起來有些礙眼。

b 讓下巴與腋下的輪廓分開，看起來比較清爽一些。

2 由上半身到腰部形成扭轉角度，呈現出具有抑揚頓挫效果的優美姿勢。由手臂及腿部形狀所構成的外形輪廓也相當有魅力。

壓低姿勢，尋找物品的動作

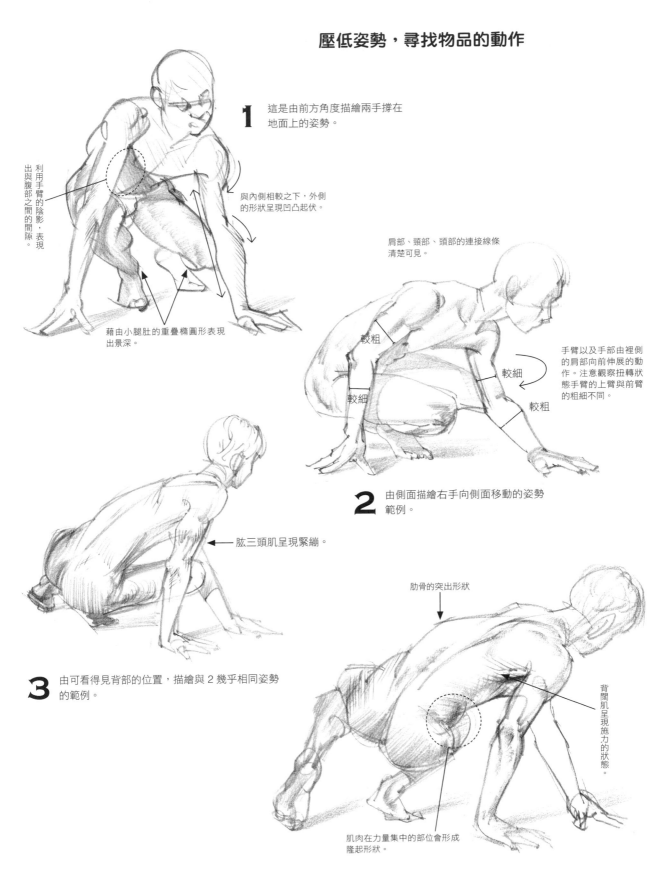

1 這是由前方角度描繪兩手撐在地面上的姿勢。

利用手臂的陰影，表現出與腹部之間的間隙。

與內側相較之下，外側的形狀呈現凹凸起伏。

藉由小腿肚的重疊橢圓形表現出景深。

肩部、頸部、頭部的連接線條清楚可見。

較粗

較細

較細

較粗

手臂以及手部由裡側的肩部向前伸展的動作。注意觀察扭轉狀態手臂的上臂與前臂的粗細不同。

2 由側面描繪右手向側面移動的姿勢範例。

肱三頭肌呈現緊繃。

3 由可看得見背部的位置，描繪與 2 幾乎相同姿勢的範例。

肋骨的突出形狀

背闊肌呈現施力的狀態。

肌肉在力量集中的部位會形成隆起形狀。

4 左腿拉向後方，腰部懸空的動作。這些動作除了是在尋找物品的動作之外，也可以當作正要起身的動作。

由屈體狀態起身的動作

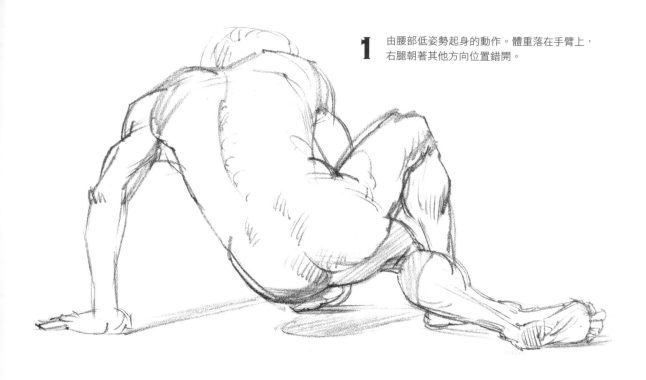

1 由腰部低姿勢起身的動作。體重落在手臂上，右腿朝著其他方向位置錯開。

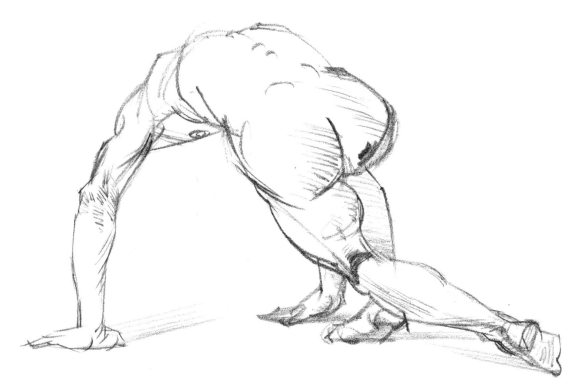

2 右腿也承受著體重，將身體撐起的狀態。將力量集中的左手臂到背部的連續形狀呈現出來。

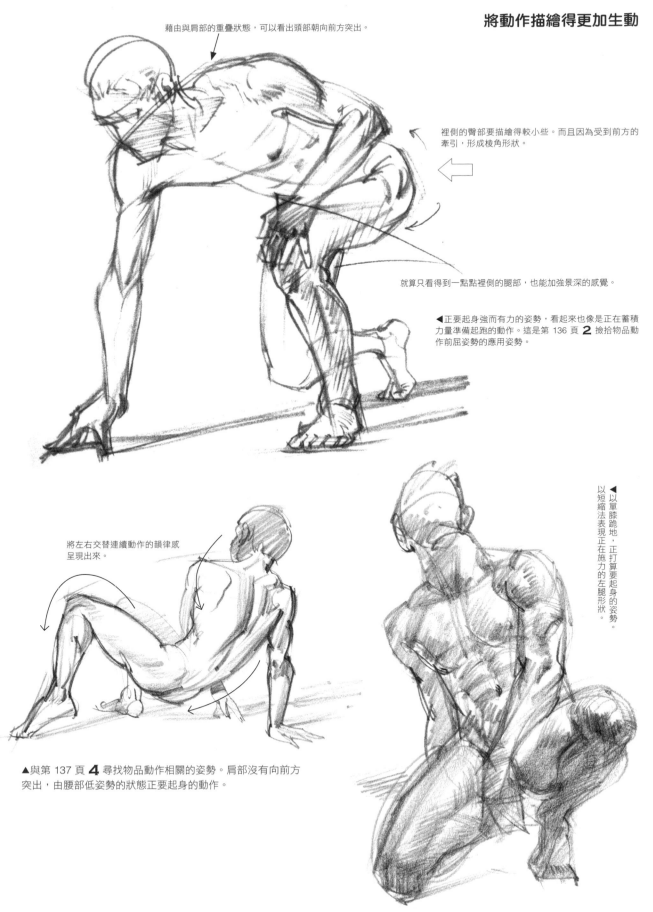

藉由與肩部的重疊狀態，可以看出頭部朝向前方突出。

裡側的臀部要描繪得較小些。而且因為受到前方的牽引，形成稜角形狀。

就算只看得到一點點裡側的腿部，也能加強景深的感覺。

◀正要起身強而有力的姿勢，看起來也像是正在蓄積力量準備起跑的動作。這是第 136 頁 **2** 撿拾物品動作前屈姿勢的應用姿勢。

將左右交替連續動作的韻律感呈現出來。

◀以單膝跪地，正打算要起身的姿勢。以短縮法表現正在施力的左腿形狀。

▲與第 137 頁 **4** 尋找物品動作相關的姿勢。肩部沒有向前方突出，由腰部低姿勢的狀態正要起身的動作。

由屈體狀態向前方移動的動作

將相撲比賽開始的架勢以及壓低姿勢準備起跑（蹲踞式起跑）時可以看到的具有重量感的動作；以及由站立姿勢準備起跑（站立式起跑）可以看到充滿動勢的動作呈現出來。

透寫畫

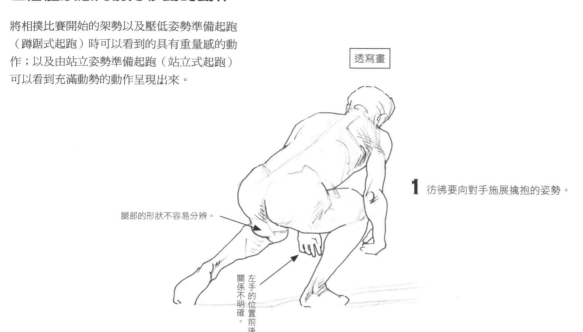

1 彷彿要向對手施展擒抱的姿勢。

腿部的形狀不容易分辨。

左手的位置前後關係不明確。

由低姿勢開始動作

1 為了準備開始動作而壓低腰部的姿勢。

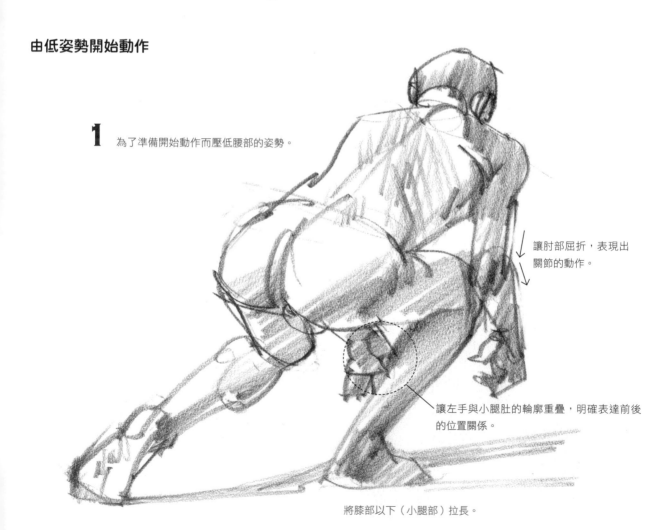

讓肘部屈折，表現出關節的動作。

讓左手與小腿肚的輪廓重疊，明確表達前後的位置關係。

將膝部以下（小腿部）拉長。

140

臀中肌

闊張筋膜肌

肱三頭肌

▶以側面角度描繪單手觸地姿勢的範例。

髂脛束

闊張筋膜肌在中途會與髂脛束併攏，一起連接至脛骨。

▲參考下方的透寫畫描繪的線條素描。有許多彎曲線條，表現出即將以身體撞擊的動勢。

透寫畫

◀單手觸地的姿勢。

腳部看起來較小。

2 加上明暗調子的素描範例。將臀部及腿部稍微調整變細，讓形狀更加整齊俐落。

141

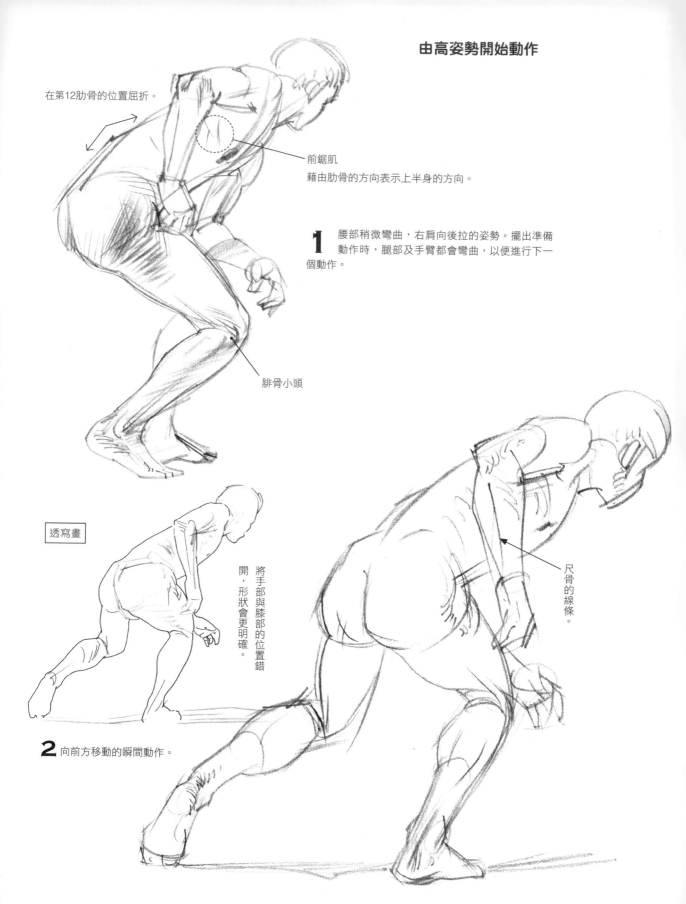

由高姿勢開始動作

在第12肋骨的位置屈折。

前鋸肌
藉由肋骨的方向表示上半身的方向。

1 腰部稍微彎曲，右肩向後拉的姿勢。擺出準備
動作時，腿部及手臂都會彎曲，以便進行下一
個動作。

腓骨小頭

透寫畫

將手部與膝部的位置錯開，形狀會更明確。

2 向前方移動的瞬間動作。

尺骨的線條。

2 開始起跑狀態的姿勢。因為是強而有力向前踏步的動作，要掌握好
腰部與腿部的動勢。臀部、大腿及頭部要描繪得小一些。

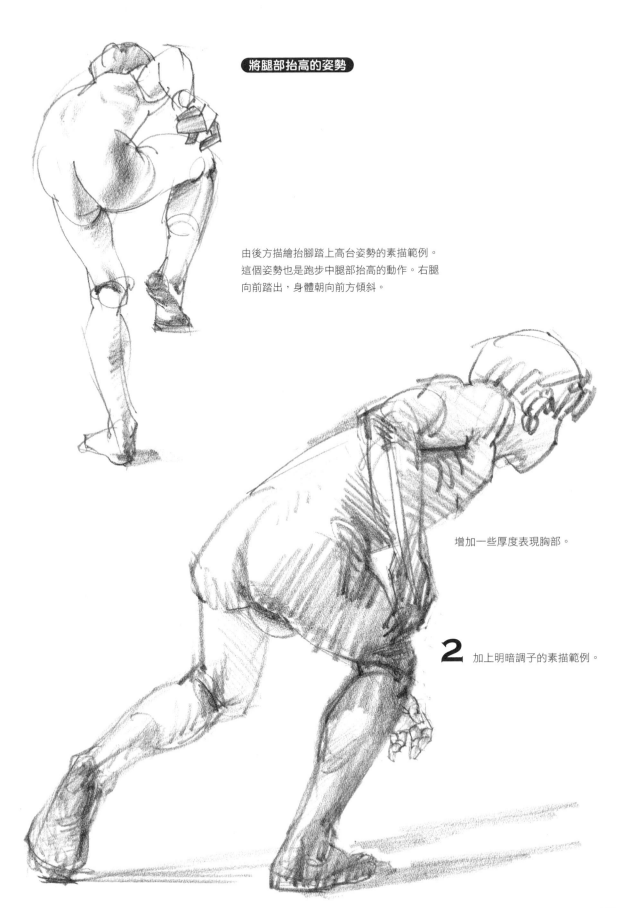

將腿部抬高的姿勢

由後方描繪抬腳踏上高台姿勢的素描範例。
這個姿勢也是跑步中腿部抬高的動作。右腿
向前踏出，身體朝向前方傾斜。

增加一些厚度表現胸部。

2 加上明暗調子的素描範例。

半蹲姿勢的體重移動

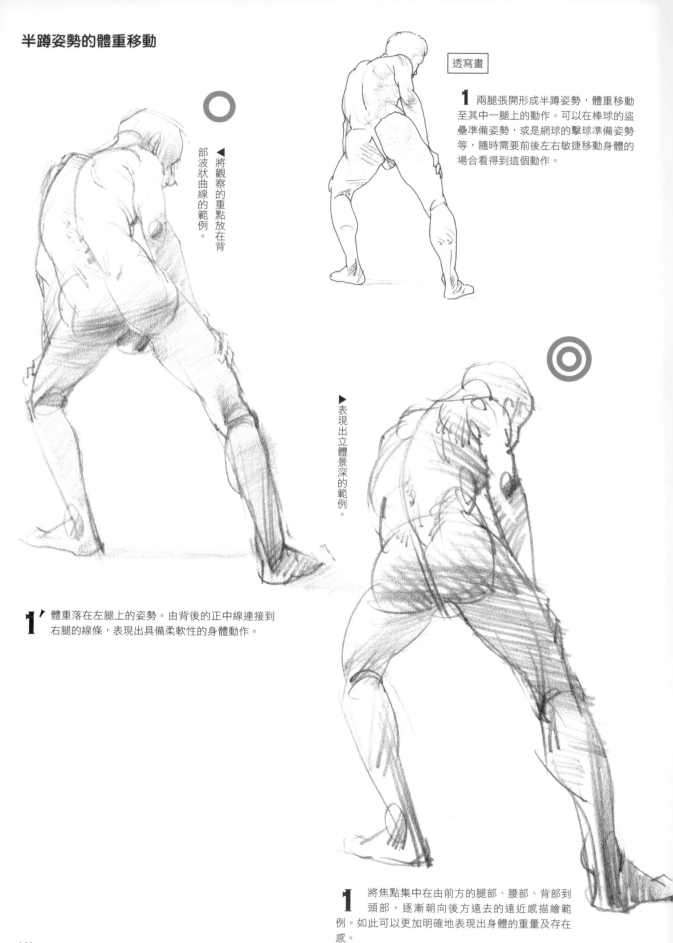

▲ 將觀察的重點放在背部波狀曲線的範例。

1 兩腿張開形成半蹲姿勢，體重移動至其中一腿上的動作。可以在棒球的盜壘準備姿勢，或是網球的擊球準備姿勢等，隨時需要前後左右敏捷移動身體的場合看得到這個動作。

▶ 表現出立體景深的範例。

1′ 體重落在左腿上的姿勢。由背後的正中線連接到右腿的線條，表現出具備柔軟性的身體動作。

1 將焦點集中在由前方的腿部、腰部、背部到頭部，逐漸朝向後方遠去的遠近感描繪範例。如此可以更加明確地表現出身體的重量及存在感。

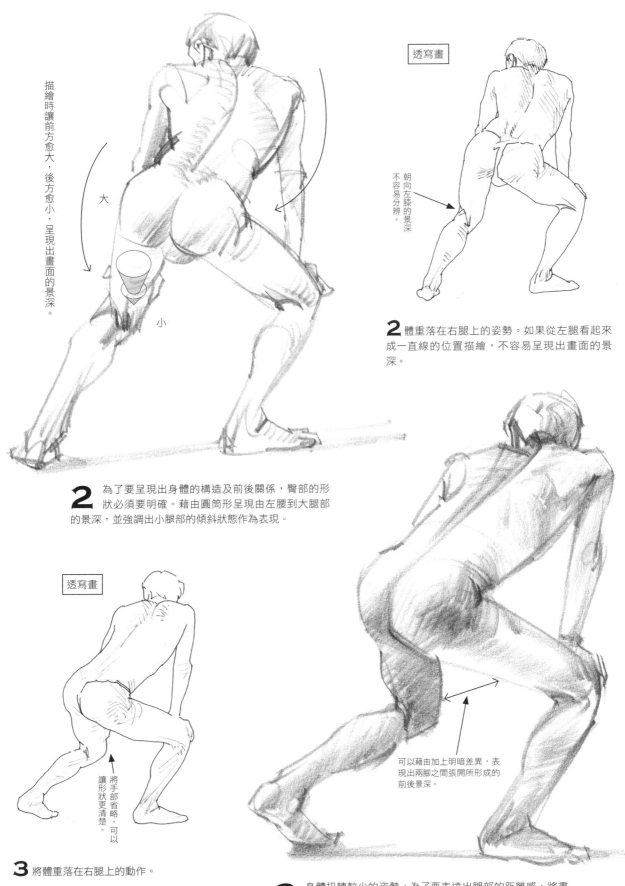

描繪時讓前方愈大，後方愈小，呈現出畫面的景深。

大

小

透寫畫

朝向左膝的景深不容易分辨。

2 體重落在右腿上的姿勢。如果從左腿看起來成一直線的位置描繪，不容易呈現出畫面的景深。

2 為了要呈現出身體的構造及前後關係，臀部的形狀必須要明確。藉由圓筒形呈現由左腰到大腿部的景深，並強調出小腿部的傾斜狀態作為表現。

透寫畫

將手部省略，可以讓形狀更清楚。

3 將體重落在右腿上的動作。

可以藉由加上明暗差異，表現出兩腳之間張開所形成的前後景深。

3 身體扭轉較少的姿勢。為了要表達出腿部的距離感，將畫面前方的右大腿調子以更明亮的方式呈現。

呈現起身向上的運動姿勢

由身體朝上仰躺的狀態慢慢地起身，直到完全站起身來為止的動作描繪範例。

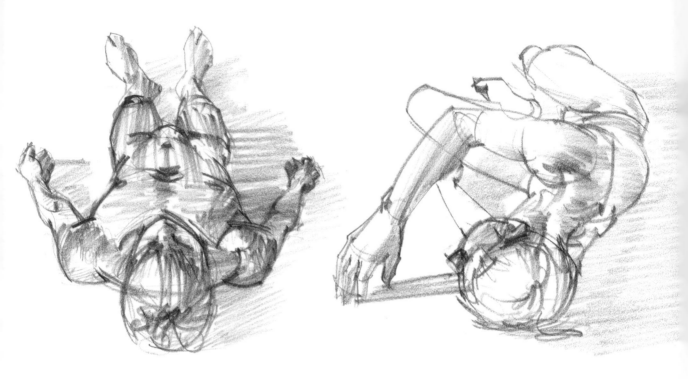

1 頭部位於畫面前方的躺臥姿勢。將前方描繪得大些，後方描繪得小些，表現出強烈的遠近感。

2 讓身體轉向側面。以圓筒形呈現被遮蓋的大腿根部及腰部。

透寫畫

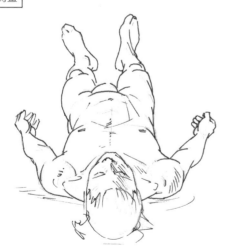

1 如同第 2 章的第 38 頁所介紹，活用圓筒形呈現看起來變短的各個部位並營造出景深。

2 左肩壓在下方，身體轉向側面。右手臂呈現放鬆的狀態。

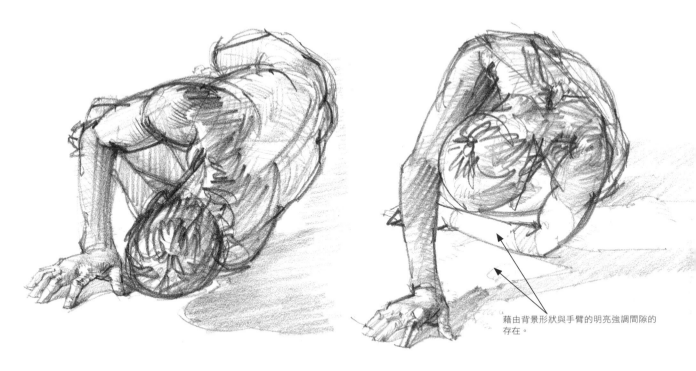

藉由背景形狀與手臂的明亮強調間隙的存在。

3 右手臂開始施力的姿勢。肩部的三角肌與肱二頭肌變得顯眼。描繪時要將背後到臀部的形狀明確地呈現出來。

4 左手前臂靠在地面上,右手臂施力撐起上半身的姿勢。

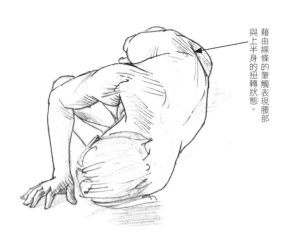

藉由線條的筆觸表現腰部與上半身的扭轉狀態。

3 因為背部、背後及腰部的形狀不容易分辨的關係,描繪素描時要將整個身體構造重新組合過。

4 頭部與肩部開始抬高的動作。由於頸部的形狀不容易理解的關係,描繪素描時要先以單純的形狀確認構造。

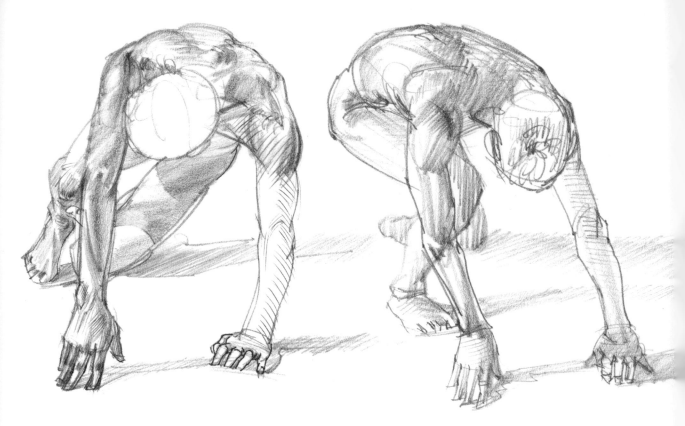

5 將頭部的形狀單純化，重新組合身體構造的描繪範例。
要表現出伸展的右臂以及支撐的左臂兩者之間的差異。
腳部也接觸地面，開始站起身來。

6 體重落在右腿，將身體支撐向上的狀態。左腿呈現膝部
高跪的姿勢，雙手撐地。強調背部的圓弧曲線，讓背部
連接至伸展中的左手臂線條更加明顯。

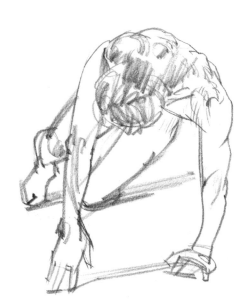

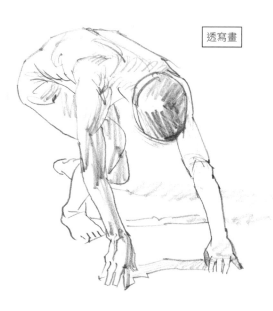

透寫畫

5 第 1 張的素描。雖然藉由左手臂呈現出支撐住身體的緊繃
感，但頭部的形狀並不明確。為了要讓身體的前後關係能
夠更清楚，重新描繪了一張素描（上面的素描）。

6 在透寫畫的線稿加上調子，使前後關係更明確
的範例。

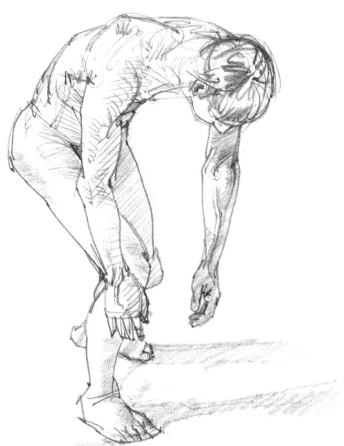

7 手部離開地面，起身站立的動作。將處於放鬆狀態的手臂
表面浮現的血管也描繪出來。被手臂遮蓋的腰部形狀，在
掌握身體構造上是很重要的部位，必須要慎重描繪。

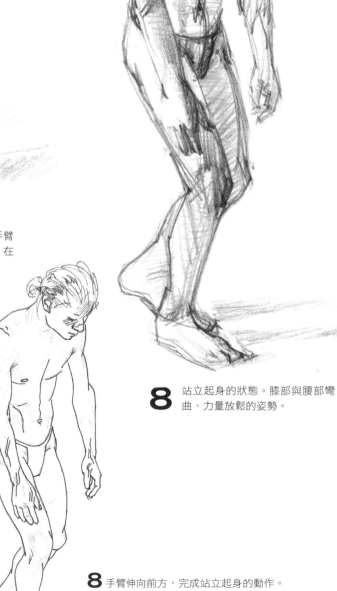

8 站立起身的狀態。膝部與腰部彎
曲、力量放鬆的姿勢。

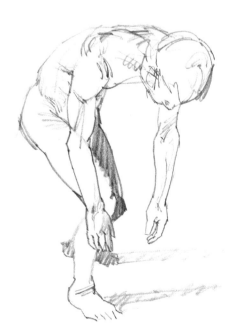

8 手臂伸向前方，完成站立起身的動作。

7 手臂的力量放鬆，上半身保持傾斜的狀
態，將體重移動到右腿的動作。

呈現向後反弓的運動姿勢

接下來要描繪身體向側面、斜向、後面反弓的運動姿勢。前屈的姿勢在日常生活的動作中經常可見，而反弓的姿勢是對身體造成的負擔較大的姿勢，可以作為更加生動有活力的表現方式。

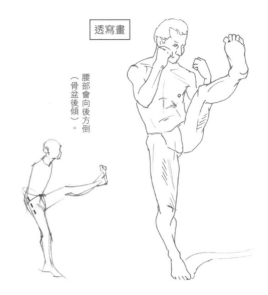

腰部會向後方倒（骨盆後傾）。

▲前踢的姿勢。承受體重的右腿會稍微彎曲，以將腰部向前推的方式踢出左腿。

描繪踢腿的動作

作為踢腿動作的範例，這裡呈現的是先將腿部抬高，再由高位置向前踢出的高踢腿姿勢。為了要將腿部抬高，上半身會呈現反弓的姿勢（請參考第 50 頁）。

將膝部彎曲。

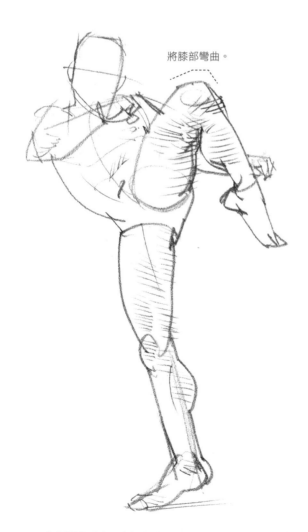

1 為了要呈現出更大幅度的動作，此處改為讓腿部由側面開始活動，描繪成類似迴旋踢的動作。上半身成為向後反弓，而且肩部抬高的形狀。

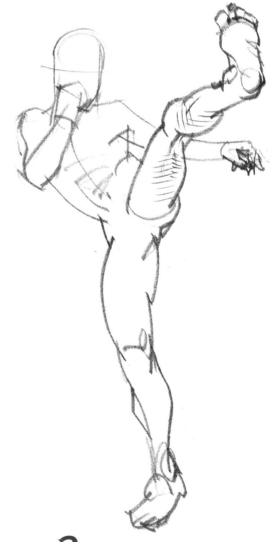

2 將左腿的膝部伸展開來。

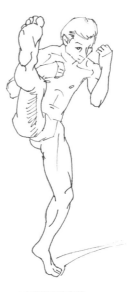

▲右腿前踢的姿勢。

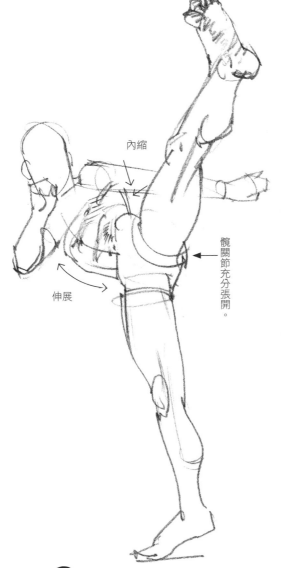

內縮

髖關節充分張開。

伸展

3 上半身更加傾斜，在高位置踢腿。

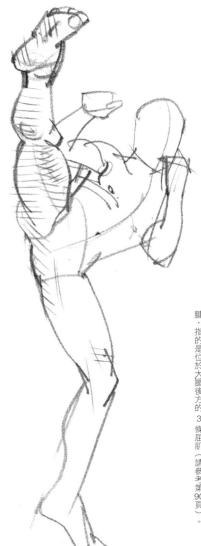

◀描繪以右腿做出踢腿的動作。因為骨盆直立起來的關係，腿後腱充分獲得伸展，腿的位置可以抬得較高。所謂的腿後腱，指的是位於大腿後方的 3 條屈肌（請參考第90頁）。

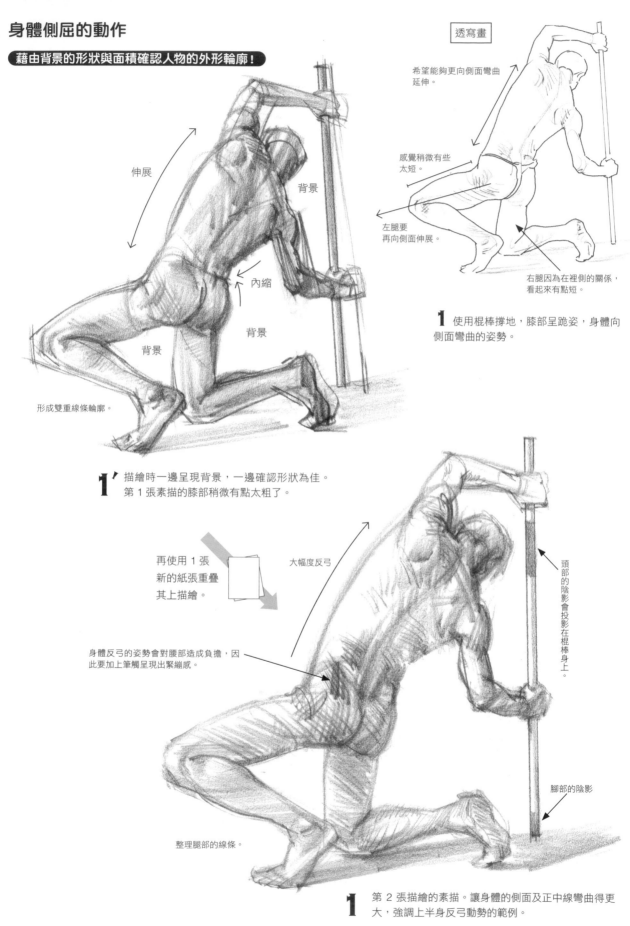

身體側屈的動作

藉由背景的形狀與面積確認人物的外形輪廓！

伸展

背景

背景

內縮

背景

形成雙重線條輪廓。

1′ 描繪時一邊呈現背景，一邊確認形狀為佳。
第 1 張素描的膝部稍微有點太粗了。

透寫畫

希望能夠更向側面彎曲
延伸。

感覺稍微有些
太短。

左腿要
再向側面伸展。

右腿因為在裡側的關係，
看起來有點短。

1 使用棍棒撐地，膝部呈跪姿，身體向
側面彎曲的姿勢。

再使用 1 張
新的紙張重疊
其上描繪。

大幅度反弓

身體反弓的姿勢會對腰部造成負擔，因
此要加上筆觸呈現出緊繃感。

頭部的陰影會投影在棍棒身上。

腳部的陰影

整理腿部的線條。

1 第 2 張描繪的素描。讓身體的側面及正中線彎曲得更
大，強調上半身反弓動勢的範例。

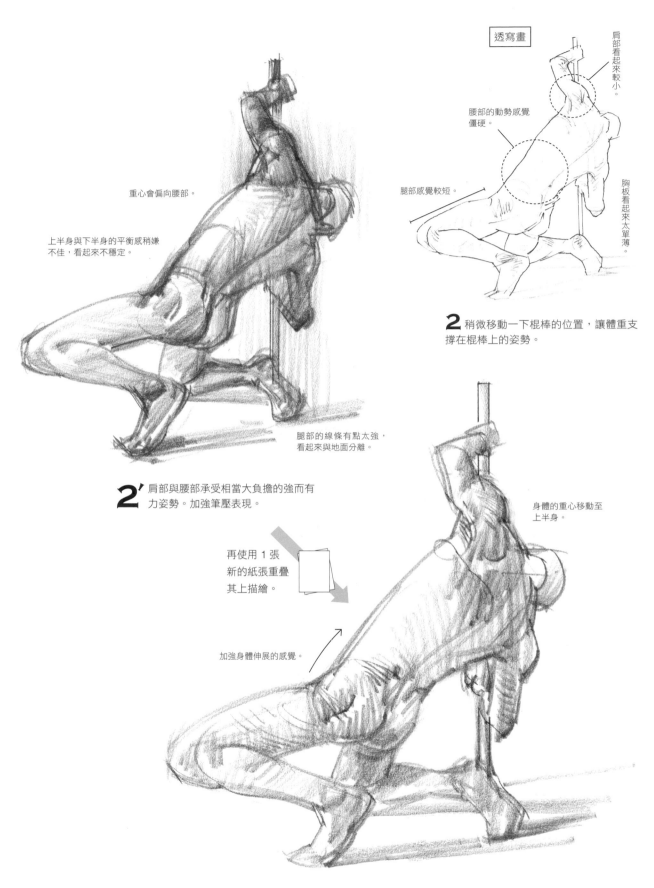

重心會偏向腰部。

上半身與下半身的平衡感稍嫌不佳，看起來不穩定。

透寫畫

肩部看起來較小。

腰部的動勢感覺僵硬。

腿部感覺較短。

胸板看起來太單薄。

2 稍微移動一下棍棒的位置，讓體重支撐在棍棒上的姿勢。

腿部的線條有點太強，看起來與地面分離。

2' 肩部與腰部承受相當大負擔的強而有力姿勢。加強筆壓表現。

再使用 1 張新的紙張重疊其上描繪。

身體的重心移動至上半身。

加強身體伸展的感覺。

2 第 2 張描繪的素描。藉由以上半身支撐住下半身的動勢，保持整體平衡的姿勢範例。

身體側屈的動作

描繪身體向後反弓的姿勢。由背後的角度呈現稍微反弓並由前
方的角度呈現大幅反弓的姿勢。

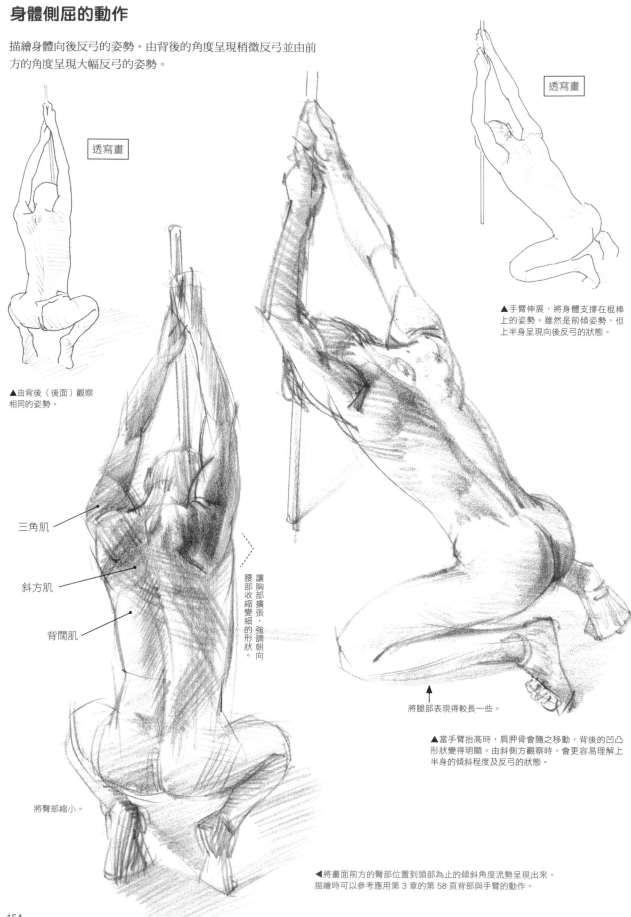

透寫畫

透寫畫

▲由背後（後面）觀察
相同的姿勢。

三角肌

斜方肌

背闊肌

將臀部縮小。

讓胸部擴張，強調朝向
腰部收縮變細的形狀。

▲手臂伸展，將身體支撐在棍棒
上的姿勢。雖然是前傾姿勢，但
上半身呈現向後反弓的狀態。

將腿部表現得較長一些。

▲當手臂抬高時，肩胛骨會隨之移動，背後的凹凸
形狀變得明顯。由斜側方觀察時，會更容易理解上
半身的傾斜程度及反弓的狀態。

◀將畫面前方的臀部位置到頭部為止的傾斜角度流勢呈現出來。
描繪時可以參考應用第 3 章的第 58 頁背部與手臂的動作。

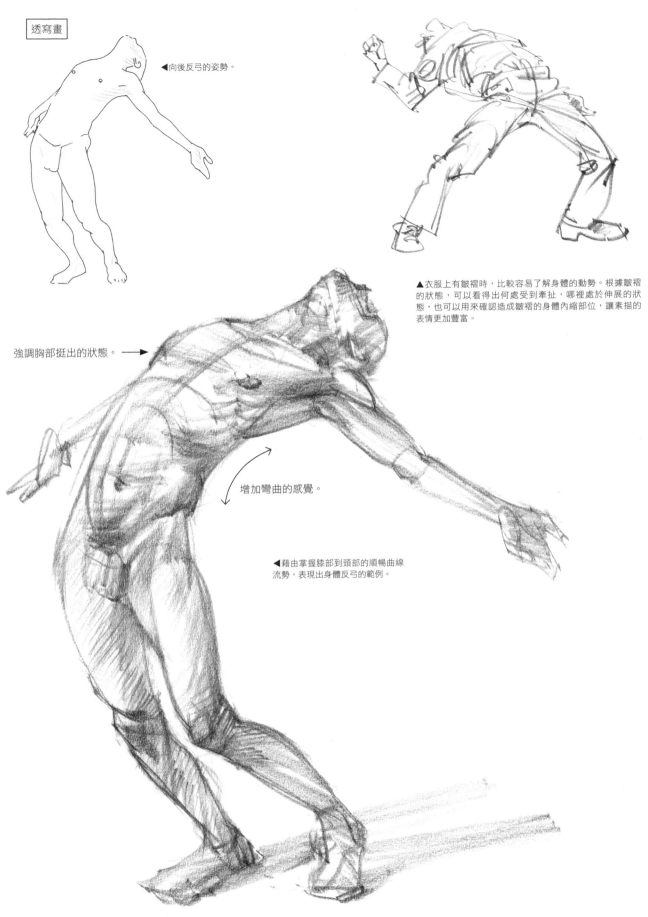

透寫畫

◀向後反弓的姿勢。

▲衣服上有皺褶時，比較容易了解身體的動勢。根據皺褶的狀態，可以看得出何處受到牽扯，哪裡處於伸展的狀態，也可以用來確認造成皺褶的身體內縮部位，讓素描的表情更加豐富。

強調胸部挺出的狀態。→

增加彎曲的感覺。

◀藉由掌握膝部到頭部的順暢曲線流勢，表現出身體反弓的範例。

描繪身體側屈＋後屈的動作

將以單膝跪地，上半身朝向側面或後面反弓的動勢呈現出來。

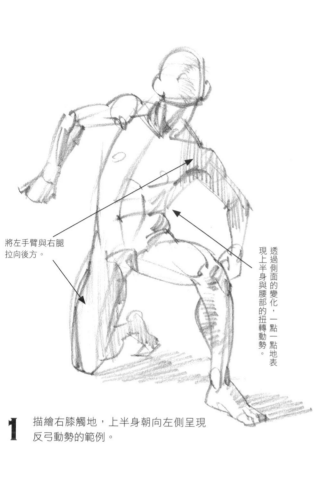

將左手臂與右腿拉向後方。

透過側面的變化，一點一點地表現上半身與腰部的扭轉動勢。

1 描繪右膝觸地，上半身朝向左側呈現反弓動勢的範例。

愈朝上方（裡側），身體反弓得愈大。

形狀呈現緊繃的部位，不需要描繪太多的細節。

2 描繪向後側反弓動勢的範例。胸部以上要逐漸加強立體景深的表現。

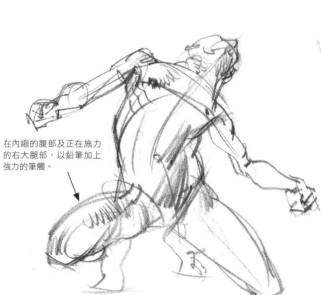

在內縮的腹部及正在施力的右大腿部，以鉛筆加上強力的筆觸。

1 左膝觸地，右腿深深地彎曲，上半身朝向左後方反弓的動勢。並將胸部以上逐漸加強景深的姿勢，以線條及調子呈現的範例。

2 左膝維持觸地姿勢不變，立起右膝，上半身朝向左側彎曲。並透過單純線條的素描，呈現出由胸部到頭部逐漸朝向畫面前方突出的動作變化範例。

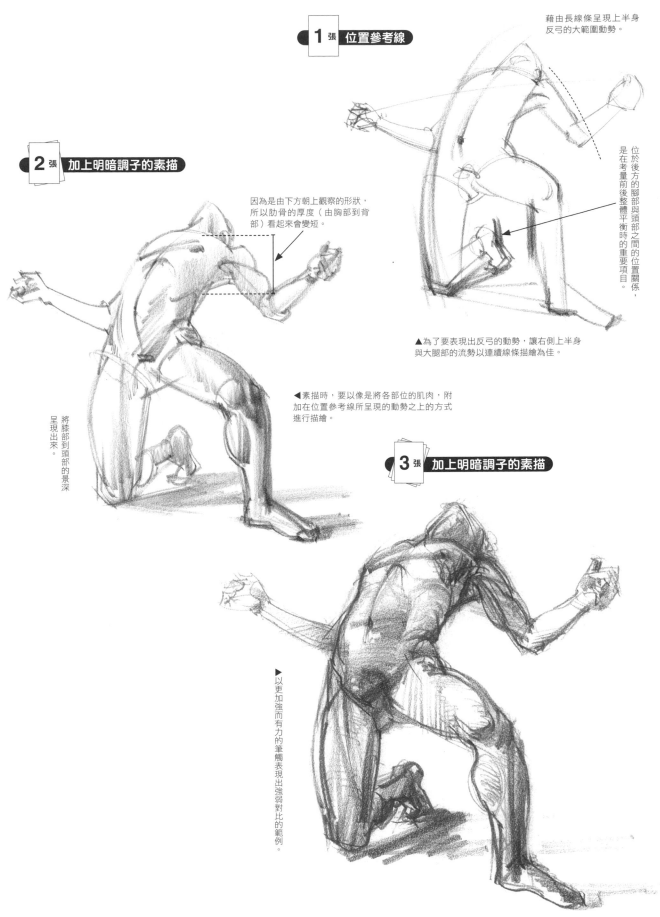

1 張 位置參考線

藉由長線條呈現上半身反弓的大範圍動勢。

位於後方的腳部與頭部之間的位置關係，是在考量前後整體平衡時的重要項目。

▲為了要表現出反弓的動勢，讓右側上半身與大腿部的流勢以連續線條描繪為佳。

2 張 加上明暗調子的素描

因為是由下方朝上觀察的形狀，所以肋骨的厚度（由胸部到背部）看起來會變短。

◀素描時，要以像是將各部位的肌肉，附加在位置參考線所呈現的動勢之上的方式進行描繪。

將膝部到頭部的景深呈現出來。

3 張 加上明暗調子的素描

▶以更加強而有力的筆觸表現出強弱對比的範例。

157

呈現推舉物體的運動姿勢

接下來要描繪支撐物體向上推舉的動作，或是推動牆壁、柱子等橫向物體的動作。

描繪向上推舉的動作

2 這是讓腰部與膝部稍微伸展，支撐住物體的姿勢。緩緩地將球體向上推動。

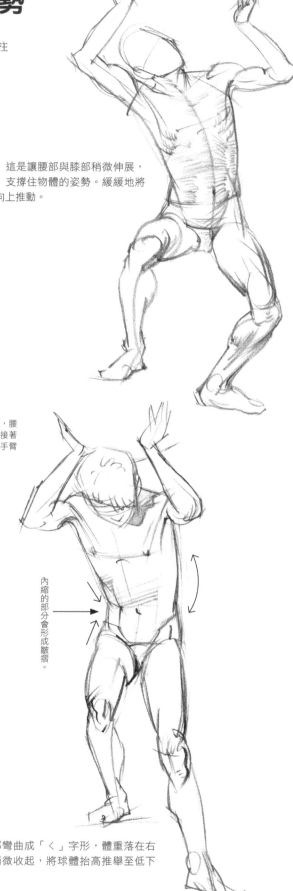

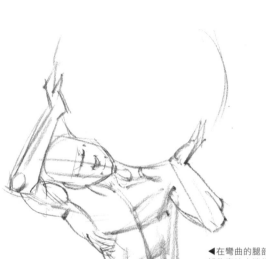

◀在彎曲的腿部猛然用力，腰部紮實地支撐住上半身。接著力量再朝向腹部、胸部、手臂傳遞，產生連續動作。

1 將大型球體推舉向上的動作。頭部大幅傾斜，以肩部上方承受重量支撐。

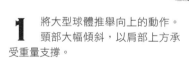

內縮的部分會形成皺摺。

3 上半身與腰部彎曲成「く」字形，體重落在右腳上。腋下稍微收起，將球體抬高推舉至低下的頭部後方的動作。

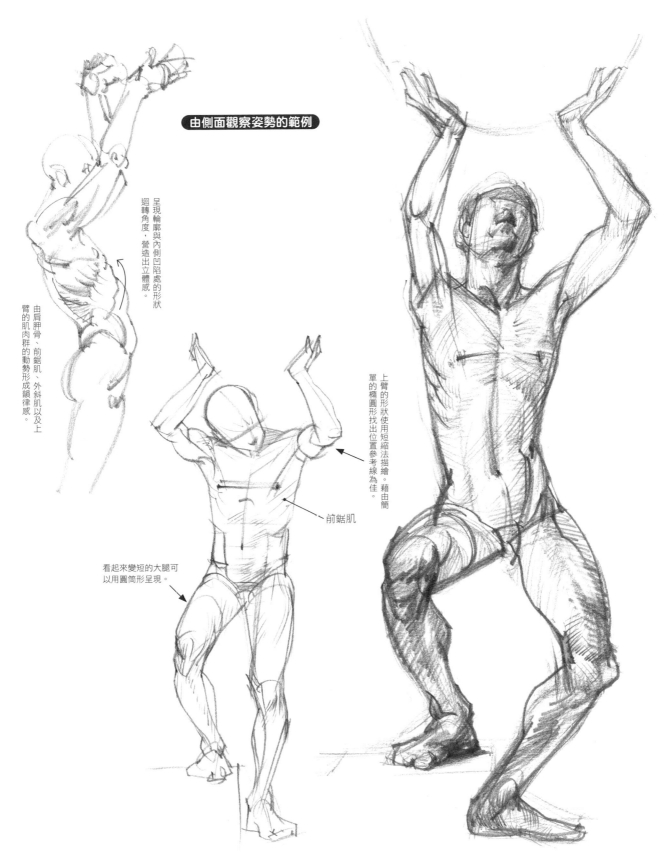

由側面觀察姿勢的範例

由肩胛骨、前鋸肌、外斜肌以及上臂的肌肉群的動勢形成韻律感。

呈現輪廓與內側凹陷處的形狀迴轉角度，營造出立體感。

上臂的形狀使用短縮法描繪。藉由簡單的橢圓形找出位置參考線為佳。

前鋸肌

看起來變短的大腿可以用圓筒形呈現。

4 上半身伸展，看得見腋下的姿勢。肘部抬高到比肩部還高的位置，胸部也受到牽動上揚，前鋸肌變得明顯。

5 將球體高高上舉的姿勢。加上明暗調子描繪的範例。承受體重的右腿彎曲，膝部朝畫面前方突出，形成強而有力的動作。

推動物體的動作

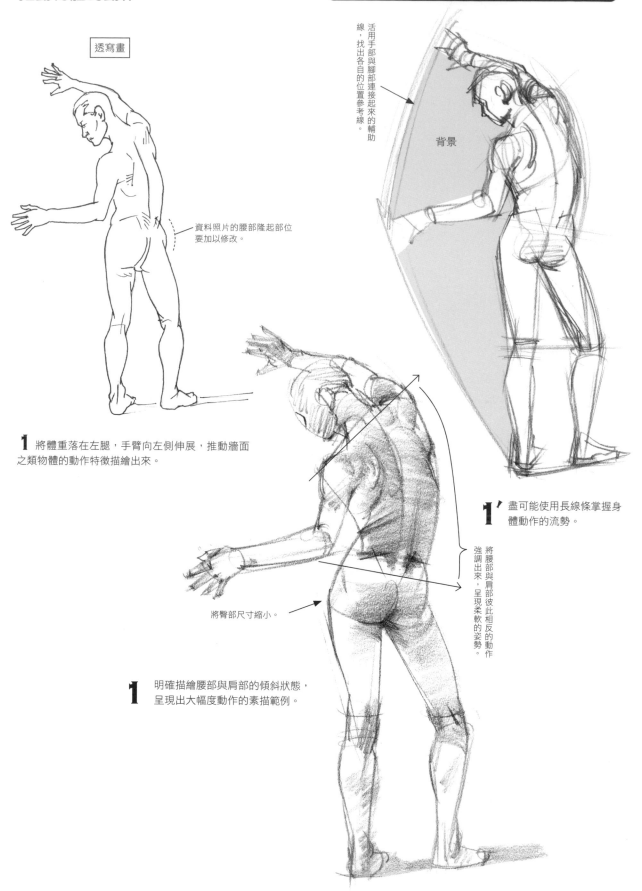

透寫畫

資料照片的腰部隆起部位
要加以修改。

活用手部與腳部連接起來的輔助
線，找出各自的位置置參考線。

背景

1 將體重落在左腿，手臂向左側伸展，推動牆面
之類物體的動作特徵描繪出來。

1' 盡可能使用長線條掌握身
體動作的流勢。

將腰部與肩部彼此相反的動作
強調出來，呈現柔軟的姿勢。

將臀部尺寸縮小。

1 明確描繪腰部與肩部的傾斜狀態，
呈現出大幅度動作的素描範例。

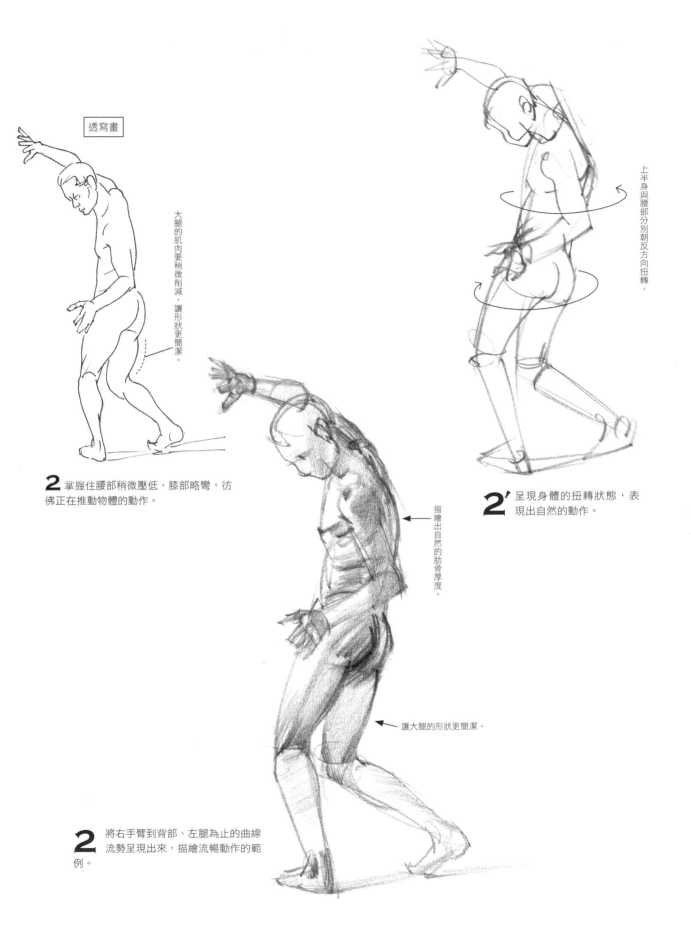

透寫畫

大腿的肌肉要稍微削減，讓形狀更簡潔。

2 掌握住腰部稍微壓低，膝部略彎，彷彿正在推動物體的動作。

上半身與腰部分別朝反方向扭轉。

2′ 呈現身體的扭轉狀態，表現出自然的動作。

描繪出自然的肋骨厚度。

讓大腿的形狀更簡潔。

2 將右手臂到背部、左腿為止的曲線流勢呈現出來，描繪流暢動作的範例。

呈現自由舞蹈的運動姿勢

接下來要描繪如同舞蹈動作般的身體運動姿勢。像這樣的膝部彎曲，腰部保持在低位置的「半蹲」姿勢，如果沒有強而有力的肌肉支撐，很難保持穩定的姿勢。要應用目前為止所描繪過的各種不同動作，流暢地擺動手臂及腿部，並移動身體，呈現出柔軟性高的動作。

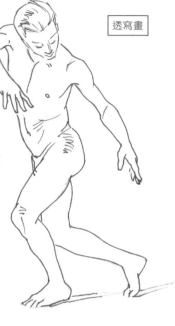

透寫畫

1 一邊踏出左腳，一邊讓兩手擺向左斜下方的姿勢。

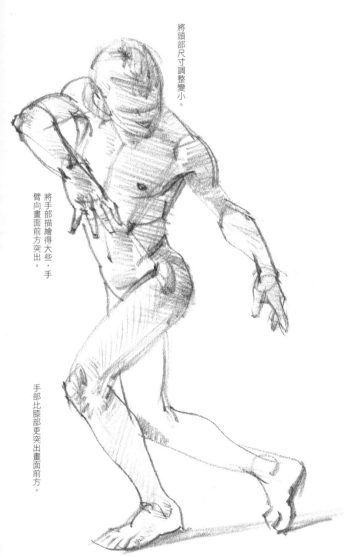

將頭部尺寸調整變小。

將手部描繪得大些，手臂向畫面前方突出。

手部比膝部更突出畫面前方。

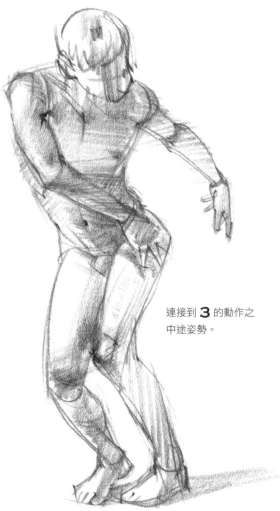

連接到 **3** 的動作之中途姿勢。

1 一邊考量手臂與腿部的前後關係，一邊掌握胸部與腰部的扭轉狀態。

2 姿勢雖然是沒有資料照片，但可以去想像 **1** 與 **3** 的動作之間要呈現什麼樣的動作較為適切，並將其描繪出來的範例。

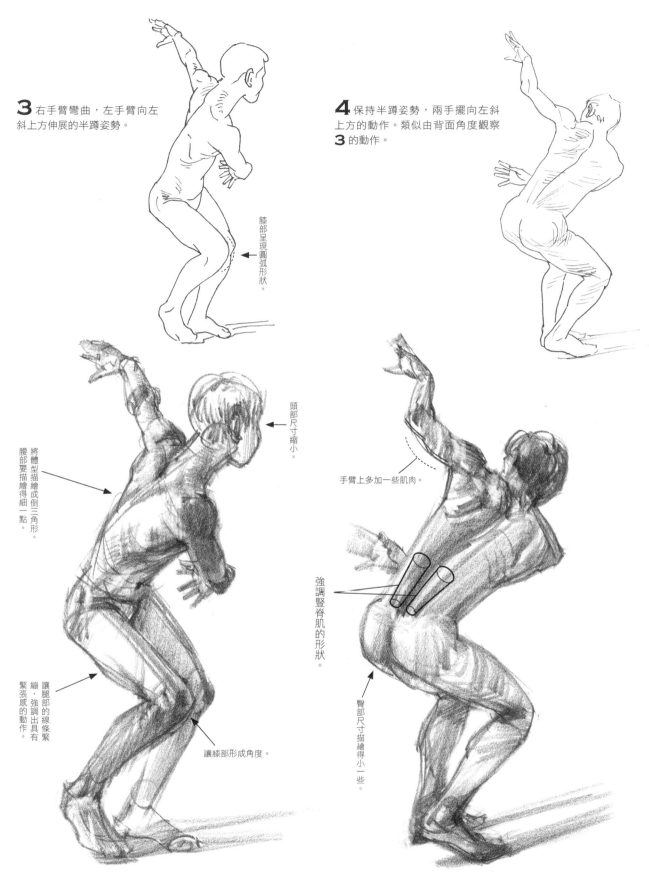

3 右手臂彎曲，左手臂向左斜上方伸展的半蹲姿勢。

膝部呈現圓弧形狀。

4 保持半蹲姿勢，兩手擺向左斜上方的動作。類似由背面角度觀察 **3** 的動作。

頭部尺寸縮小。

將體型描繪成倒三角形。

腰部要描繪得細一點。

讓腿部的線條緊繃，強調出具有緊張感的動作。

讓膝部形成角度。

手臂上多加一些肌肉。

強調豎脊肌的形狀。

臀部尺寸描繪得小一些。

3 為了要讓身體的扭轉動作更容易看得清楚，將背後的形狀描繪出來，並將腰部描繪得更細一些。

4 身體緊繃的半蹲姿勢。再由這個姿勢開始，慢慢地往下蹲。

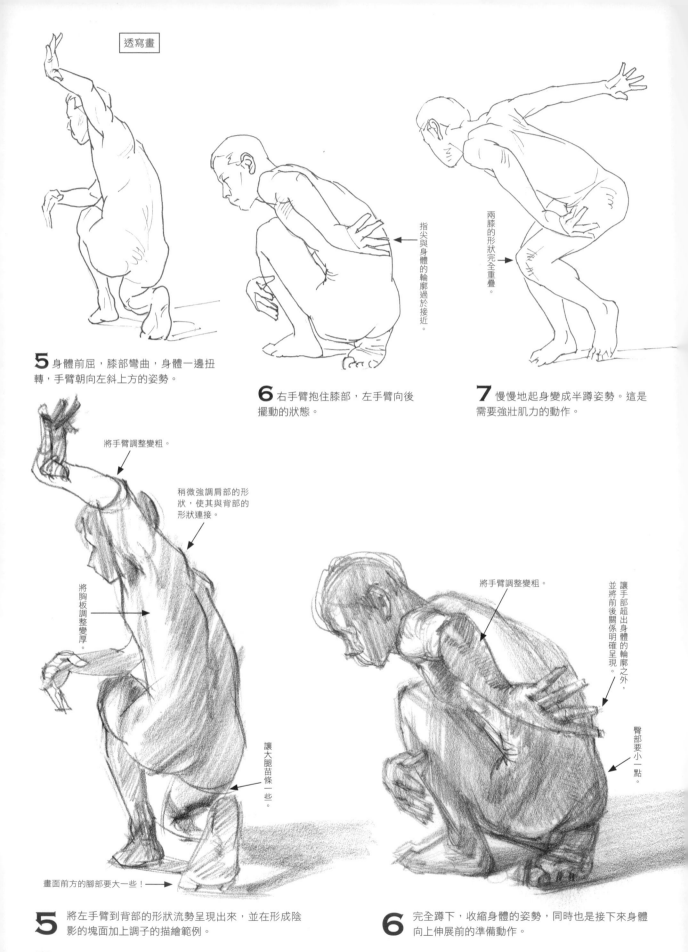

5 身體前屈，膝部彎曲，身體一邊扭
轉，手臂朝向左斜上方的姿勢。

指尖與身體的輪廓過於接近。

6 右手臂抱住膝部，左手臂向後
擺動的狀態。

兩膝的形狀完全重疊。

7 慢慢地起身變成半蹲姿勢。這是
需要強壯肌力的動作。

將手臂調整變粗。

稍微強調肩部的形狀，使其與背部的形狀連接。

將胸板調整變厚。

讓大腿苗條一些。

畫面前方的腳部要大一些！

5 將左手臂到背部的形狀流勢呈現出來，並在形成陰
影的塊面加上調子的描繪範例。

將手臂調整變粗。

讓手部超出身體的輪廓之外，並將前後關係明確呈現。

臀部要小一點。

6 完全蹲下，收縮身體的姿勢，同時也是接下來身體
向上伸展前的準備動作。

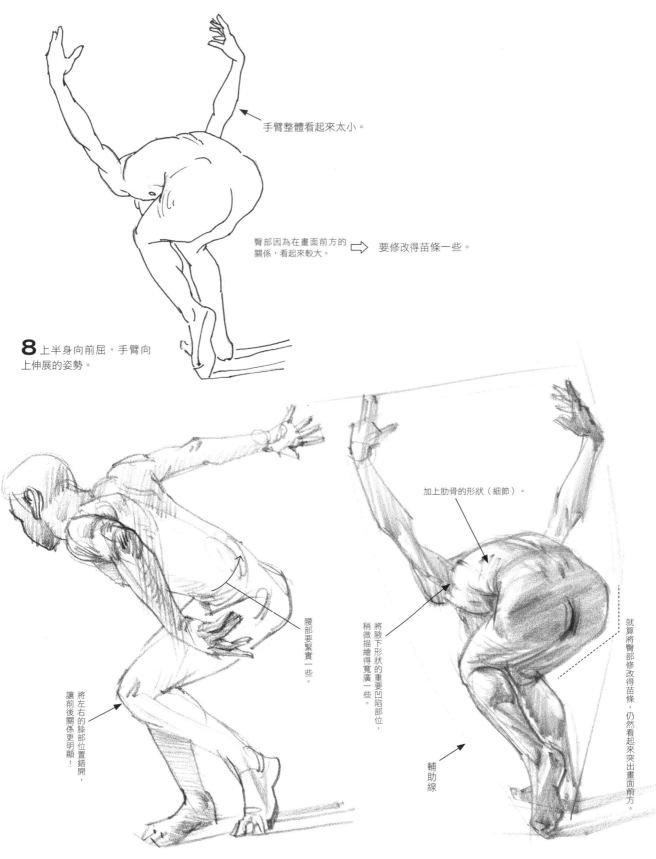

手臂整體看起來太小。

臀部因為在畫面前方的
關係，看起來較大。 ⇨ 要修改得苗條一些。

8 上半身向前屈，手臂向
上伸展的姿勢。

加上肋骨的形狀（細節）。

腰部要緊實一些。

將腋下形狀的重要凹陷部位，
稍微描繪得寬廣一些。

將左右的膝部位置錯開，
讓前後關係更明顯！

就算將臀部修改得苗條，仍然看起來突出畫面前方。

輔助線

7 裡側的頭部較小，前方的肘部較大，呈現出
畫面的景深。

8 形狀困難的動作（日常生活中不常看到的姿勢），可以透
過輔助線找出大範圍的位置參考線來加以呈現。

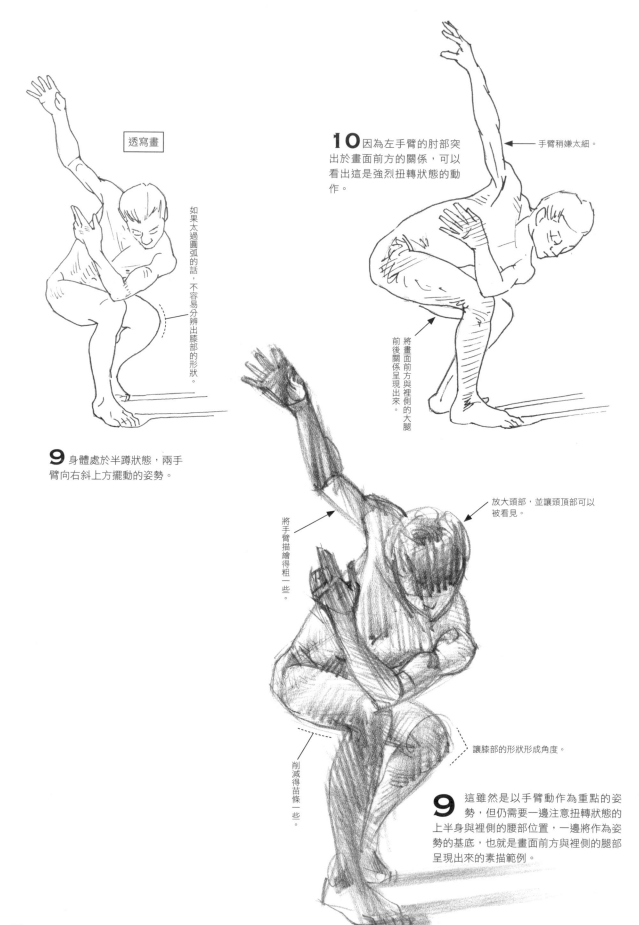

透寫畫

如果太過圓弧的話，不容易分辨出膝部的形狀。

9 身體處於半蹲狀態，兩手臂向右斜上方擺動的姿勢。

10 因為左手臂的肘部突出於畫面前方的關係，可以看出這是強烈扭轉狀態的動作。

手臂稍嫌太細。

將畫面前方與裡側的大腿前後關係呈現出來。

將手臂描繪得粗一些。

削減得苗條一些。

放大頭部，並讓頭頂部可以被看見。

讓膝部的形狀形成角度。

9 這雖然是以手臂動作為重點的姿勢，但仍需要一邊注意扭轉狀態的上半身與裡側的腰部位置，一邊將作為姿勢的基底，也就是畫面前方與裡側的腿部呈現出來的素描範例。

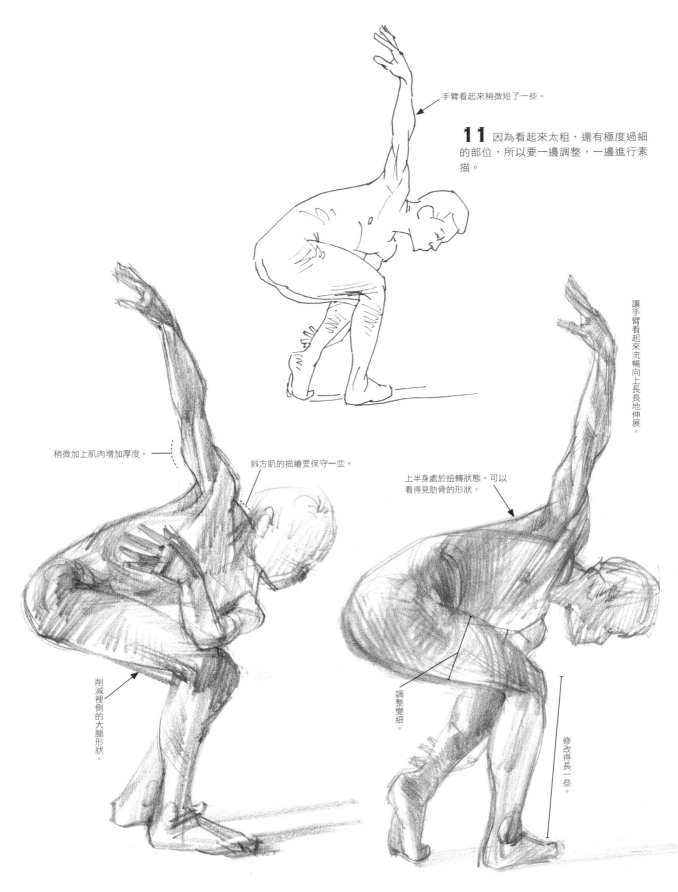

手臂看起來稍微短了一些。

11 因為看起來太粗，還有極度過細的部位，所以要一邊調整，一邊進行素描。

讓手臂看起來流暢向上長長地伸展。

稍微加上肌肉增加厚度。

斜方肌的描繪要保守一些。

上半身處於扭轉狀態。可以看得見肋骨的形狀。

削減裡側的大腿形狀。

調整變細。

修改得長一些。

10 保持前屈姿勢，改變身體朝向的動作。

11 將手臂向上伸展至極限的形狀。右手臂到左腿的曲線形狀連續，形成優美的姿勢。

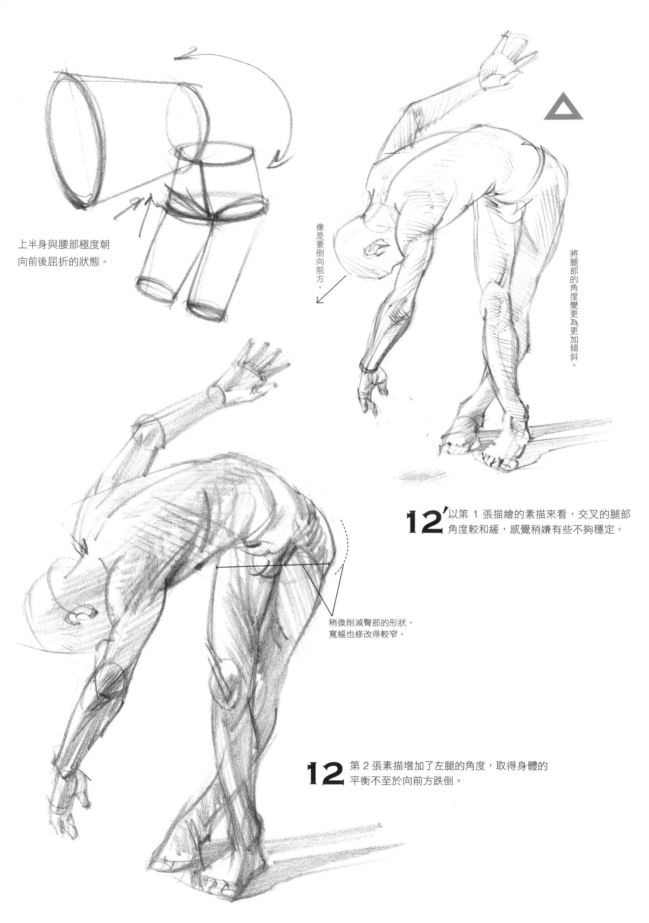

上半身與腰部極度朝
向前後屈折的狀態。

像是要倒向前方。

將腿部的角度變更為更加傾斜。

12′ 以第 1 張描繪的素描來看，交叉的腿部
角度較和緩，感覺稍嫌有些不夠穩定。

稍微削減臀部的形狀，
寬幅也修改得較窄。

12 第 2 張素描增加了左腿的角度，取得身體的
平衡不至於向前方跌倒。

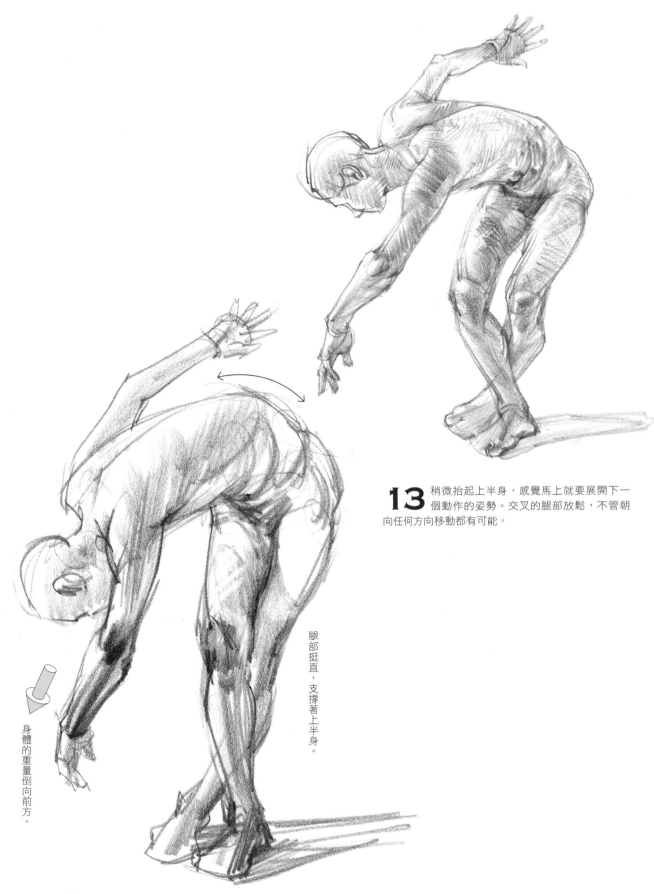

13 稍微抬起上半身，感覺馬上就要展開下一個動作的姿勢。交叉的腿部放鬆，不管朝向任何方向移動都有可能。

腿部挺直，支撐著上半身。

身體的重量倒向前方。

12 加強調子的明暗差異，呈現出更加戲劇化動作的範例。在這第 3 張素描，呈現出上半身力量放鬆伸展的感覺。

呈現運動姿勢所形成的衣物褶痕

在本書中，根據作者的要求邀請了舞蹈家工藤丈輝（KUDO TAKETERU）先生來擔任資料照片的模特兒。由於工藤先生是一位舞台上的表演藝術家，經過協議以不將模特兒姿勢的「原始照片」刊載出來為條件，終於取得工藤先生的首肯。

因此，為了能夠將作者的素描與原始圖像進行比較，本書同時刊載了沿著資料照片輪廓線描繪而成的透寫畫，以及作者的素描範例。為了描繪人體的動作和運動範圍，收錄了許多

基本動作當作範例，然而從第 162 頁開始，則是描繪工藤先生自由舞動的姿勢。另外，從第 170 頁起，刊載了穿著衣服的自由動作。透過描繪動作所形成的褶痕形狀，可以更容易理解身體的運動方向和內部形狀。關於工藤先生具有獨自世界觀的舞蹈動作，也可以參考工藤先生在官方網站（http://kudo-taketeru.com/）上發布的照片與影片。其中也刊載了關於公演和體驗型講座的資訊，各位可以親自觀賞並體驗專業舞者是如何巧妙地運用他們的身體。

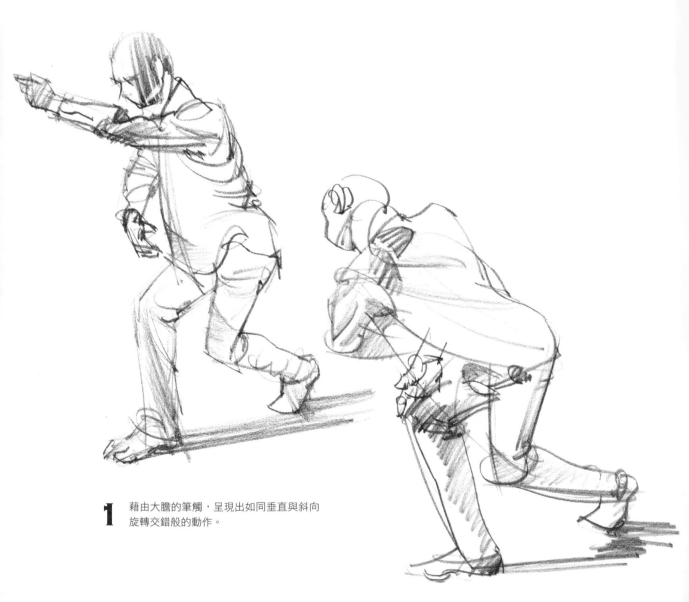

1 藉由大膽的筆觸，呈現出如同垂直與斜向旋轉交錯般的動作。

2 將裡面被衣服遮蓋住的腿部及手臂，以透視的方式描繪呈現。

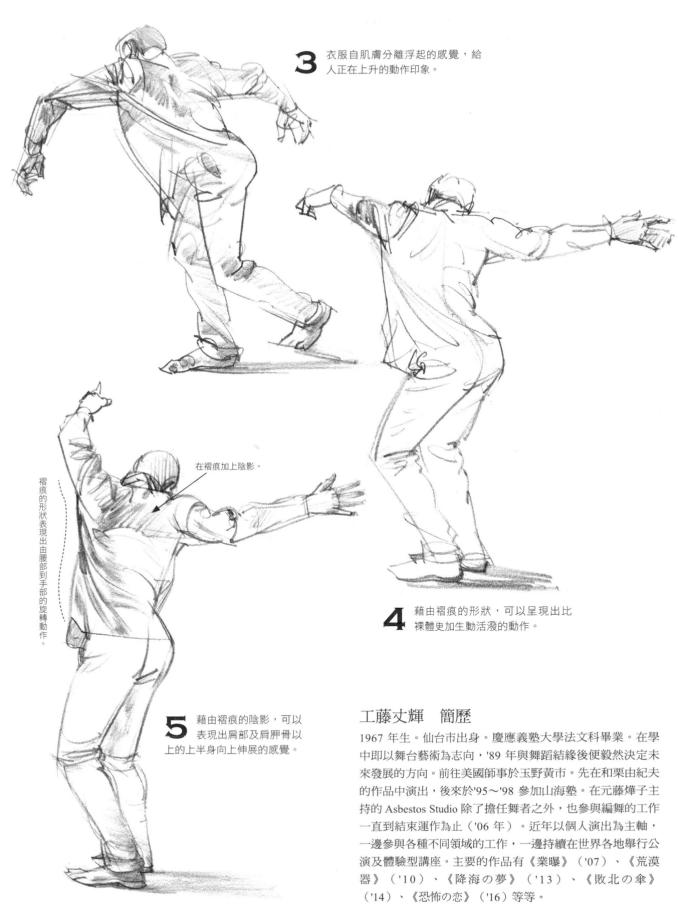

3 衣服自肌膚分離浮起的感覺，給人正在上升的動作印象。

在褶痕加上陰影。

褶痕的形狀表現出由腰部到手部的旋轉動作。

4 藉由褶痕的形狀，可以呈現出比裸體更加生動活潑的動作。

5 藉由褶痕的陰影，可以表現出肩部及肩胛骨以上的上半身向上伸展的感覺。

工藤丈輝　簡歷

1967 年生。仙台市出身。慶應義塾大學法文科畢業。在學中即以舞台藝術為志向，'89 年與舞蹈結緣後便毅然決定未來發展的方向。前往美國師事於玉野黃市。先在和栗由紀夫的作品中演出，後來於'95〜'98 參加山海塾。在元藤燁子主持的 Asbestos Studio 除了擔任舞者之外，也參與編舞的工作一直到結束運作為止（'06 年）。近年以個人演出為主軸，一邊參與各種不同領域的工作，一邊持續在世界各地舉行公演及體驗型講座。主要的作品有《業曝》（'07）、《荒漠器》（'10）、《降海の夢》（'13）、《敗北の傘》（'14）、《恐怖の恋》（'16）等等。

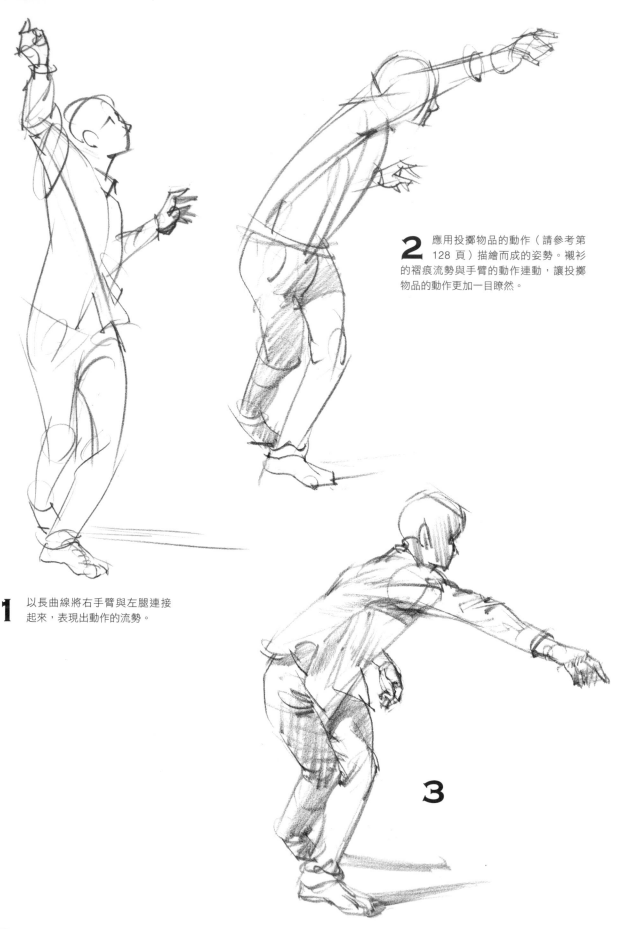

2 應用投擲物品的動作（請參考第
128 頁）描繪而成的姿勢。襯衫
的褶痕流勢與手臂的動作連動，讓投擲
物品的動作更加一目瞭然。

1 以長曲線將右手臂與左腿連接
起來，表現出動作的流勢。

3

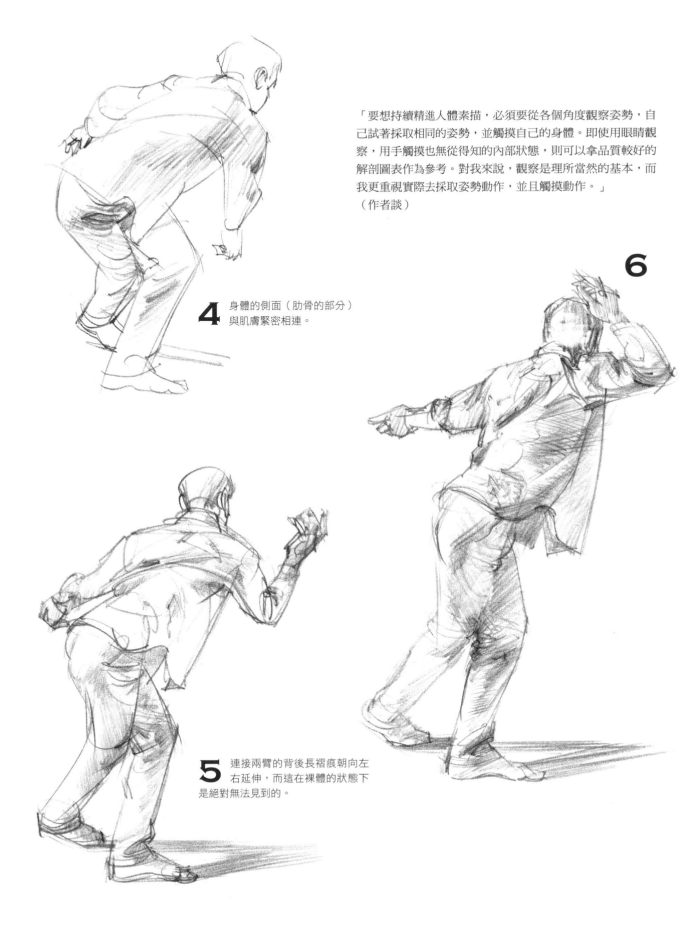

「要想持續精進人體素描，必須要從各個角度觀察姿勢，自己試著採取相同的姿勢，並觸摸自己的身體。即使用眼睛觀察，用手觸摸也無從得知的內部狀態，則可以拿品質較好的解剖圖表作為參考。對我來說，觀察是理所當然的基本，而我更重視實際去採取姿勢動作，並且觸摸動作。」
（作者談）

6

4 身體的側面（肋骨的部分）與肌膚緊密相連。

5 連接兩臂的背後長褶痕朝向左右延伸，而這在裸體的狀態下是絕對無法見到的。

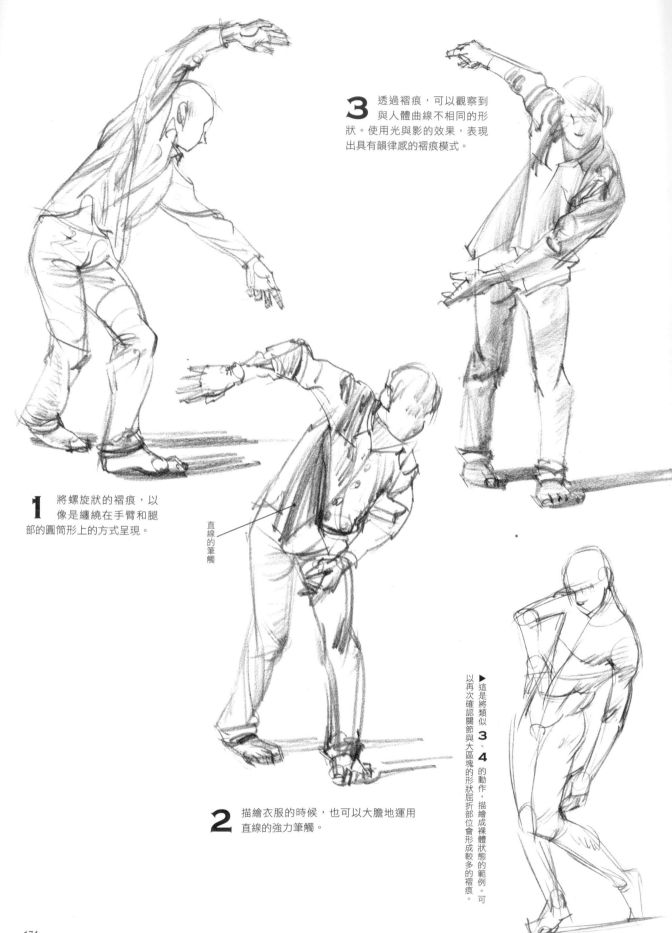

3 透過褶痕，可以觀察到與人體曲線不相同的形狀。使用光與影的效果，表現出具有韻律感的褶痕模式。

1 將螺旋狀的褶痕，以像是纏繞在手臂和腿部的圓筒形上的方式呈現。

直線的筆觸

2 描繪衣服的時候，也可以大膽地運用直線的強力筆觸。

▶ 這是將類似 **3**、**4** 的動作，描繪成裸體狀態的範例。可以再次確認關節與大區塊的形狀屈折部位會形成較多的褶痕。

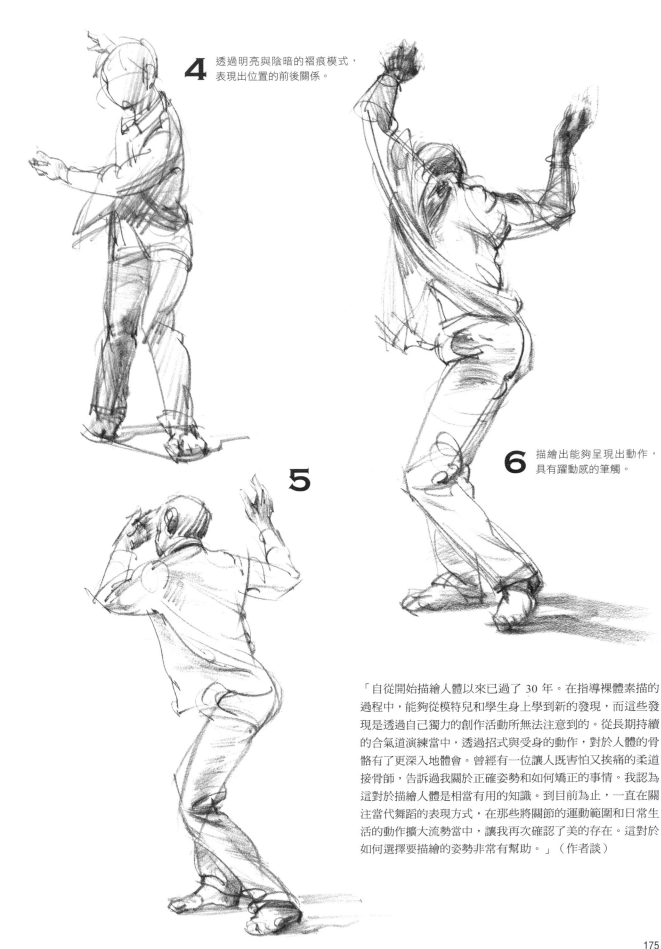

4 透過明亮與陰暗的褶痕模式，表現出位置的前後關係。

5

6 描繪出能夠呈現出動作，具有躍動感的筆觸。

「自從開始描繪人體以來已過了 30 年。在指導裸體素描的過程中，能夠從模特兒和學生身上學到新的發現，而這些發現是透過自己獨力的創作活動所無法注意到的。從長期持續的合氣道演練當中，透過招式與受身的動作，對於人體的骨骼有了更深入地體會。曾經有一位讓人既害怕又挨痛的柔道接骨師，告訴過我關於正確姿勢和如何矯正的事情。我認為這對於描繪人體是相當有用的知識。到目前為止，一直在關注當代舞蹈的表現方式，在那些將關節的運動範圍和日常生活的動作擴大流勢當中，讓我再次確認了美的存在。這對於如何選擇要描繪的姿勢非常有幫助。」（作者談）

● 作者

羽川幸一（HAGAWA KOICHI）

1967 年生於日本東京都。
東京藝術大學研究所博士課程美術研究科繪畫專攻滿期退學。
並於紐約大學夏期講習研習電影、布拉格美術工藝大學學習動畫課程。20 年來在講談社
FAMOUS SCHOOLS 擔任繪畫講師，指導素描課程。
現在於日本、海外群展和個展發表作品。長岡造形大學非常任講師。
江東區素描教室、文房堂 ART SCHOOL 講師。

● 編輯

角丸圓（KADOMARU TSUBURA）

自懂事以來即習於寫生與素描，國中、高中擔任美術社社長。實際上的任務是守護早已
化為漫畫研究會及鋼彈愛好會的美術社及社員，進而培養出目前在電玩及動畫相關產業
的創作者。自己則在東京藝術大學美術學部以映像表現與現代美術為主流的環境中，選
擇主修油畫。
除《人物素描解剖》《透明水彩繪師的壓箱技法》《カード絵師の仕事》《アナログ絵
師たちの東方イラストテクニック》《機器人描繪構圖基本技巧》《人物速寫基本技
法》之外，也負責《一畫就愛上！超簡單超萌美少女》《一畫就愛上！超簡單超萌美少
女（2 個女孩篇）》系列、《基礎鉛筆素描》《大膽姿勢描繪攻略》等書的編輯工作。

● 整體構成、排版初稿 久松綠（Hobby Japan）	● 資料照片模特兒 工藤丈輝
● 設計‧DTP 廣田正康	● 模特兒攝影 木原勝幸（Studio Ten） 笠原航平
● 企劃 谷村康弘（Hobby Japan）	

人體速寫技法：男性篇

作　　者／羽川幸一
編　　輯／角丸圓
翻　　譯／楊哲群
發 行 人／陳偉祥
發　　行／北星圖書事業股份有限公司
地　　址／234新北市永和區中正路458號B1
電　　話／886-2-29229000
傳　　真／886-2-29229041
網　　址／www.nsbooks.com.tw
E-MAIL／nsbook@nsbooks.com.tw
劃撥帳戶／北星文化事業有限公司
劃撥帳號／50042987
製版印刷／森達製版有限公司
出 版 日／2018年10月
I S B N／978-986-6399-97-8
定　　價／380 元

如有缺頁或裝訂錯誤，請寄回更換。

人物を手早く描く基本　男性編
© Koichi Hagawa , Tsubura Kadomaru / HOBBY JAPAN

國家圖書館出版品預行編目資料

人體速寫技法：男性篇／羽川幸一著；楊哲群翻
　譯. -- 新北市：北星圖書, 2018.10
　面；　公分
　ISBN 978-986-6399-97-8(平裝)

1.素描 2.人物畫 3.繪畫技法

947.16　　　　　　　　　　　　107014782